타투이스트 되는 법

타투이스트 되는 법

발행일	2020년 7월 20일		
지은이	해빗		
펴낸이	손형국		
펴낸곳	(주)북랩		
편집인	선일영	편집	강대건, 윤성아, 최예은, 최승헌, 이예지
디자인	이현수, 김민하, 한수희, 김윤주, 허지혜	제작	박기성, 황동현, 구성우, 권태련
마케팅	김회란, 박진관, 장은별		
출판등록	2004. 12. 1(제2012-000051호)		
주소	서울특별시 금천구 가산디지털 1로 168, 우림라이온스밸리 B동 B113~114호, C동 B101호		
홈페이지	www.book.co.kr		
전화번호	(02)2026-5777	팩스	(02)2026-5747

ISBN 979-11-6539-324-3 03600 (종이책) 979-11-6539-325-0 05600 (전자책)

이 도서의 국립중앙도서관 출판예정도서목록(CIP)은 서지정보유통지원시스템 홈페이지(http://seoji.nl.go.kr)와
국가자료공동목록시스템(http://www.nl.go.kr/kolisnet)에서 이용하실 수 있습니다.
(CIP제어번호: CIP2020029299)

(주)북랩 성공출판의 파트너
북랩 홈페이지와 패밀리 사이트에서 다양한 출판 솔루션을 만나 보세요!
홈페이지 book.co.kr • **블로그** blog.naver.com/essaybook • **출판문의** book@book.co.kr

타투이스트 되는 법

해빗 지음

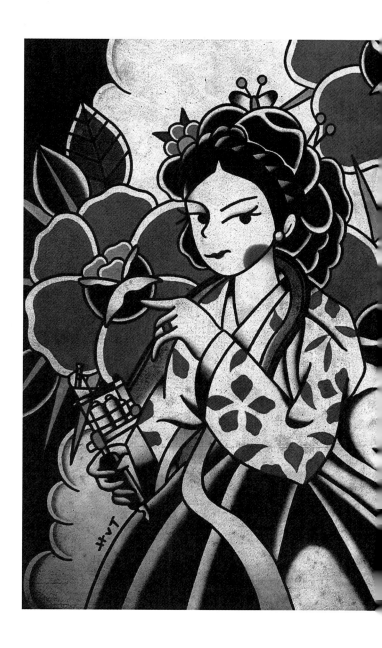

북랩 book Lab

차 례

어떻게 하면 타투이스트가 될 수 있을까?

최근 타투에 대한 대중의 관심과 수요가 폭발적으로 늘어났다. 중·고등학생들의 장래 희망 조사에서도 타투이스트가 등장할 정도이다. 그래서 타투샵과 타투 학원, 타투이스트들이 엄청나게 증가했다.

도대체 왜 많은 사람이 이토록 타투를 하고 싶어 하며, 타투이스트가 되고 싶어 할까?

타투이스트가 되고 싶은 계기와 타투이스트가 되는 방법은 다양하다. 뭐든지 새로운 분야는 시작이 어렵기에 많은 이가 정보에 대한 갈증을 느끼는 듯하다. 누구에게나 알맞은 정답은 없겠지만, 검색이나 경험이 짧은 타투이스트의 조언에 의존하기에는 부족하다.

이 글은 타투이스트를 꿈꾸거나 타투에 입문한 지 몇 년 안 되는 타투이스트를 위해 쓰였다. 때문에 『타투이스트 되는 법』이라는 제목을 붙였다. 정확한 의도를 풀어서 말하자면 '좋은' 타투이스트가

되어 타투이스트로 '살아가는 방법'에 대한 이야기를 하려고 한다.

먼저 국내 타투 문화의 전반적인 흐름을 짚고 시작하자. 타투를 터부시하던 시대는 지난 지 오래다. 조폭들의 전유물이라는 인식은 21세기에 들어서면서 흐려졌다. 2000년대에 들어서며 연예인이나 운동선수 등 예체능과 일부 전문직 종사자들만의 전유물이었던 시대도 지났다. 2010년대에는 개성 넘치는 아티스트들이 더 많아졌다. 중반부에 접어들며 여성 타투이스트들도 많이 생겼고, 여성 손님의 수요도 많아졌다. 자연히 여성향 스타일의 타투에 대한 인기도 높아졌다.

요즘은 딱히 의미나 전통을 따져 가며 타투를 하지도 않고, 패션이나 자기표현의 수단으로 자리 잡았다. 좋아하는 그림체나 마음에 드는 타투이스트의 트렌디한 스타일을 찾는다.

타투의 합법 여부나 타투를 새기는 행위의 찬반을 논하는 것 자체가 구식이 되었다. 모두가 타투를 곱게 바라보는 것만은 아니다. 하지만 어떤 문화든지 마니아층이 있으면 무관심하거나 기피하는 사람들도 있기 마련이다.

지금의 타투 애호가들은 그런 시선은 별로 신경 쓰지 않는다. 이들에게 타투는 각자의 라이프 스타일을 표현하는 매개체이다. 홍대, 이태원, 강남 등 서울의 큰 상권은 물론이고 젊은이들이 모이는 곳 어디서든 타투를 쉽게 볼 수 있다. 그만큼 많이 대중화되었고 타투 장비와 기술도 발전하면서 진입 장벽이 낮아졌다.

아직 우리나라는 전반적으로 미술과 디자인에 대한 인식과 대우

가 박하다. 타투는 디자인을 기반으로 하지만, 특이한 점이 많다.

타투는 지극히 개인적인 활동이며, 예술성과 상업성의 요소가 복합된 분야이다. 타투이스트의 성향이나 선택에 따라 타투는 아주 예술적일 수도, 단지 사업적일 수도 있다.

타투이스트 수요가 많아짐에 따라 타투 스튜디오도 증가했다. 여러 명이 지식을 공유하고 금전적인 부담을 줄이며 규모 있게 활동하고 있다. 또 역량만 있다면 혼자서도 충분히 수익을 낼 수 있을 만큼 SNS나 각종 플랫폼이 넘쳐나고 있다. 그래서 미대 출신이나 디자인 관련 분야의 사람들도 타투 업계로 엄청나게 유입되었다.

실력 있는 타투이스트들이 해외 여러 나라에 진출해 게스트로 일하거나 취업하고, 타투 컨벤션에서도 다수의 수상을 하는 등 세계적으로 우수성도 인정받고 있다.

그러나 이렇게 타투 산업이 커졌지만, 여전히 고질적인 문제가 남아 있다. 타투는 아직 법제화가 이루어지지 않고 있다. 이마저도 인식의 변화, 신고나 단속의 급감으로 인해 문제 삼지 않는 분위기이기는 하다.

하지만 앞서 언급했듯, 지극히 개인적인 형태의 일이기 때문에 정립되지 않은 부분이 많다. 직업적인 윤리나 타투 상식과 위생, 타투이스트의 계보와 한국 타투의 역사 등 열거하자면 끝이 없다. 타투 업계에도 불문율과 상식이 존재하지만, 적자생존의 법칙에 따라 트렌디하고 잘 버는 타투이스트가 정답인 게 현실이다. 프리랜서나 자영업의 성격을 띠기에 불안정하고 직업적으로 보호받지 못하며 복지 혜택도 없다.

타투 업계에서 어느덧 십 년 이상의 시간을 보내다 보니, 신·구세대의 중간쯤에 해당하는 것 같다. 그만큼 생각도 많아지고 지나간 시간과 현재의 시간을 보내는 이들을 중립적인 면에서 볼 수 있는 눈이 생겼다. 2020년대가 시작되면서 그동안 타투이스트로 살며 경험하고 느낀 것과 동료들의 조언을 바탕으로 현 상황을 정리해 보는 시도가 필요하다고 느꼈다. 그래야 앞으로 타투이스트를 꿈꾸는 후배들에게 올바른 길을 제시해 주고, 동료와 선배들이 도태되지 않고 타투 문화를 함께 향유할 수 있다는 생각이다.

어떻게 보면 나도 수많은 타투이스트 중 한 명일 뿐이다. 정상급도 아니고 경제적으로도 자유롭지 못하다. 그러나 어느 분야나 중위층이 탄탄해야 좋은 문화로 자리 잡을 수 있다고 생각하며, 그게 내가 머무르고 주시하는 눈높이이다.

각자 생각이 다르고 수많은 타투이스트 사이에서 개인이 큰 목소리를 내기는 힘들다. 하지만 그간 타투 작업뿐만 아니라 기획자로서 다년간 전시회와 모임, 파티와 콘테스트 등 여러 행사를 주최해왔다. 나이, 성별, 지역과 타투 장르 등 여러 방면에서 다양한 타투이스트를 누구보다 많이 만나고 호흡해 왔다. 그 때문에 이 글에 조금 더 자신감과 책임감을 느끼고 있다.

이 책의 큰 맥락은 타투를 꿈꾸고 시작하는 이들에게 길잡이 역할을 위함이다. 경제적인 성공이나 유명해지는 방법을 논하기 위한 것이 아니다. 타투이스트가 되어 타투이스트로 살아가는 데 관한 이야기이다.

개인의 경험을 토대로 했기 때문에 누구에게나 적용되는 정답은 아닐 수 있다. 다만 적어도 틀리지는 않았기에 이어올 수 있었던 나의 시간과 생각들을 담고 싶었다. 누군가에게는 건설적인 조언을, 누군가에게는 간접 체험을 통해 지식과 정보를 얻을 기회이길 바라는 마음이다. 글로 설명하기 힘든 부분과 부족한 점은 추후 워크숍과 강의를 통해 보완해 나갈 생각이다.

현재와 미래의 타투이스트를 위한 내용이 주이지만, 그간 타투이스트로서 나의 과거를 정리해 보려는 목적도 있다. 타투이스트로서의 나를 모르는 나의 가족, 친구, 지인들 그리고 인간적인 나의 모습과 가치관을 잘 모르는 선후배 동료들. 모두를 이해시키고 만족시키는 것은 불가능하겠지만, 한 번쯤 생각해볼 만한 이야기들. 타투이스트가 되는 방법, 타투이스트로 사는 방법, 타투이스트로 남는 방법에 관한 이야기이다.

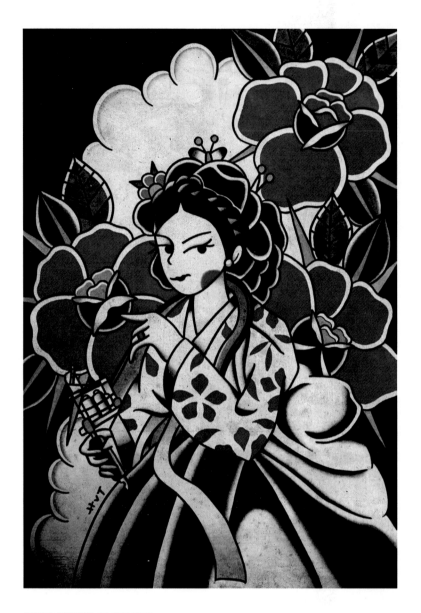

KOREA TATTOO ARTIST, 2016.
수채화, 420×594.
첫 번째로 주최한 타투 전시회의 포스터 디자인.
한국적인 올드스쿨 타투 디자인으로 한복을 입은 여성을 표현했다.

제1부

타투이스트가 되는 방법

01.

나는 왜 타투이스트가
되고 싶을까

타투를 받기로 결심한 건 군 전역 이후 2006년 초반의 겨울이었다. 어렸을 때부터 흑인 음악을 즐겨 들었기 때문에 흑인 뮤지션들의 몸에 새겨진 타투도 멋있게 보였다. 피부톤이 어두운 그들이기 때문에 타투는 대부분 '블랙 앤 그레이(black&gray)'나 '트라이벌(tribal)', '레터링'이 많았다.

그래서 나도 그런 느낌의 타투를 원했다. 많은 곳을 찾아보고 상담해 봤지만, 그 당시 주문 제작(Custom Order) 디자인을 내 마음에 들게 해 줄 곳은 많지 않았다. 작업실도 대부분 원룸이거나 주거 목적의 장소였다. 뭔가 신뢰가 가지 않았고, 눈에 띄는 포트폴리오를 보여 주는 작업자를 찾기 어려웠다. 하지만 남들과 같은 디자인으로 타투를 하고 싶지 않아서 꽤 오랜 시간 타투샵을 찾아다닌 기억이 난다.

안산에 작업실이 있는 타투이스트분을 알게 되었고, 바로 예약한 뒤 먼 길을 찾아갔다. 홍대 출신이라고 소개했고, 작업물도 직접 디

자인한 것이며 일률적이지 않았다. 더 인상적이었던 것은 목소리가 아주 좋으셨고 신사적인 분이라는 점이었다. 심지어는 배웅을 할 때 90도로 인사해 주시는 모습이 신선한 충격이었다. 타투이스트나 타투가 있는 분들을 많이 만나본 것은 아니었지만, 그동안 봤던 사람들과는 매우 다른 느낌이었다. 평생 남을 흔적을 자신에게 작업받을 사람에 대한 존중 같은 것이 느껴졌다.

한 가지 더 고마웠던 게 있다. 나는 트라이벌 장르를 바탕으로 한 문양과 글씨를 새기고 싶었다. 하지만 그분은 명암이 있는 블랙 앤 그레이로 더 힘 있는 디자인을 만들어 줄 수 있다고 했다. 그 자신감에 매료되었고 설득되어 그렇게 나는 만족스러운 첫 타투를 받을 수 있었다. 내가 생각한 의미에 어울리는 디자인까지 더해졌기 때문이다.

결과물과 더불어 신뢰할 수 있는 사람에게 작업을 받을 수 있었다는 게 특히 좋았다. 이후 두 번 정도 다른 타투를 추가로 받았고 가끔 생각나면 연락하고 찾아가게 되었다. 첫 타투의 경험을 인상 깊게 남겨 준 그분에게는 지금도 감사한 마음이 있다.

그때 당시에는 내가 타투이스트가 되리라는 생각은 전혀 하지 못했다. 아니, 안 했다. 타투이스트는 뭔가 선택받은 이들만 할 수 있을 것 같았다. 또 남의 몸에 지울 수 없는 흔적을 남긴다는 것은 상당히 부담되는 일이라고 생각했다. 그러면서도 참 멋있어 보였다. 좋아하는 일을 자유롭게 하고 내가 만들어낸 것을 누군가가 오래도록 지닌다는 것이 말이다.

좋은 타투이스트가 되고 싶다면 좋은 타투이스트를 먼저 만나봐야 하고 좋은 타투를 받아 봐야 한다. 타투는 사람이 사람에게 하는 행위이기에 기술과 디자인만을 내세우는 것은 결국 공허함만 남을 뿐이다. 많이 찾아보고 알아본 만큼 타투에 대한 첫인상을 좋게 남긴 것은 행운이었고, 이는 그 이후로도 좋은 타투이스트들과 타투 애호가를 만나게 되는 시작점이 되었다.

타투를 받기 시작하면서 타투에 대한 관심이 더욱 높아지기 시작했다. 하지만 내 주변에는 타투에 관심이 있는 사람들은 거의 없었다. 내가 느낀 것을 이야기해 주고 싶고, 무슨 의미가 있고, 왜 했으며, 다음에는 어떤 타투를 하고 싶다는 등 소통과 공유에 대한 갈증이 생겼다. 친구나 지인들은 처음에는 신기한 듯 들어 주었지만, 결국 그들의 관심사는 아니었기에 대화가 오래 이어질 수는 없었다.

어렸을 때부터 만화 그리기를 좋아했던 나는 그 이후로 조금씩 도안이랍시고 취미로 타투 도안을 그리기 시작했다. 보여 줄 사람이 없으니 피드백도 없었고, 내가 잘 그리는지, 아닌지도 알 수 없었다. 지금 생각해 보면 공통적인 관심사를 가진 사람들을 모으고 행사를 주최해 왔던 일들은 이런 갈증에서부터 비롯되었던 것 같다.

복학 후 대학교에 다닐 때도 교내에 타투가 있는 학생은 거의 찾아볼 수 없었다. 나를 신기해하거나 이상하게 생각하는 사람도 많았고, 심지어 무서워하는 사람들도 있었다. 스스로는 특별하다고

생각했는데 시간이 지나고 보니 일반 사람들 눈에는 내가 이상하게 보일 법도 했다. 심지어 옷도 그 당시에는 대중적이지 않던 힙합 스타일로 아주 크게 입고 다녔으니 말이다.

나는 영어학을 전공했는데 외국인 교수님 중에 타투가 있는 분이 있었다. "난 여기 어깨에 스파이더맨 타투가 있고 스누피도 있어. 내가 좋아하는 캐릭터를 타투로 하나씩 받고 있지." 그분은 타투를 좋아하지만, 한국 교직에 몸담고 있기에 이를 숨기고 다닌다며 나를 아주 반가워했다.

전공 학점을 빠르게 이수한 후, 사회체육학과에서 생활레저스포츠학을 복수 전공으로 시작했다. 체대의 특성상 타투는 더 터부시되었다. 수업도 열심히 듣고 성적도 괜찮은데 타투가 있으니 교수님들도 의아해했다. 운동을 전공한 것도 아니고 대학원에 갈 생각이 있는 것도 아닌데 공부는 열심히 하고. 그런데 보이는 곳에 타투가 있고 심지어 머리도 밀고 다녔다.

사실 영어학은 실용 영어와는 거리가 멀었고, 영어 공부만으로는 비전이 없다고 생각했다. 나는 원체 물을 좋아하고 수영을 좋아해서 군대도 해군으로 다녀왔다. 방학 때 체험했던 스쿠버 다이빙이 매력적이었고 기왕 다니는 대학이라면 체육 관련 학위가 있으면 좋겠다 싶어서 전공한 것이었다.

나에게 있어서 대학교는 한국에서 의무 교육의 연장선상에 있을 뿐 큰 의미는 없다고 생각했다. 하지만 체육 전공과 스쿠버 다이버로서의 활동은 타투에 새로운 의미를 부여하는 전환점이 되었다.

오키나와에 다이빙 투어를 갔을 때였다. 보트에서 쉬고 있을 때 일본인 코스 디렉터(course director)의 몸에 돌고래 타투가 새겨져 있는 것을 보았다. 타투가 있는 다이버는 우리밖에 없었기 때문에 자연스럽게 타투 이야기를 하게 되었다.

"각 지방마다 사람들이 신성시하거나 좋아하는 수중 생물이 있어요. 다이버 중에는 그런 동물들을 새기는 사람이 종종 있습니다."

바다에서 생활하는 다이버의 몸에 새겨진 수중 생물 타투. 아주 매력적인 소재였다. 그전에는 추상적인 의미를 몸에 새겼다면 그 이후로는 좋아하는 동물을 타투로 간직하고 싶어졌다.

좋아하는 동물은 많았지만, 가장 먼저 떠오른 것은 '만타(manta ray)'라는 가오리였다. 몸길이가 사람보다 길고 수중에서 보면 마치 우주 비행선 같은 멋진 모습을 하고 있다. 한국에 돌아온 나는 아주 들뜬 마음으로 자료를 찾고 타투를 예약했다.

스쿠버 다이빙은 그 특성상 피부가 노출되는 경우가 많다. 만타는 다이버들 사이에서는 인기가 많은 종이었고 공감대가 있는 소재여서 사람들이 이상하게 바라보지 않았다. 오히려 자유롭게 좋아하는 것을 몸에 지닐 수 있는 나를 부러워했다.

그 경험으로 내가 좋아하고 내가 속한 곳에서 공감할 수 있는 소재가 좋다고 느끼게 되었다. 마치 무언가를 수집하는 취미처럼 그렇게 좋아하는 수중 생물들을 하나씩 몸에 새기기 시작했다. 고래상어, 라이언 피시, 만다린 피시 등. 나는 걸어 다니는 수족관이 되어 가고 있었다.

타투이스트 되는 법

스쿠버 다이빙을 병행하면서 쇼핑몰 운영도 해 보고, 회사에도 취업했다. 정장에 가려진 나의 타투는 슈퍼맨의 'S' 로고와도 같은 것이었다. 비슷한 모습으로 똑같이 일하지만, 난 특별함을 숨기고 있었다. 그때는 온라인 커뮤니티에서 타투로 소통할 수 있는 창구가 있었기 때문에 굳이 일반 사람들에게 나의 타투를 이야기할 필요가 없었다.

스마트폰이 나오기 시작하면서 꼭 컴퓨터 앞이 아니더라도 소통이 수월해지기 시작했다. 그렇게 타투라는 공통 관심사를 가진 친구들이 생기기 시작했다. 술자리를 갖거나 함께 놀러 가기도 했다. 타투를 주제로 타투를 새긴 사람들끼리 어울리는 것이 무척이나 즐거웠다. 서로 이상하게 쳐다볼 필요도 없었고, 각자의 타투를 보이며 자신의 타투에 대한 이야기를 나눴다. 그 모임에는 타투이스트들도 있었고 그들의 작업실에 놀러 가는 것이 자연스러워졌다.

그러나 한편으로 아쉬웠던 것은 타투이스트들끼리 타투 머신이나 기술적인 부분들, 타투이스트만 알아들을 수 있는 이야기를 할 때였다. 그럴 때는 답답했다. 좀 더 어울리고 싶고 타투의 전문적인 부분까지 알고 싶어졌다. 하지만 여전히 타투이스트를 감히 꿈꾸지는 못했다. 나는 미술을 전문적으로 배우지도 않았고, 타투 머신을 잡는다는 것은 아주 대단한 일로 생각했기 때문이다.

마음속으로는 생각하고 상상했다. '어렸을 때부터 계속 그림을 그려왔다면…', '나에게 미술적 재능이 있었다면…', '타투 하고 싶은 마음이 좀 더 일찍 생겼었다면…' 하고 말이다.

20대 후반쯤에 스마트폰으로 SNS가 유행하기 시작했다. 친구들과 놀러 갔다가 처음으로 앱을 설치하게 되었다. 그리고 매일 그림을 그려서 온라인상에 업로드하기 시작했다. 그동안 만화는 종종 그려 왔는데, 타투 장르 중에 '올드스쿨 타투'라는 것이 있었다. 이 스타일이 뭔가 간결하면서도 투박하고 만화적인 느낌에 가까워서 나도 그릴 수 있을 것 같았다. 그때는 '좋아요'나 댓글 같은 것은 잘 몰랐고, SNS 친구들도 대부분 지인들이었다. 도안을 꾸준히 올렸는데 생각보다 반응이 좋았다.

"나름대로 느낌 있다! 너만의 색깔이 있는 것 같아."
"웬만한 타투이스트보다 그림을 더 많이 그리는 것 같네?!"
"너 타투 좋아하잖아. 타투이스트를 해 보는 건 어때?"

'내가 타투이스트가 된다고? 정말 그래도 되는 걸까? 나도 할 수 있는 일인 걸까? 그래, 나도 할 수 있을 것 같아. 나도 타투이스트가 되면 좋겠다고 많이 생각해 왔는데. 그래, 한번 해 보자!' 내 생각과 의식의 흐름은 이미 타투이스트가 되는 방향으로 흘러가고 있었다. 주변에 이야기는 하지 않았지만, 타투이스트는 내 인생의 새로운 목표가 되었다.

직장 생활을 하면서 만나는 동료들이 하는 이야기들은 항상 똑같았다.
"거기는 연봉 얼마래?"

"아, 경력 쌓이면 이직해야지."

"빨리 돈 모아서 결혼해야지."

지겨웠다. 남들과 똑같은 목표를 가지고 똑같이 살고 싶지 않았다. 평범하게 살면서도 타투이스트들을 만나며 일탈과 해방감을 느끼고 있었다. 그런데 이제 그동안 꿈꿔 왔던 삶을 스스로 만들기 위한 목표가 처음으로 생겼다. '나 스스로에게 확신이 들 때까지 그림부터 계속 그려 보자.'라고 생각했다.

그 후로 나는 점심시간에 샌드위치 등으로 간단하게 빨리 끼니를 때우고 그림을 그렸다. 퇴근하고 나서도 계속 그림을 그렸다. 일하면서도 머릿속에는 '오늘은 뭘 그릴까?' 하는 생각을 했고 집에 오면 종이에 옮겼다.

그림을 그리다 보니 새벽까지 그리는 경우가 생겼다. 잠은 부족했지만 일도 열심히 하면서 꾸준히 그렸다. 잘 그리는 것은 상관없었다. 내가 그리고 싶은 것은 생각보다 많았고, 매일 그림 그리는 것은 매우 재밌었다.

나는 스스로 내 취향을 잘 알고 있었고 그것을 표현해 줄 아티스트들을 찾았다. 공통 관심사를 가진 사람들을 찾아 나섰고, 좋아하는 것을 꾸준히 그렸다. 자유롭고 멋진 삶을 꿈꿨다. 돈을 많이 벌고 유명해지는 것은 별로 생각해 보지 않았다. 늦었다고 생각하지도 않았다. 지난 30년은 내 마음대로 살지 못했지만 남은 30년, 아니, 그 이상을 내 멋대로 살 수만 있다면! 내 모든 신경은 그림을 그리고 타투를 하며 사는 삶을 향해 있었다. 내가 느꼈던 감정들을

다른 사람에게 전해 줄 수 있는 그런 타투이스트가 되고 싶었다.

* 왜 타투이스트가 되고 싶은지를 생각해 보자. 그 이유는 어떤 타투이스트가 되고,
 어떤 방향으로 나아갈 것인지에 대한 답이다.

타투이스트 되는 법

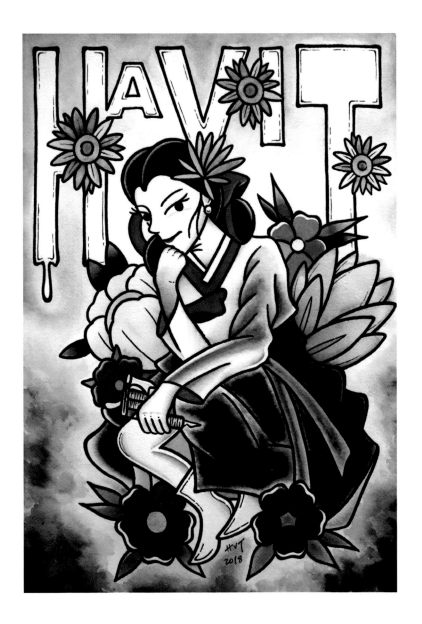

생각하는 여인, 2018.
수채화, 297×420.
무엇을 그릴까 고민하다가 생각하는 여자의 모습을 그렸다.

02.

어떤 타투이스트가
되고 싶은가

수많은 타투이스트가 있고 각자 다른 개성을 가지고 있다. 나는 어떤 타투이스트가 돼야 할까? 타투 장르로 타투이스트를 구별하기 이전에 목적성을 생각해 보면 방향이 분명해진다. 타투를 통한 자아실현이 목적인가, 돈을 벌기 위한 직업적인 목적인가. 물론 이두 가지 모두 다 중요하고 서로 뗄 수 없는 관계이다. 하지만 어떤 것에 우선순위를 두느냐에 따라 이야기가 달라진다.

나는 특별해지고 싶었고 남과 다른 정체성을 가진 타투이스트가 되고 싶었다. 그러기 위해서 가장 좋은 방법은 나만의 그림체로 그린 도안으로만 타투를 하는 것이라고 생각했다.

"타투 하려면 이레즈미나 레터링부터 연습해야 해."

"네 그림만으로는 타투로 먹고살기 힘들어."

이런 종류의 이야기를 많이 들었다. 하지만 난 내가 그리고 싶은게 있었다. 지금도 가끔 하는 이야기지만, 나는 타투 종류가 이레즈미와 레터링밖에 없었다면 시작도 하지 않았을 것이다. 내가 표현하고 싶은 게 있고 그것이 타투로도 어울릴 수 있다고 생각했다.

타투이스트 되는 법

그 당시에는 트래디셔널 타투(traditional tattoo)를 하는 사람이 많이 없었지만, 해외에는 이미 많이 존재했다. 이런 스타일의 타투를 좋아하는 사람이 국내에도 늘어나고 타투이스트도 많이 생길 거라고 생각했다. 그래서 난 귀를 닫고 해외 아티스트의 도안과 타투를 많이 보고 따라 그렸다. 따라 그리더라도 똑같이 그리지는 않고 내 아이디어를 넣어 조금씩 변형해서 그렸다.

타투는 다른 사람(손님)을 위한 작업이다. 하지만 입문할 때는 내가 좋아하는 그림을 많이 그려 보는 것이 좋다. 내가 재미있으니 몰입하게 된다. 꾸준하게 그리다 보면 그림이 습관이 된다. 그 습관은 시간이 지나서 타투이스트를 지탱해 주는 힘이 된다. 결국 모든 일은 생업이 되고 시간이 지나면 스트레스를 받게 마련이다. 슬럼프가 오고 매너리즘에 빠졌을 때 다시 일어설 수 있는 힘은 모두 흥미와 습관에서 비롯된다.

타투의 시작은 취미일 수 없다. 남의 몸에 흔적이 남고 책임감이 따르기 때문이다. 내가 무엇을 좋아하는지 알고 오래도록 지속할 수 있는 습관을 만들어야 한다.

나만의 디자인과 작업 방식이 우선이라면 그것은 아티스트의 방향에 좀 더 가깝다. 먹고사는 것도 중요하지만, 돈보다 우선인 것이 작업의 방향성인 사람이다. 이들은 현실과 타협하기보다는 스스로 창작하고 그려낸 것을 타인의 몸에 새길 때 보람을 느낀다. 트렌드를 따라가지 않고 자신의 색깔을 표현해내는 것이 가장 중요하다.

직업적으로 생각하는 사람은 타투를 통한 수익이 우선인 경우가 많다. 디자인보다는 타투 기술을 앞세워 손님이 원하는 그림을 그리고 그것을 새겨 준다. 손님의 요구에 따라 카피를 하거나 조금 바꾸어서 작업하는 방식이다. 또는 컴퓨터로 폰트를 정해서 레터링 등의 글씨를 새기는 일은 대개 특별한 예술성을 요구하지 않는다. 얼마나 똑같이 새기느냐가 관건이다. 기술 자체가 뛰어나서 예술성을 띠는 경우도 있지만, 작업물에서 아티스트의 개성을 찾아보기는 어렵다.

역으로 타투이스트는 자신의 손님층에 따라서도 방향성에 영향을 받게 된다. 전자라면 마니아층이 많을 것이고, 후자라면 타투를 잘 모르는 일반 손님이 많을 것이다. 어떤 포트폴리오가 많아지냐에 따라서 타투이스트의 방향이 결정될 수 있다.

어느 방식이 옳다고 딱 잘라서 말할 수는 없다. 크게 보면 모두 타투를 하는 행위이다. 타투는 타투이다. 그리고 시간이 지나다 보면 두 가지는 유기적으로 결합된다. 내가 원하는 방향을 달성하기 위한 과정이지만, 생활을 유지해야 하므로 피작업자의 요구를 많이 반영하게 된다. 타투이스트라면 타투라는 행위 자체에 즐거움과 보람을 느낄 것이다. 그래서 작업을 이어가다 보면 자신이 더 잘할 수 있고 재미있는 방향을 찾을 수도 있다.

개인의 역량이 있다면 모두를 충족시키는 방향이 가장 이상적일 것이다. 그래서 요즘에는 SNS 계정을 분리하여 타투이스트 본인이 추구하는 작업물과 그 외의 작업들을 따로 업로드하는 사람들도 많다.

타투이스트 되는 법

'돈이 먼저냐, 명예가 먼저냐?'의 문제라고 할까. 사실 그 순서에 정답은 없다. 열심히 하고 역량이 있다면 서서히 균형이 맞는 지점이 있을 것이다. 재미있고 좋아하는 것을 하고 훈련하다 보면 스스로 알게 된다. 결과적으로는 선택하게 될 것이다. 아티스트의 길을 갈 것인지, 직업적으로서 작업자가 될 것인지. 미리 나의 방향성에 대해 고민하고 분명한 목적을 갖는 것이 좋다.

＊ 타투를 통한 자아실현이 우선인가, 직업적인 선택과 생존이 먼저인가. 어떤 방향을 선택하느냐에 따라서 결과가 달라진다.

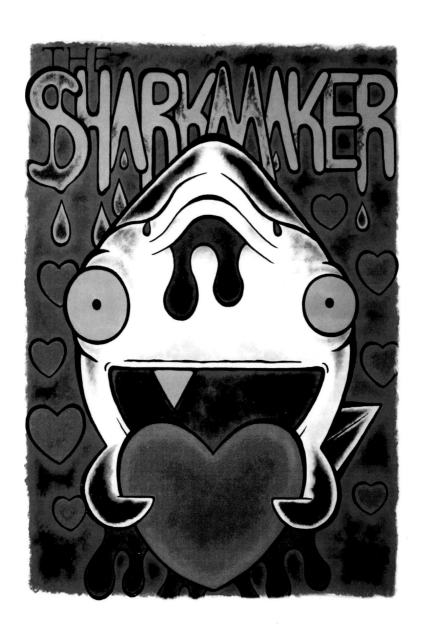

LOVE SHARK PEACE, 2017.
캔버스에 아크릴, 700×900.
행복하고 사랑이 가득한 상어의 모습.

03.
좋은 타투이스트란

나는 누가 봐도 감탄할 정도의 대단한 타투를 지니고 싶었다. 그래서 아주 유명하고 작업 견적도 비싼 타투이스트를 찾아갔다. 그때 당시 국내에서는 생소했던 시간제 방식을 적용하는 타투이스트였다. 높은 작업비가 부담됐지만, 멋진 타투를 상상하며 기대에 차 있었다.

하지만 그 타투이스트는 매번 약속 시각을 어겼다. 심지어 내가 도착했을 때 일어나서 씻고 나오거나 작업 중간에 혼자 밥을 시켜 먹기도 했다. 자만심이 높은 것도 느껴졌고 나는 타투의 고통을 불쾌한 기분과 함께 참아내야 했다.

크기가 있는 타투라서 완성까지 시간이 꽤 걸렸다. 중간에 일본에 타투를 받으러 가게 되었는데 그곳에서 극명한 비교를 경험했다. 약속 시각 엄수뿐만 아니라 상담하는 자세나 태도, 위생적인 부분 등이 모두 완벽했다. 타투의 시작부터 끝까지 본인이 집중할 수 있는 환경이었고 손님으로서도 불편한 점이 없었다. 해외까지 타투를 받으러 나간다는 것은 여러모로 부담이 있었지만, 여행과

함께하는 타투는 아주 만족스러운 경험이었다.

두 가지 타투 모두 디자인이나 기술적으로 훌륭한 타투였다. 하지만 타투를 받던 그때의 기억은 아주 정반대의 느낌으로 남아있다.

어떤 타투이스트가 좋은 타투이스트일까? 타투의 가장 궁극적인 목표는 타투를 하는 자신과 타투를 받는 사람의 만족이다. 타투라는 것도 결국은 새겨 주는 사람이나 받는 사람이나 모두 행복하기 위해서이니까. 손님을 만족시킬 수 있는 타투이스트, 타투이스트에게 인정받는 타투이스트. 직업적인 성취와 전문성을 가지기 위해서는 다방면으로 지속적인 노력이 필요하다.

나의 경우에는 시작할 때의 마음가짐은 타인에게 내가 느꼈던 만족감을 주는 것이었다. 하지만 디자인이나 기술적으로 부족한 점을 끊임없이 채워나가야 했기에 초점은 타투이스트인 나 자신에 맞춰지게 되었다. 내가 잘할 수 있는 디자인을 만들고 최선을 다해서 스스로 만족하는 작업을 해야 받는 사람도 행복하다는 생각이었다.

실제로 처음부터 나의 그림체로만 작업을 이어 왔기 때문에 손님들도 그걸 알고 오는 경우가 대부분이었다. 내가 만족하면 손님도 만족한다는 명제가 성립했고, 내가 아쉬움을 느낄 때도 손님들은 대부분 새로운 타투에 만족했다. 그 만족감이 언제까지 이어질지는 아무도 모르지만 말이다. 왜냐하면 나 스스로도 작업 당시에는 최선을 다했지만, 몇 년이 지나면 부족함이 보이는 경우가 많다. 아마 손님도 타투를 새길 당시에는 만족감이 컸지만, 시간이 지나면 아쉬움이 생기는 경우도 있을 것이다. 타투이스트의 만족과 손님의

만족 둘 다 모두 중요하다. 하지만 항상 일치하지는 않기에 참 어려운 문제이다.

나는 오랜 시간 내 고집을 유지하기 위해 노력했고, 손님과의 상담에서 방향이 맞지 않으면 설득을 했다. 손님의 의견을 듣고 더 좋은 아이디어와 방향을 찾은 적도 많다. 그래도 언제나 내가 만든 큰 틀을 유지했고 상담과 작업을 리드했다. 손님보다는 타투이스트가 더 경험이 많기에 대부분 가능한 일이었다. 손님이 당장 가진 생각보다 멀리 봤을 때 아쉬움이 남지 않을 만한 타투를 하는 것이 중요하다고 생각해서이다.

타투이스트로서의 고집과 태도를 유지하는 것은 중요하다. 물론 손님이 불쾌해하지 않는 선에서 말이다. 어느 정도 경험이 쌓이다 보니 지금은 다시 손님의 의견에 귀 기울이고 충분한 대화를 통해 함께 만들어나가는 방향을 더 추구한다. 내가 손님이었을 때의 기억을 떠올리면서 내가 좋았던 점은 유지하고 싫었던 점은 버리려고 노력했다. 나에게는 내 작업물의 중 하나이지만, 손님에게는 그 타투와 기억이 전부일 수 있다. 그래서 작업 하나하나에 최선과 집중을 다해야 한다.

타투이스트로서 경력과 만족감이 채워지기 시작하니 이제는 내 작업으로 누군가가 행복해지는 게 더 중요해졌다. 다시 처음 시작하는 마음가짐으로 돌아가게 된 것이다.

인간적으로 좋은 타투이스트가 되는 것도 중요하다. 손님이 타투

이스트에게 기대하는 것은 딱 한 가지다. 최상의 결과물을 만들어 주는 것. 하지만 타투는 사람이 사람에게 하는 행위이기에 결국 사람이 좋은 타투이스트에게 끌리게 되어 있다.

똑같이 뛰어난 타투 실력을 갖춘 타투이스트 두 명이 있다고 가정해 보자. 한 명은 불친절하고 무뚝뚝하다. 작업 중간에 전화를 받거나 내 타투에 집중하는 모습이 보이지 않는다. 다른 한 명은 내가 불편하지 않도록 배려해 주고 나를 존중해 주는 것이 느껴진다. 전자가 실력이 더 뛰어나더라도 손님은 불쾌할 수 있다. 타투는 눈에 보이는 흔적만 남는 게 아니라 그날의 기억까지 함께 남는다. 타투를 보면 타투를 받던 당시의 기억이 떠오르는 경우가 많다. 타투와 더불어서 타투이스트도 인간적이고 매력적이라면 그 타투는 좋은 추억으로 더 오래 남을 수 있다.

줄을 서서 먹을 정도로 맛있는 식당이라도 주인이 불친절하고 가게 위생이 엉망이라면 또 가고 싶을까? 음식이 맛도 좋은데 기분 좋은 한 끼 식사와 추억까지 남는다면 그 손님은 분명 단골이 될 것이다. 좋은 결과물의 타투를 위한 노력은 기본이고 외부적인 요소까지 신경 쓰는 것이 좋은 타투이스트이다.

타투를 받으러 오는 사람은 타투를 받기 전에 이미 긴장감만으로도 스트레스를 받는다. 특히 타투 경험이 없는 경우에는 더하다. 타투는 기본적으로 고통을 수반하기 때문에 참아내야 하는 스트레스가 존재한다. 이 기본적인 스트레스 외에는 절대 다른 스트레스를 주지 않도록 노력하는 것이 필요하다. 결과물에 대한 기대감과

불안, 타투로 인한 고통을 매너 있는 행동과 대화로 풀어줄 수 있어야 한다. "많이 아프시죠? 거의 끝났어요.", "아픈 만큼 완성되면 더 기억에 남고 가치가 있을 거예요." 이런 말 한마디가 손님의 기억에 남게 된다.

반대로 타투이스트가 손님에게 원하는 것도 별반 다르지 않다. 작업에 최선을 다하고 집중할 수 있도록 손님다운 손님이 되는 것이다. 시간 약속을 잘 지키고 내 몸에 타투를 새기는 타투이스트를 존중할 수 있어야 한다.

2013년부터 독일로 타투를 하러 다녔다. 1년에 한 번씩 가다 보니 매년 나를 기다리는 손님이 늘었고, 한 번 받았던 친구들이 계속 받으러 왔다. 작년에 한 타투의 발색을 보면 항상 아쉬웠다. 그만큼 내 안목이나 기술, 디자인이 발전한 부분이 있었기 때문일 것이다. 그래서 계속 리터치를 해 주려고 했는데 그건 작업자로서의 욕심일 뿐이었다. 친구들은 타투를 받을 당시의 추억이 좋았고 그대로 만족하는데 나는 자꾸 바꾸려고 했던 것이다.

한 번은 내가 해외 타투 컨벤션에 나갈 준비를 하고 있을 때였다. 한 독일 친구가 SNS에 나에게 타투 받은 팔을 찍어서 올렸다.

"나에게 타투를 해 준 내 친구 해빗이 타투 컨벤션에 나간다!"

뒤통수를 맞은 느낌이었다. 나는 초창기 작업에 대한 부족함과 부끄러움을 가지고 있었는데, 그 친구는 타투이스트인 나와 내가 새겨준 타투를 자랑스럽게 여기고 있었던 것이다. 내가 나의 작업을 스스로 창피해했던 것을 알면 얼마나 실망할까.

부족했던 작업은 내 포트폴리오에서 지울 순 있지만, 손님의 피부에서는 지워지지 않는다. 내가 잘난 타투이스트가 되는 것도 중요하지만, 나를 선택했던 손님의 마음을 항상 헤아려야 한다는 것을 깨달았던 순간이었다.

사람은 누구나 시간이 지나면서 생각도 변한다. 당시에는 좋았지만, 시간이 지나니 예전 타투가 아쉽다. 아쉬움과 후회는 다른 감정이다. 아쉬움은 '소재나 구도, 색감 등을 다르게 했으면 더 좋았을 텐데…'라는 마음이다. 후회는 타투를 한 자체가 잘못되었다고 생각하는 것이다. 아쉬움은 남았지만, 타투이스트에 대한 신뢰가 있고 좋은 기억이 있다면 다시 찾아갈 수 있다. 타투이스트는 부족했던 작업에 대한 미련을 뒤로하고 계속 더 나은 작업으로 이어나가려는 의지가 중요하다. 그것이 나에게 타투를 받는 사람들에게 보답하는 길이다.

"이 타투이스트에게 오래전에 받은 타투인데, 지금은 더 잘하고 엄청 유명해." 나에게 타투를 해 준 타투이스트에 대한 자부심이다. 처음부터 잘할 수는 없다. 매번 만족할 수도 없다. 하지만 작업 하나하나, 손님 한 명, 한 명이 쌓여서 타투이스트가 만들어진다. 항상 최선을 다하고 좋은 역사를 쌓아 가야 한다.

타투를 받던 날의 기억도 좋지 않고 결과물도 시간이 지나고 보니 마음에 들지 않는다면, 혹은 그 타투이스트가 발전이 없거나 그만두었다면, 손님에게는 후회로 남을 수도 있다. 아쉬움은 남을 수 있지만, 후회를 남기지 않는 타투이스트가 좋은 타투이스트이다.

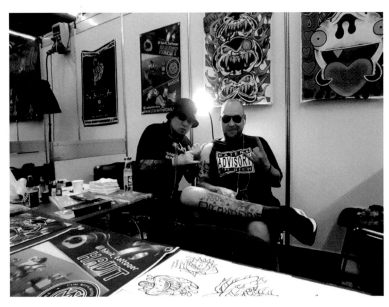

독일 프랑크푸르트 타투 컨벤션에서.
2013년부터 매년 나에게 타투를 받은 친구와 함께.

독일 뮌헨 타투 쇼 현장.

04.

무엇을 준비해야 할까

타투에 본격적으로 입문하기 전에 온·오프라인으로 많은 사람을 만났다. 타투를 받는 사람들이나 타투이스트들 모두 각양각색이었다. 그만큼 타투는 지극히 개인적인 취향이고 그 취향은 사람마다 다르다. 그들이 타투를 받는 이유와 타투이스트가 되기로 마음먹은 계기, 타투에 입문하는 방식도 천차만별이었다.

나는 스스로 타투이스트가 될 수 있는 자질을 시험하기 위해 꾸준히 그림을 그렸다. 기술적인 부분이나 디자인 실력은 노력과 시간이 해결해 주리란 것을 알고 있었다. 모든 일의 원리는 비슷하니까. 내가 알고 싶은 것은 얼마나 지속해서 그림을 그릴 수 있느냐 하는 것이었다. 당장은 재밌고 좋아서 시간을 많이 들이지만, 취미와 일은 다른 것이다.

보통 직장인이 오전 9시에 출근해서 오후 6시에 퇴근한다면 그림도 일로써 그만큼 그릴 수 있어야 한다. 주변의 타투이스트 중에 예약이 있을 때만 도안을 그리는 사람은 게을러 보였다. 경력이 많거나 천재성이 있는 사람, 예약 손님이 많은 사람에게는 가능한 일이

다. 하지만 나는 입문자로서 경력도 없거니와 천재도 아니고 교육을 받은 적도 없었다. 그렇기에 남들보다 시간을 들여서 노력하고 연구하는 방법이 최선이었다.

좋은 영향을 받거나 타산지석으로 삼을 만한 사람들이 주변에 많다는 것이 큰 도움이 되었다. 누구에게나 배울 점은 있으니까. 타투 애호가라면 어떤 타투를 선호하는지, 언제 타투를 받으러 가고 얼마나 지출하는지 등의 정보를 얻을 수 있다. 지인인 타투이스트들은 평소에 어떻게 생활하는지, 어떻게 자신을 알리고 상담하는지 등 타투 업계의 전반적인 흐름을 파악하는 데 도움이 되었다.

이런 주변 환경은 모두 타투를 받으러 다니면서 자연스레 형성된 것이다. 타투를 좋아해서 받다 보니 타투샵이나 타투이스트, 타투 애호가를 접할 기회가 많았다. 타투를 받는 노하우나 관리 방법 등의 지식도 자연스럽게 알게 되었다.

요즘에는 타투가 하나도 없는데 직업적으로 타투에 관심을 가지는 사람들도 많다. 타투 없는 사람이 타투를 배우고 작업하는 게 잘못된 일이거나 불가능한 것은 아니다. 하지만 분명 같은 조건이라면 타투가 있는 사람의 이해도가 높을 수밖에 없다.

타투를 좋아하는 지인이 많다면 작업을 시작했을 때 손님으로서 오는 경우도 많다. 초보자에게 훌륭한 타투 작업을 기대하기는 어렵지만, 그들에게는 나의 초창기 타투를 받는다는 점에서 의미가 컸다. 내 작업의 숙련도보다는 나를 아는 그 자체로 타투를 받는 것이다. 초반 작업을 받아 수는 지인들은 입문자에게 상당히 중요하다.

위생이나 타투 용품 등에 대한 정보는 알음알음 배울 수 있었다. 하지만 더욱더 전문적인 배움이 필요했고, 무엇보다도 작업할 공간이 있어야 했다. 평소 좋아하던 스타일의 여러 타투이스트에게 문의했다. 그중 조건이 맞는 곳에서 수강을 시작하게 되었다.

선생님을 선택할 때는 그 사람의 디자인이나 포트폴리오 등을 우선적으로 본다. 내가 추구하는 스타일과 접합점이 있어야 더 잘 배울 수 있기 때문이다. 창의적이거나 나만의 그림을 그리고 싶은데 정밀 묘사를 전문으로 하거나 재패니즈 타투를 하는 사람을 찾아갈 수는 없는 노릇이니까.

다만 수강을 한 달 정도 받다 보니 성격이 안 맞는 게 문제였다. 나는 남의 말을 잘 듣는 편도 아니었고, 완벽주의적인 성향이 걸림돌이 되었다. 배우는 사람 입장에서 최대한 맞춰 가려고 했지만, 한계가 있었다. 샵이 항상 오픈하는 게 아니었기 때문에 수강 일정을 맞추기 어려웠고 집과의 거리도 좀 있었다. 작업을 시작한 뒤에도 샵의 오픈 시간과 내 손님과의 예약 시간 양쪽을 조율하는 것이 힘들었다.

게다가 샵이 이전하게 되면서 공백기가 생기게 되었다. 한창 열정적인 시기에 예약을 모두 취소해야 하는 게 큰 불만이었다. 그동안 작업 후에는 여러 데이터와 피드백을 바탕으로 다음 작업을 준비해 왔는데 브레이크가 걸린 것이다. 이사를 하게 되면 타투 베드와 조명, 작업대 등의 가구와 모든 타투 용품을 내가 구비해야 한다는 조건도 붙었다.

불만이 쌓인 상태에서 비용적인 부담까지 가중되었기 때문에 수

타투이스트 되는 법

강을 그만두는 선택이 최선이었다. 차라리 그 돈으로 내가 작업실을 차려서 독학으로 공부를 마저 이어나가는 게 낫다는 생각이 들었다. 개인주의적이고 독립성이 강한 나에게는 오히려 좋은 선택이었다.

　타투를 시작하려면 돈, 시간, 열정 등이 필요하다. 타투를 배우는 데는 일차적으로 수강비가 필요하다. 차비와 식사비 등 기본적인 생활비에 여유가 있는 게 좋다. 경제적으로 너무 여유가 없으면 공부에 집중하기가 어렵다. 그리고 도안을 그리는 데 필요한 용품들도 구비해야 한다. 나아가서 타투 용품들도 구입해야 한다. 초반에 샵이나 학원에서 제공해 주는 물품들이 있지만, 도구라는 것은 내 손에 맞는 것이 있고 각자의 취향이라는 게 있다. 수채화 물감이나 마커를 쓸 수도 있고 아이패드 같은 전자제품을 쓸 수도 있다. 또한 브랜드도 다양하다. 타투 용품도 마찬가지이다. 좋은 도구를 쓴다고 무조건 실력이 향상되는 것은 아니다. 하지만 나에게 맞는 도구는 효율성을 높여 주고 나만의 색깔이 나오게 해 준다.

　나는 거의 독학으로 시작했기 때문에 타투샵에 놀러 갈 기회가 있을 때마다 궁금했던 것을 물어보고 허락을 구한 뒤에 테스트해 보기도 했다. 이외에도 문구점 등에 가서 이것저것 구입해서 다 써 보고 나에게 맞는 도구를 찾는, 다소 무식한 방법을 썼다. 비용적인 낭비가 발생하긴 했지만, 다양한 도구의 특성을 알 수 있었고 이 과정은 타투 용품을 쓰는 데도 응용되었다.

　타투는 시간도 많이 소요된다. 타투를 시작하려는 사람은 학생일 수도 있고 직장인일 수도 있다. 부직에서 시작한다면 시간적인 여유

는 있겠지만, 일을 마치고 공부하는 것은 많은 체력을 요구한다. 수강을 받는 등의 시간뿐만 아니라 혼자 공부하고 그림을 그리는 시간이 많을수록 좋다. 시간과 돈에 쫓겨서는 제대로 공부할 수 없다.

그리고 시작했으면 열정적으로 배우는 자세도 필요하다. 나는 그간 많은 사람이 수동적으로 행동하는 것을 봐 왔다. '돈만 내고 배우러 가면 다 알아서 되겠지.'라는 안일한 생각은 버리는 게 좋다. 내가 좋아서 시작한 거고, 내 인생이고, 나의 미래를 위한 일이다. 타인에게 도움을 받을 수는 있지만, 전적으로 기대서는 안 된다. 배운 것은 익히려고 노력하고 그 이상의 것을 알기 위해서 끊임없이 질문해야 한다. 혼자 지속해서 탐구하는 능동성이 필요하다.

타투를 시작하려고 알아보거나 문의하는 사람 중 상당수가 아무런 준비가 안 되어 있다. 우리는 심지어 밥 한 끼를 먹을 때도 맛집인지 알아보고, 가는 방법을 검색하고 들어가서도 메뉴를 보고 고민한다. 타투는 한 끼 식사의 만족 같은 게 아니다. 시간과 돈이라는 기회비용을 지불해야 하고 나의 몸과 남의 몸에 흔적을 남기는 책임감이 수반된다.

누구나 처음부터 능숙할 수는 없지만, 결국에는 누구나 전문가가 되어야 한다. 타투이스트로 지낸 시간만큼의 실력과 경험이 비례해야 살아남을 수 있다. 타투를 시작했을 때의 미래를 그려 보고 나에게 무엇이 필요한지 스스로 예상해 보자.

 * 그림을 많이 그려 보고 타투이스트의 생활이나 업계의 흐름을 파악해 보자. 나에게 무엇이 필요한지 스스로 알게 될 것이다.

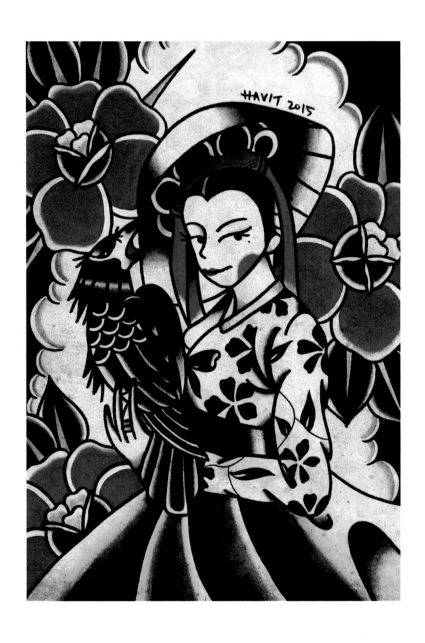

이우동, 2015.
수채화, 297×420.

05.
시작하기 좋은 시점

나의 선택을 어디까지 확신할 수 있을까. 사실 나는 시작하기 위한 계획과 열정은 있었지만, 그 이후는 생각해 보지 않았다. 시간은 많았고 여유 있을 정도는 아니지만 벌어놓은 돈도 있었다. 열정은 그야말로 차고 넘쳤다.

지금 생각해 보면 아쉬운 것이 있다. 1년 후의 계획, 3년 후, 10년 후는 어떤 모습으로 어떻게 살고 있을지는 그려 보지 않은 것이다. 타투이스트가 된 이후로는 그때그때 상황에 맞는 선택을 해야 했고, 시행착오를 겪을 수밖에 없었다. 계획한다고 해서 완벽하게 이루어질 수 없는 것이 인생이지만, 좀 더 나이와 경력이 있는 선배가 있었다면 더 좋았을 것 같다.

나는 타투 이전에 많은 직업을 거쳐 왔다. 수입은 거의 없었지만 춤을 추거나 음악도 해 보았고 전역 직후에는 보안 요원이나 프리랜서 경호원으로 일하기도 했다. 대학 졸업 전에는 쇼핑몰도 운영했고 스쿠버 다이빙 강사로 활동하기도 했다. 모든 일이 내가 좋아서 시작한 것이었고 어느 정도 수준까지는 금방 도달했다. 하지만 늘 수

타투이스트 되는 법

입은 일정치 않았고 결국 그 불안 요인이 열정을 사그라들게 만드는 계기가 되었다.

일을 그만두면 관련된 사람들도 잘 안 만나고 모든 걸 정리하는 편이었다. 첫 타투 머신도 스쿠버 장비를 처분하고 구입했던 것이었다. 이런 방식으로는 타투이스트를 전업(專業)으로 삼을 수는 없었다. 이미 내 몸에 타투가 있고 남의 몸에도 타투를 새기고 있는데 다른 일처럼 그만둔다고 해서 타투를 지워버리고 정리할 순 없는 것이니까. 뭔가 스스로 책임감을 느끼고 전념할 수 있는 동기를 부여하는 게 필요했다.

결심을 하고 시작은 했지만, 당장 눈앞에 닥친 것부터 해결해야 했다. 타투는 고정 수입이 없기 때문에 여타 프리랜서나 자영업자처럼 불안정한 직업이다. 그래서 다니던 회사를 곧바로 그만둘 수는 없었고 가족에게 알리는 일도 남아 있었다.

나는 가족에게 타투이스트가 될 거라는 사실을 떳떳하게 알릴 수 있는 시점이 진정으로 타투이스트로서 시작하는 시점이라고 스스로 정했다. 그러기 위해서는 명분이 있어야 했다. 취업할 때 이력서를 쓰고 면접을 보거나, 투자를 받을 때 사업 계획서를 작성하는 것과 비슷한 개념이었다. 타투는 흔하지 않은 직업이었고 부모님이 반대하시거나 적어도 걱정을 끼쳐드릴 수밖에 없는 일이었다.

회사에 다니면서 낮에는 일하고, 저녁에는 도안을 그리거나 작업을 했다. 주말에는 타투에만 전념할 수 있어서 좋았다. 도안이나 타

투 작업 사진을 많이 만들고 회사 월급보다 타투로 더 많은 수입을 버는 것을 목표로 했다. 친구도 안 만나고 좋아하던 술도 거의 마시지 않았다. 쉬는 날이 없이 반년 넘게 일하다 보니 코피가 터지는 날도 있었다. 심지어는 동창들의 결혼식에 참석하지 못한 경우도 있었다. 타투는 이미 내 생활의 1순위가 되어 있었다.

작업하다가 막히면 타투를 받으러 갔다. 독학하는 데 있어서 가장 좋은 배움은 타투를 받는 것이다. 작업의 시작부터 끝까지 전 과정을 눈으로 보고 배울 수 있다. 또한, 손님이기 때문에 질문을 하더라도 답변을 듣고 정보를 얻기가 한결 수월했다.

그러던 중 다리 전체, 소위 긴 다리 작업 손님이 생겼다. 꾸준히 작업하고 수입도 안정화되는 첫 지점이었다. 그렇더라도 가족에게 얼굴을 마주하고 말할 용기가 나지 않았다. 그래서 장문의 이메일을 보내는 방법을 썼다. 최대한 나의 진심을 담아서. 그걸 읽으시고 어떤 생각이 들었을지는 지금도 모르지만, 결과는 나쁘지 않았던 것 같다.

그 당시에는 회사 뒤쪽에 반지하 원룸을 구해서 작업을 했다. 시설이 열악하고 세탁기를 둘 곳도 없었기 때문에 일주일에 한 번 정도 부모님 집에 가서 빨래를 해 왔다. 집을 나와서 돌아가는 지하철에서 항상 생각했다. 내 선택에 후회를 만들지 않고 가족과 주변 사람을 걱정시키지 않을 만큼 열심히 해서 성공해야겠다고.

타투이스트 활동명을 짓는 것도 타투이스트로 거듭나는 데 동기부여가 된다. 처음 타투이스트로 활동을 시작할 때는 본명을 사용

했다. 이전의 타투이스트 선배들은 신고하거나 단속을 당하는 사례가 많아서인지 온라인 활동을 위해 대부분 별도의 활동명을 사용했다. 하지만 나는 본명을 걸고 타투를 하는 것이 좋을 것 같았다. 당시에는 오히려 이름 석 자를 쓰는 것이 더 특이했고 나름대로 희귀 성씨여서 겹치는 이름도 없을 것 같았다.

옷과 신발을 좋아해서 의류 관련 일을 하는, 학창 시절부터 친한 형이 있었다. 처음부터 일이 잘 풀린 것은 아니었지만, 항상 그 형의 관심사는 옷이었다. 나는 끈기 있게 어떤 일에 머무르지 못하고 마음 가는 대로 전직을 해 왔기 때문에 한 가지 일에 몰두하는 사람들이 부러웠다. 내가 타투를 하던 당시 그 형이 한 도메스틱 브랜드를 만들었는데 이름이 '해비트(HAVIT)'였다. 그전까지는 활동명을 지을 생각이 없었지만, 그 브랜드명을 듣고 생각이 바뀌었다. 그래서 타투를 오랫동안 끈기 있게 해 보자는 생각으로 허락을 구하고 '해빗'이라는 타투이스트 명을 짓게 되었다.

보이는 곳에 타투를 받는 것도 좋은 동기 부여가 된다. 지금이야 얼굴, 목, 손등 등 옷을 입어도 보이는 곳에 타투를 받는 사람들도 많지만, 당시에는 반팔을 입었을 때 보이는 곳에 타투를 받는 것이 부담으로 느껴지던 때였다. 어깨부터 시작해 칠부가 되었고, 결국 손목까지 내릴 생각을 하게 되었다. 그만큼 자신감과 확신이 생기기 시작한 시점이었다.

회사의 여름 휴가 기간을 이용해서 다시 일본에 갈 계획을 세웠다. 내가 만난 타투이스트 중에서 모든 면에서 완벽했고, 내 취향에 맞는 그림체의 타투였기 때문에 언젠가 꼭 다시 가야겠다고 생각했

다. 노출되는 곳에 타투를 받기에 부족함이 없는 분이었다. 예약하고 그렇게 다시 한번 설레는 타투 여행이 시작되었다.

이 여행에서 나는 타투이스트로서 많은 경험과 배움을 얻었다. 팔은 타투를 받으면서 눈으로 볼 수 있는 부위여서 타투의 모든 과정을 볼 수 있었다. 모르고 볼 때와 공부를 하고 궁금한 점이 생겼을 때 보는 것은 느끼는 것이 다르다. 또 한 분야에서 오랜 경력이 있는 분과의 대화는 많은 영감을 받는 데 충분한 것이었다.

* 타투에 입문하기 전에는 정신적, 물질적인 준비가 필요하다. 공부에 집중할 수 있는 환경을 스스로 만들어 보자.

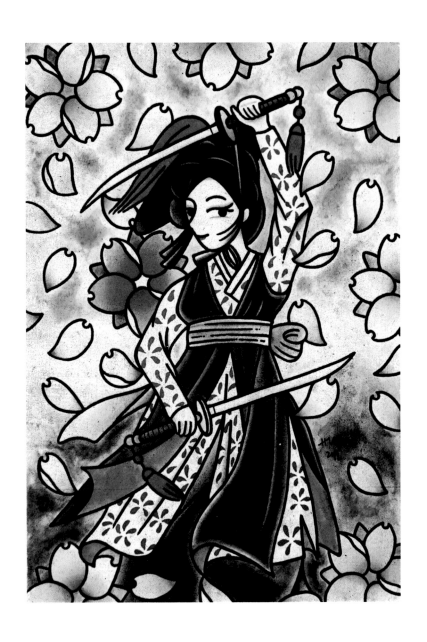

검무, 2019.
수채화, 297×420.

06.

어디에서 어떻게 배울까

　독학으로 시작했다가 수강 과정을 거친 후 다시 독학으로 돌아왔다. 개인적으로는 좋은 선택이었고 잘 맞는 방식이었다. 하지만 요즘은 정보가 많고 배울 곳이 많으므로 수강이나 아카데미 등을 적절하게 활용하는 것이 더 효율적이다.

　타투 수강은 타투이스트로 활동하는 선생님에게 수강비를 내고 배우는 것이다. 국가나 민간 자격증 같은 제도가 있는 것이 아니므로 개인에게 배우는 방식이다. 타투이스트마다 걸어온 길이 다르므로 수강 과정이나 내용은 차이가 클 것이다. 일차적으로는 내가 마음에 들거나 배우고 싶은 포트폴리오를 가진 사람에게 문의하는 게 좋다. 그러기 위해서는 SNS를 활용하여 여러 타투이스트와 타투샵, 타투 작품을 찾아보는 과정이 필요하다. 수강비는 보통 몇백만 원에 이르기 때문에 섣불리 선택했다가는 타투 수강비가 아니라 인생 수업료를 비싸게 지불할 수도 있다.

　타투를 받는 자체가 좋고, 타투를 받은 경험이 있다면 선택하는데 더 수월할 것이다. 타투 경험이 없다면 충분히 발품을 팔고 찾아

　　　　　　　　　　　　　　　타투이스트 되는 법

가서 상담을 받는 것이 좋다. 단순히 검색에 의지하는 것은 좋지 못한 태도다. 포털 사이트에서 검색하면 당연히 마케팅이 잘된 곳 위주로 나온다. 모두 그런 것은 아니지만, 글만 뻔지르르한 곳이 많으므로 검색에만 의존해서는 안 된다.

수강을 받는 방식 외에 문하생이라는 개념도 있다. 샵 일을 도우면서 타투를 배우는 것이다. 수강비가 들지 않는다는 장점이 있지만, 배움의 속도가 더딜 수밖에 없다. 문하생은 보통 규모가 있는 샵이나 도제식 수업이 필요한 재패니즈 전문 타투샵에서 진행하는 방식이다. 이 경우에도 문하생 생활을 하며 기본적인 생활비는 필요하므로 어느 정도는 금전적인 준비가 되어 있는 것이 좋다. 일과 병행하기에는 시간적으로나 체력적으로 어려울 수 있다.

수강이나 문하생 상담을 받기 전에는 기본적인 준비를 해놓는 것이 좋다. 이력서라든지 기타 서류 작업 같은 것은 크게 요구하지 않는다. 그 정도는 상담을 통해서 구술하면 된다. 다만 그림을 많이 그려 보고 그 연습장을 지참하는 게 좋다. 잘 그리거나 다듬어진 그림이 아니어도 상관없다. 스케치 단계의 그림이 많을수록 좋다. 가르치는 입장에서도 그 정도의 기본 자료는 있어야 참고해서 수준별 교육을 진행할 수 있다.

씨를 뿌리려고 해도 어느 정도 밭이 갈려 있어야 가능한 것이다. 콘크리트 바닥에 씨를 뿌릴 수는 없는 노릇이니 말이다. 기본 토양이 갖춰져 있다면 이후에 어떤 씨를 뿌릴 것인지, 어떤 도구를 사용해서 어떻게 경작해야 할지 가늠이 된다. 본인이 그림을 그려 본 적

도 없고 아무런 계획이나 생각이 없다면 서로 난감한 상황이 생긴다. 시간과 비용을 들여서 자기 계발 또는 직업적 훈련을 받는 시작점이므로 제발 아무 정보 없이 무턱대고 수강 문의를 하는 것은 지양하기를 바란다.

요즘에는 타투 아카데미(학원)도 많이 생겼다. 수강 도구와 강사진, 교육 과정을 준비해놓고 학원생을 모집한다. 아카데미는 보통 수강비만 내면 등록을 할 수 있다. 일 대 다수로 수업이 진행된다. 물론 그런 만큼 수준별 교육이 아니라 주입식 교육이 될 가능성이 있다. 타투를 시작하는 개개인의 성향과 능력 차가 있으므로 배움에 대한 능동적인 태도가 더 요구된다.

최소한 강사진의 이력과 작품을 확인하자. 학원에서 제작한 홍보물이 아니라 실제 그 학원에서 배출한 타투이스트의 활동을 찾아보는 게 좋다. 교육 기간이 끝난 후 타투이스트로서의 활동에 어떤 지원이 있는지도 구체적으로 알아보자.

타투이스트는 겨우 몇 개월 배운다고 쉽게 되는 것이 아니다. 배우는 것은 누구나 할 수 있지만, 타투는 숙련 기간이 필요하다. 교육 이후에 추가적인 훈련과 경험을 쌓을 수 있는 환경이 시작하는 것보다 중요하다.

규모가 크거나 실제로 활동하는 타투이스트가 있는 샵은 교육 과정 이후에 월마다 일정 비용을 내면서 활동을 이어가는 연속성을 보장받을 수도 있다.

입문하고 새로운 샵으로 옮긴 타투이스트들이 불만을 토로하는 것을 자주 보았다. "배운 게 없다.", "돈만 받고 제대로 가르쳐 주지 않았다." 등의 불만이었다. 정말 제대로 가르쳐 주지 않는 경우도 있지만, 능동성의 결여에서 비롯된 것일 수도 있다. 시작할 때 섣불리 선택하고 이후에 자신과 맞는 곳을 다시 찾아가는 경우가 적지 않다. 처음부터 적극적으로 알아보고 수강에 임했다면 두 번 수고하지 않아도 된다.

수강, 문하생, 학원 등 어떤 방식을 선택하든 스스로 노력해야 한다. 유명한 사람에게 배운다고, 교육 과정이 좋은 곳에서 배운다고 해서 모두 좋은 타투이스트가 되는 것은 아니다. "될 사람은 된다." 라는 말이 있듯이 능동적인 사람은 어느 환경에서 시작해도 결국 이루어낸다. 다만 자신에게 잘 맞고 좋은 환경까지 맞춰서 선택한다면 그 효과는 더 클 것이다.

실력이 뛰어나고 현재 유명한 예전의 타투이스트들은 독학으로 타투에 입문한 경우가 대부분이었다. 그만큼 수강 체계가 잡혀 있지 않은 시절이었기 때문이다. 그래서 자료를 찾고 연습하려면 수많은 시행착오를 거칠 수밖에 없었다. 독학은 스스로 학습하는 것이기 때문에 자연히 능동적이지 않으면 제대로 실력을 키울 수 없다. 입문 시기에는 올바른 정보를 취사선택하는 것이 어렵다. 정보는 여기저기 널려있는데 가짜 정보인지, 단순 홍보성 정보인지 알 길이 없다.

요즘에는 영상과 개인 방송까지 더해지고 타투 장비나 용품을 판매하는 곳도 많아져서 진입 장벽이 낮아졌다. 이런 환경과 능동적

인 태도가 결합한다면 효과적으로 시작할 수 있다. 남에게 너무 의존하지 말고, 또 혼자서 삽질하지 말자. 좋은 환경을 찾으려는 수고와 그에 걸맞은 노력의 균형이 필요하다.

* 개인 수강, 문하생, 아카데미 그리고 독학 중에서 어떤 방식이 나에게 맞을지 생각해 보자.
여러 곳에서 충분하게 상담을 받아 보자.

타투이스트 되는 법

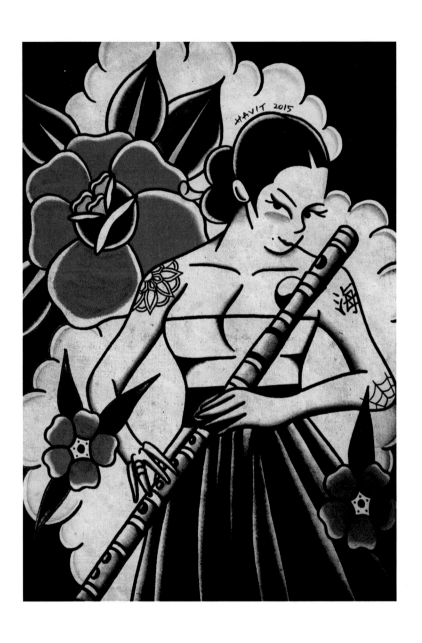

대금 부는 여인, 2015.
수채화, 297×420.

07.

멘토를 찾아라

멘토(mentor)가 있다는 것은 어떤 분야나 상당히 중요하다. 앞서 많은 경험을 한 사람의 노하우를 얻을 수 있고, 활동 방향에도 참고가 되기 때문이다. 우리는 새로운 일을 할 때 책을 읽거나 검색을 해 보기도 하고 지인들의 조언을 참고하기도 한다. 내가 바라보고 따라갈 수 있는 멘토가 있다면 더 생생한 배움과 경험의 지표를 얻을 수 있다.

독학으로 대부분의 경험을 채워야 했던 나는 20년 이상 경력의 훌륭한 멘토를 만나 많은 것을 보고 듣고 느낄 수 있었다. 공식적인 스승과 제자의 관계는 아니었지만, 때로는 손님으로, 때로는 동료나 후배로서 꾸준한 교류를 이어 왔다.

일본 나고야의 타투이스트 '사바도(Sabado)'는 오랜 경력을 가진 세계적인 아티스트이다. 1993년에 일본 최초의 로드 샵(road shop)을 오픈하였고, 세계 각국에서 많은 타투 활동을 하였다. 특유의 재치 넘치는 뉴스쿨 스타일의 타투이스트이다. 또한, 타투 머신뿐만 아

니라 모든 타투 장비와 용품을 스스로 제작하여 사용하는 것으로 도 유명하다.

사바도는 이미 한국에서도 상당히 인지도가 있었다. 2010년 타투 행사에서 작업하는 모습에 처음으로 반했고, 2011년에 직접 타투 를 받으러 나고야에 방문한 것이 첫 인연이었다.

1인 타투샵으로 운영되고 있었는데 규모는 작지만, 그의 손길 하나하나가 담긴 인테리어가 인상적이었다. 스튜디오는 전체적으로 붉은색과 흰색으로 이루어져 있었다. 직접 만든 가구와 페인팅, 역사가 묻어나는 소품들로 구성되어 있어서 그의 세계로 들어가는 듯한 느낌을 준다. 심지어 작업대와 베드도 직접 제작한 것이었고 모든 전기선은 동선에 방해되지 않게 천장을 향해 있었다.

처음 상담을 받으면서 프리핸드(freehand) 타투를 알게 되었다. 사바도는 사전에 상담을 하지 않고, 당일에 아이디어와 작업 부위를 듣고 곧바로 짧은 스케치를 한다. 그리고 피부 위에 펜으로 도안을 그려서 작업을 한다. 나로서는 매우 놀라운 작업 방식이었다. 아마 그동안 많은 그림을 그리고 작업을 해 왔기 때문에 가능한 것이 아닐까 생각했다.

작업 시작 전 용품을 세팅하는 데 서두름이 없었고, 루틴대로 여유 있게 준비하는 모습이었다. 손이 가는 모든 용품에는 일회용 비닐이 씌워졌고 작업대는 기포 하나 없이 깔끔해질 때까지 세팅을 반복했다. 신중하게 머신을 결합하는 모습에 장인이라는 단어가 떠올랐다. 손님의 모든 소지품은 정해진 공간에 보관하게 되어 있었

다. 시계나 장신구, 휴대폰도 모두 꺼내 놓아야 했다.

작업은 1세선(회)에 4시간 전후로 진행된다. 작업비는 고정되어 있기 때문에 한 번 안내하면 더 이상 돈 이야기를 할 필요가 없었다. 휴식 시간 없이 연속으로 빠르게 작업하는 방식이었다. 대단한 집중력이었다. 머신은 굉음을 내었고 다른 타투보다 상당히 고통스러웠지만, 그만큼 빠르고 정확했다. 만족스러운 결과물과 그의 경력에 비해 가성비가 넘쳤기 때문에 더욱 좋았다.

우리는 보통 영어로 대화했기 때문에 서로 짧고 정확한 단어와 문장을 사용했다. 첫 만남에는 작업에 방해가 될까 봐 많은 대화를 나누지 못했지만, 이후로 여러 번 나고야를 방문하면서 친숙해졌다. 나는 많은 질문을 했고 그는 자신의 경험을 바탕으로 많은 이야기를 해 주었다. 여러 해 동안 작업을 받았기 때문에 타투이스트의 시작부터 꽤 많은 경험담을 들을 수 있었다.

그는 내가 처음 해외로 일하러 가기 전에도 많은 조언을 아끼지 않았다. 특히 공항 출입국 관리소에서 자신이 타투이스트임을 속이지 말고 당당하게 이야기하라던 말이 생각난다. 한국과 일본은 아직도 법제화가 이루어지지 않았지만, 해외에 나갈 때 장비를 소지하는 것과 타투이스트의 신분 자체가 문제가 되는 것은 아니기 때문이다. 공항이나 해외에서의 거짓말은 신뢰도에 큰 영향을 끼친다.

2016년부터는 사바도가 한국의 내 작업실에 게스트로 방문하게 되었다. 그는 보통 초청이나 사업적으로는 해외에 나가지 않고 친분

　　　　　　　　　　　　　타투이스트 되는 법

이 있는 경우에만 게스트나 행사에 참여한다고 했다. 내가 처음 초대를 했을 때 한국은 가까운 거리라며 흔쾌히 수락해 주었는데, 얼마나 기뻤는지 모른다. 내 공간에 나의 멘토가 방문하는 것은 보통 영광스러운 일이 아니었다. 며칠 전부터 잠을 못 이루었고 공항에 마중 나갈 때는 계속 긴장감과 설렘에 심장이 빠르게 뛰었다.

게다가 캔버스에 페인팅한 배너를 선물 받았는데, 타투이스트가 된 이후에 그보다 행복한 순간은 없었던 것 같다. 아마 평생 나의 가보로 간직하게 될 것이다.

그에게는 타투이스트 이외에도 페인터로서도 영향을 많이 받게 되었다. 그의 그림을 연구하고 선이나 채색을 수없이 관찰하며 공부했다. 그러면서도 맹목적으로 따라 하기보다는 나만의 표현 방식을 덧입히려는 노력도 병행했다.

사실 이때까지만 해도 나는 타투이스트로서 자격지심이나 열등감이 있었다. 전문적으로 배우지 못했고 늦게 시작한 만큼 스스로 부족함이 많다고 생각했기 때문이다. 또 상어라는 단일 소재를 많이 그렸고 나의 손님들도 대부분 상어를 원했기 때문에 다양성이 부족하다고 생각했다.

하지만 사바도는 내 작업실의 그림들을 보면서 "I like your sharks."라는 말을 해 주었고 나만의 스타일을 유지하는 게 멋지다는 말도 덧붙였다. 그 누가 뭐라 해도 나에게 있어서 가장 크고 훌륭한 멘토의 한 마디는 그만큼 큰 울림이 있었고 감동적이었다.

여러 지인의 도움으로 작업 일정과 여가 시간을 무사히 함께 보

낼 수 있었다. 많은 배움과 더불어서 진한 추억을 남긴 잊을 수 없는 시간들이었다. 그는 이후에도 코로나19가 발생하기 전인 2019년까지 매년 나의 작업실에 방문해 주었고, 나 역시 끊임없이 그의 좋은 모습을 본받으려고 애써왔다.

2018년 초에 사바도가 메인 아티스트로 참여하고 포스터 디자인을 맡은 치앙마이 타투 페스티벌에 참여하게 되었다. 나는 무조건 따라나섰고 태국 여행은 처음이었기 때문에 아주 즐겁게 여행했다. 또 운 좋게 타투 콘테스트에서 심사위원을 하는 경험도 할 수 있었다.

2019년에는 사바도가 여권 문제로 참여하지 못했지만, 나는 태국에서 트로피를 수상하는 영예를 안았다. 그리고 2020년 초에는 주최측의 배려로 그의 옆 부스에서 함께 일할 수 있는 기회도 얻게 되었다.

이제는 한국이나 해외의 많은 아티스트도 사바도와 나의 관계를 알고 있다. 그는 아티스트로서 나의 정신적인 지주이고 희미했던 앞길에 방향을 제시해 준 멘토이다. 제자가 스승을 따라가는 것은 아주 자연스러운 일이다. 일적으로뿐만 아니라 인생에서 좋은 스승이 있다면 배움 이상의 좋은 경험을 누릴 수 있다. 내가 걷고 싶은 길을 앞서서 개척했던 나만의 좋은 멘토를 찾아보자.

＊ 내가 가고자 하는 길을 앞서서 걷고 있는 좋은 멘토를 찾아보자. 많은 영감과 기회를 얻게 될 것이다.

타투이스트 되는 법

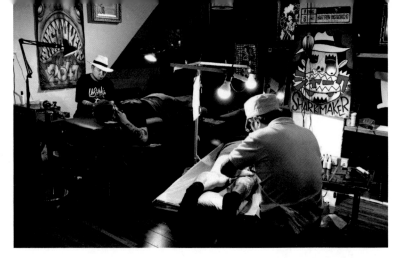

'언쉐이큰 스튜디오 홍대'에서 사바도와 함께 작업하는 모습.

나의 멘토 사바도에게 받은 페인팅.

2017 사바도 게스트 워크.

2018 사바도 게스트 워크.

2019년 치앙마이에서 뉴스쿨 2위 수상.

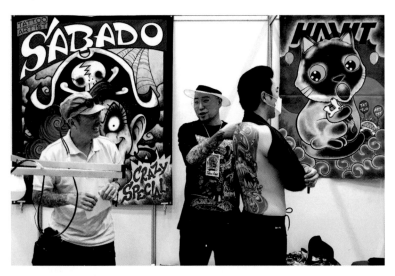

2020년 치앙마이에서 사바도와 함께.

08.
지인에게 알리기

타투이스트의 길을 결심했다면 무엇보다 먼저 가족이나 가까운 사람들에게 이를 알려야 할 것이다. 미지의 세계로 나아가려는 어려운 선택이지만, 지인들이야말로 가장 힘이 되는 응원군이 될 수 있다. 물론 반대에 부딪히는 일도 있겠지만, 내 가족조차 설득시키지 못한다면 이 세상의 누구에게 인정받을 수 있을까?

가족에게 알리는 것은 앞서도 언급했듯이 허락을 구하거나 혹은 통보의 개념일 수 있다. 이 장에서 말하는 지인이란, 잠재적인 미래의 손님을 말하는 것이다. 내가 아무리 도안을 잘 그리고 타투를 시작했다 한들, 그 사실을 아무도 알지 못한다면 작업을 할 수 없다. 타투는 피부에 새겨졌을 때 가치와 의미가 부여되기 때문에 항상 손님이 있어야 한다. 기술은 반복적인 숙련이 필요하다. 처음에는 자신의 피부에 셀프로 타투를 할 수 있겠지만, 결국 타인의 피부를 지속해서 경험하지 못한다면 실력을 키울 수 없다.

예전에 홍대에서 꽤 규모가 큰 타투샵을 운영한 적이 있다. 나는

제자를 가르치기도 하고 이제 막 수강 딱지를 떼고 온 후배들에게도 함께 활동할 기회를 주는 편이었다. 그런데 개중 이런 반문을 하는 사람들을 보았다.

"왜 타투를 시작했는데 이렇게 손님이 없죠?"

어불성설이다. 자신이 타투에 입문했다는 걸 아는 사람이 없으니 손님이 없는 게 당연하다. 남들이 다 하는 SNS에 남들처럼 글을 쓰고 사진을 올렸다고 금방 찾아오는 손님이 있으리란 기대를 하는 것은 어리석은 일이다. 세상에 그런 쉬운 일은 없다.

일단 타투이스트라는 타이틀을 다는 순간부터 경력자이건, 초보자이건 간에 경쟁이 시작되는 것이다. 필드에 나와 현역이 되면 야생이 펼쳐진다. 누구보다 잘 그리고 누구보다 포트폴리오가 뛰어나지 않은 이상, 새로운 스타일을 선보이거나 뛰어난 마케팅 능력 등 자신만의 강점이 없으면 입문자가 손님을 받기란 상당히 힘든 일이다.

그렇기에 입문자들에게는 지인이 필요하다. 지인이라고 해서 타투에 관심이 없는 일반인이 쉽게 타투를 받으려는 경우는 없다. 설령 작업비가 무료라고 해도 말이다. 타투를 좋아하고 받고 싶어 하는 지인이 있어야 한다. 그런 면에서 타투를 시작하기 전에 타투를 많이 받아 보거나 타투 인맥이 많은 사람이 유리할 수밖에 없다. '내가 열심히 잘해서 홍보하면 손님이 생기겠지?' 이런 생각은 상위에 속하는 슈퍼 루키들에게나 가능하다.

지인이건, 손님이건 작업 요청을 만들려면 무조건 그림을 많이 그려야 한다. 타투이스트에게 무기이자 총알은 타투 사진과 도안이라

는 포트폴리오이며, 입문자에게는 이 중에서도 도안밖에는 없다. 도안이라는 탄창이 충분치 않으면 경쟁에서 싸워 이길 수 없다. 무기를 잘 다룰 줄 알아봤자 총알이 없으면 무용지물인 것이다.

또한, 지인이라고 해서 마음대로 자신이 원하는 도안을 새겨줄 수도 없는 노릇이다. 그리고 가까운 사람에게 부족한 실력으로 흔적을 남긴다는 것은 업보를 쌓는 일이다. 타투는 과정도 중요하지만, 눈에 보이는 결과물로 판단된다. 어설프게 남의 피부를 욕심내다가는 평생 원망과 죄책감에 시달릴 수도 있다. 이 부분은 아무리 강조해도 지나치지 않기에 다시 말하자면, 남들에게 보일 수 있을 만큼 잘 그릴 때까지 많이 그리고 고무판 등에 타투 머신을 다루는 연습을 충실히 해야 한다. 도안과 연습한 결과물을 지인에게 보이고 알려서 설득해야 한다.

요즘에는 흔한 방식이지만, SNS를 적극적으로 활용하는 것이 큰 도움이 된다. 여기서 명심해야 할 것은 처음부터 홍보성 목적을 띠지는 말라는 것이다. 열심히 만들어낸 나의 습작이 누군가의 눈에는 설익은 것처럼 보일 수 있다. 내용물이 좋지 않은데 포장을 그럴듯하게 하려는 노력이 곱게 보일 리 없다. 차라리 부족함을 인정하고 그것을 채워나가는 과정을 조금씩 보여 주는 것이 좋다. 효과가 빠르지는 않지만 아주 탄탄한 방법이다. 성실함은 자신을 알리고 인정받을 수 있는 절대불변의 가치이다. 타투를 쉽게 생각하고 시작한 게 아니라면 타투이스트로서의 하루하루를 가볍게 생각하지 말아야 한다.

그리고 이렇게 해서 생긴 기회 하나하나를 아주 소중히 활용해야 한다. 작업은 정성을 들인 하나가 둘이 되고 둘이 넷이 된다. 실력과 작업의 기회는 충실히 보낸 하루하루가 쌓이고 쌓여서 어느 순간 표면 위로 떠오르게 된다. 내 의지와 열정에 비례해 느닷없이 다가오는 미래가 아니다. 착실한 준비와 함께 활동 초반에 나를 찾아준 지인과 손님에게 최선을 다한다면 타투이스트로서의 첫 흐름을 타게 된다.

* 도안을 많이 그리자. 지인에게 보이고 알리자. 작업을 이어가며 경험을 쌓을 수 있는 기회가 된다.

THE SHARKMAKER, 2018.
캔버스에 아크릴, 700×900.

09.

타투의 역사와 장르

타투의 역사는 이 글에서 전부 다룰 수 없을 만큼 방대하다. 타투는 인류의 시작과 맞닿아 있으며 인류의 끝에도 함께할 문화적 습성이다. 또 타투 장르별로도 역사와 기원이 다르다. 다소 지루하고 길어질 수 있는 이야기를 이 책에서 하고 싶지는 않다. 하지만 내가 좋아하고 직업으로 삼으려는 타투에 관해서 기본적인 지식을 쌓으려는 노력은 필수이다.

온고지신이라는 사자성어가 있다. 옛것을 공부하고 그것을 통해서 새것을 안다는 뜻이다. 적어도 내가 왜 타투를 하려고 하는지, 내가 하고 싶은 장르의 기원과 특징은 무엇인지 정도는 알아야 한다. 자신도 모르는 걸 남에게 새길 수는 없는 것이다.

혹시나 학문적으로 타투에 대해서 깊게 알고 싶다면 조현설 교수님의 『문신의 역사』라는 책을 추천한다. 또는 인터넷에 검색해 봐도 많은 정보를 얻을 수 있다.

수많은 타투 장르 중에서도 절대불변의 역사적인 가치를 지닌 것

들이 있다. 크게 3가지로 트라이벌, 재패니즈와 아메리칸 트래디셔널 타투이다. 트라이벌이란 단어 그대로 부족 문신이라는 뜻이고, 고대부터 이어져 온 부족의 문양을 새기는 타투이다. 재패니즈는 일본의 역사와 맞닿은 동양적인 타투의 대표적인 스타일이다. 아메리칸 트래디셔널 타투는 흔히 올드스쿨 타투라고 불리는데, 현대적인 타투의 기원이라고 볼 수 있다. 내가 시작한 타투의 뿌리는 올드스쿨 타투였고, 현대의 타투이스트들에게도 꼭 필요한 내용이기 때문에 역사적인 사실에 이야기를 곁들여서 소개하고자 한다.

나는 고기나 국 등의 음식에 항상 후추를 곁들이고는 한다. 풍미가 더해지고 소화를 도와주기 때문이다. 예전에 후추가 건강에 어떤 영향을 끼치는지 궁금해서 알아본 적이 있다. 놀라운 사실은 후추가 인류 역사에 지대한 영향을 준 향신료라는 것이었다.

지금처럼 냉장이나 냉동 기술이 없던 중세 시대에는 고기를 저장하기 위해 소금이나 꿀 등을 사용했다. 이런 것들은 매우 귀해서 화폐로 사용되거나 세금으로 대체되기도 했다. 비싸기도 했지만, 염장한 고기는 누린내가 심했기 때문에 이를 없애는 데도 향신료가 필요했다. 당시 향신료는 금과 비교될 정도로 귀하고 비싼 것이었다. 그렇기 때문에 실용적인 목적 외에 과시용으로 사용하기도 하였다.

유럽의 국가들은 폭등한 후추의 가격 때문에 직접 인도에서 구해 올 수 있는 새로운 항로를 개척하는 데 관심과 지원을 아끼지 않았다. 이른바 대항해시대가 개막한 것이다.

대항해시대는 15세기부터 17세기까지 발전된 항해술로 아시아까지 가는 항로를 발견하고, 최초로 세계 일주를 하는 등 지리상의 발

견을 이룩한 시대였다. 이에 앞서서 콜럼버스의 신항로 개척에 관한 일화는 아주 유명한 역사적 사실이기도 하다.

이렇게 많은 항로가 개척되면서 여러 가지 문물들이 교류되었는데, 이 중에는 타투도 포함된다. 타투를 새기는 풍습을 가진 부족에 관심을 가지는 탐험가들이 있었고, 타투의 기술과 의미 등이 퍼지기 시작한다. 대항해시대의 선원들이나 군인들은 항해하면서 주술적인 의미로 타투를 받았다. 이런 타투들은 소속을 나타내는 표식의 기능이 있었으며, 구조 시 식별 목적으로도 사용되었다. 무사히 항해를 마친 이들에게는 훈장처럼 인식되기도 했고 안전과 행운을 비는 부적처럼 새겨지기도 했다.

인류는 수많은 개척과 전쟁을 치르면서 교류와 발전을 지속해 왔다. 세계 대전을 전후하여 수많은 군인이 타투를 받았고 그 인기는 날로 커져 갔다. 근현대에 이르러 미국은 다방면으로 거대한 영향력을 행사해 왔는데 타투 분야도 마찬가지이다. 초창기 미국의 타투이스트들은 해군 출신이 많았고 동서양의 교류도 활발히 이루어져 왔다. 타투 머신이 발명되고 타투샵이 생기기 시작하면서 미국의 올드스쿨 스타일이 정립되기 시작했다.

가장 상징적이고 많은 영향을 끼친 인물 중에서 '세일러 제리(Sailor Jerry, Norman Keith Collins)'를 빼놓을 수 없을 것이다. 그 역시 미 해군 출신이었는데 항해를 소재로 한 타투 디자인, 굵은 선과 원색을 사용한 간결하고 투박한 올드스쿨 스타일을 정립했다. 게다가 최초로 일회용 바늘을 사용하고 오토클레이브(autoclave)로 용품을 멸균하기 시작했다.

타투에 대한 수요가 커졌지만, 새로운 타투이스트들은 디자인 실력이나 기술력이 떨어졌기 때문에 세일러 제리 같은 타투이스트에게 도안을 구입해서 전시하거나 모작을 하기도 했다. 타투 플래시(tattoo flash)의 시작이다. 현대에도 세일러 제리의 디자인은 올드스쿨 타투의 클래식으로 손꼽히고 있다. 많은 사람이 그의 디자인으로 타투를 받기도 하고 타투이스트 각자의 스타일로 재해석하기도 한다. 의류나 각종 굿즈 디자인으로도 사용되고 심지어는 주류 브랜드도 있다. 그만큼 개성 넘치고 역사적 의미가 있지만, 디자인 자체는 복잡하거나 어렵지 않으므로 많은 입문자가 모작하기도 한다.

나 또한 처음부터 내 그림으로 타투를 하길 원했지만, 타투에 어울리는 디자인을 연구하고 역사적인 근본을 알기 위해 세일러 제리의 디자인을 차용하기도 했다. 그리고 그를 기리기 위해 묘지에 다녀오기도 하였으며, 하와이 호놀룰루의 타투샵에 방문하여 일하기도 했다.

올드스쿨 타투, 즉 아메리칸 트래디셔널 타투는 기술의 발전과 다양한 타투이스트의 등장으로 발전하여 이후 네오 트래디셔널(neo traditional)이라는 장르로 파생되었다. 또 현대에는 이 범주에 속하지 않는 새로운 스타일들을 통칭하여 '뉴스쿨(new school) 타투'라고 부른다. 타투 스타일이 너무 다양해져서 장르적으로 구분하기가 애매한 경우도 많아지고, 이런 구분은 현재 큰 의미가 없기도 하다. 타투이스트는 자신이 표현하고 싶은 도안을 만들고, 그 스타일과 느낌을 좋아하는 사람들이 타투로 선택한다. 즉, 장르보다는 타

투이스트 개인의 색깔이 더 부각되는 시대이다.

언급한 타투 장르 이외에도 치카노(chicano), 싹얀(sak yant) 등 다양한 타투가 존재하며, 유행과 수요에 따라 블랙워크(black work)나 수채화 타투 등이 생겨나기도 했다. 일러스트를 기반으로 한 미니멀한 타투의 인기가 높아지기도 하고 '감성 타투'라는 용어도 등장했다.

사람마다 취향은 천차만별이므로 무엇이 옳고 그르다를 논하는 건 의미가 없다. 타투라고 해서 다 같은 것도 아니다. 장르에 따라 공부 방법이 다르기도 하고 표현하는 기술도 다르다. 타투 애호가 사이에서도 취향은 명확하게 구분된다. 타투를 좋아한다고 해서 모든 타투 스타일을 좋아하는 것은 아니며, 디자인을 떠나서 타투 그 자체를 좋아하는 사람도 있다. 현재 유행하고 있고 많은 사람이 좋아하는 디자인을 하는 타투이스트가 인기를 누리기도 하고, 전통적인 것을 중시하는 타투이스트가 인정받기도 한다.

결국 내가 관심이 가고 좋아하는 타투가 무엇인지, 내가 잘할 수 있는 타투는 어떤 것인지, 얼마나 사람들의 수요가 있는지 등 여러 요소에 따라서 타투이스트의 색깔이 만들어지게 된다. 정답은 없다. 하지만 어떤 타투이스트가 될지 방향성을 고민하고 있다면 기존의 지식과 역사적인 사실에 관심을 두는 것이 도움이 된다.

* 내가 하려는 일에 대한 기본 지식을 쌓자. 과거의 역사를 공부하면 앞으로의 길이 열린다.

타투이스트 되는 법

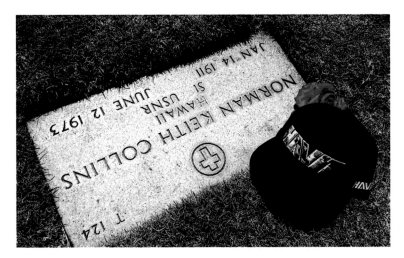

'세일러 제리'의 무덤, 하와이 호놀룰루.

호놀룰루 타투샵 식구들과 함께.

10.
타투이스트의 비전

　결론부터 말하자면 타투이스트는 상당히 비전이 좋은 직업이다. 혹자는 타투이스트가 많이 없던 시절이 경쟁도 적고 더 좋았던 때가 아니냐고 생각할 수도 있다. 하지만 예전에는 타투에 대한 인식도 낮고 대중적인 수요도 상대적으로 적었다. 지금보다 스타일이 다양하지 않았기에 선택의 폭도 좁았다. 그러나 현재는 타투 용품의 구입도 쉬워졌고 가격도 자리를 잡은 편이다. 교류를 통해 많은 정보를 쉽게 얻을 수 있고 SNS상의 소통도 활발하다.

　다만 가장 큰 문제점은 아직 법제화가 이루어지지 않았고, 직업적으로 자리가 잡히지 못했다는 부분이다. 하지만 이를 뒤집어서 생각해 보면 그만큼 기회가 많고 개척할 것이 많은 분야라고 볼 수 있다. 언젠가는 국내에서도 시대의 흐름에 따라서 직업으로 떳떳하게 인정받는 날이 오리라 생각한다.

　나는 비전을 보고 시작했다기보다는 그저 좋아서 시작했기 때문에, 법제화는 안 되어 있었지만 이미 알고 시작했기 때문에 큰 문제가 되지는 않았다. 다만 주변에서 신고나 단속을 당해서 처벌을 받

는 사례들을 접할 때면 마음이 아팠다. 타투는 범죄가 아닌데 법이 없다는 이유로 마음 한편에 불안감을 안고 살아야 했다.

모든 작업은 예약제였고 택배 이외에는 누군가 올 일이 없었다. 예정되어 있지 않은 방문이 있거나 초인종이 울리면 깜짝깜짝 놀라곤 했다. 손님과의 관계에서는 선을 지키고 좋게 유지하려고 노력했다. 잘못한 것도 없는데 항상 조심하려 애썼고, 자연히 주변의 눈에 띄는 것을 피하게 되었다. 소위 노이로제라고 불리는 신경증이 생겼고 대인기피 증상도 생기게 되었다.

큰 뜻을 품고 홍대에 규모가 있는 샵을 차렸지만, 왕래하는 사람이 많아지니 항상 마음이 불편했다. 후배 타투이스트들이나 손님들은 그런 면에서 좀 더 자유로워 보였다. 책임감이 덜하기도 했겠지만, 대중적으로 인식이 변화하는 과정에서 타투를 선택했기 때문일 것이다.

나는 이를 스스로 극복하기 위해서 안으로 숨기보다는 밖으로 더 나아가는 방법을 선택했다. 나는 원래 외향적인 사람은 아니지만 이것은 살기 위한 내 나름의 노력이었다. 같은 고민을 하는 동료 타투이스트를 많이 만났다. 또 타투가 얼마나 멋있고 예술성이 있는 것인지를 대중적으로 보이려 했다. 그래서 주최한 것이 2016년의 타투 전시회였다. 사람들은 같은 그림이라도 피부에 새겨진 것과 종이에 새겨진 것을 볼 때 다른 느낌을 받는다. 전시회는 법적으로도 문제 될 것이 없었으므로 세간의 인식을 환기하기에 좋은 행사였다.

사람들을 많이 만나는 일은 내 성격상 매우 피곤하고 힘든 일이었다. 원치 않는 오해와 소문, 관계의 마찰이 생기기도 했다. 하지만

나뿐만 아니라 비슷한 처지의 타투이스트들과 함께 호흡하고, 즐거워하는 사람들의 모습을 많이 보는 것만으로도 큰 만족이었고 후회는 없다. 오히려 부러운 사람들이 많았다. 나보다 더 멋지고 자유롭게 좋은 작품을 만들어 나가는 사람들, 그것을 온전히 즐길 수 있는 사람들. 이런 분위기가 계속 커지는 것을 보면 분명 타투이스트는 비전이 있는 분야이다.

요즘에는 끼만 있다면 누구나 도전해볼 만하다. 하지만 가벼운 마음가짐으로 접근하는 것은 경계해야 한다. 국내 특성상 좀 잘된다 싶으면 너도나도 뛰어드는 경향이 있다. 대다수가 치킨집이 잘되면 치킨집을 창업하고 PC방이 잘된다고 하면 PC방을 창업하는 풍토가 있다. 비전이 있고 진입이 쉬워졌다고 해서 누구나 성공하는 것은 아니다. 내가 이 글을 쓰는 이유이기도 하다. 시작하는 것은 좋지만 많은 것을 고려해 보고 고민해서 결정하라는 것이다.

타투이스트는 꽤나 자유로운 직업이다. 내가 좋아하는 일을 하는 것이고 시간 활용도 자유롭다. 다양한 사람을 만날 수도 있고 해외에서 활동할 수도 있다. 직장에서 해고당하거나 사업에 실패하면 재기가 어렵지만, 타투 기술이 있으면 더 환경이 좋은 해외로 나가는 것도 좋은 방법이다. 타투 머신과 포트폴리오만 챙기면 된다! 열심히 하다 보면 아티스트로서 존중과 대우를 받을 수도 있다. 누군가의 몸에 평생 남을 추억을 새기고 난 뒤의 보람도 크다.

그러나 그만큼 자기 관리를 해야 하고 책임감이 필요하다. 누구나 시간과 노력을 들인 만큼의 기회비용이 발생하기 때문에 자기

자신을 위한 신중한 선택이 필요하다. 내 글이 타투이스트의 길을 선택하는 이들에게 조금이라도 도움이 되었으면 하고, 언젠가 함께 만나서 즐겁게 소통하는 사람들이 많아지기를 바랄 뿐이다.

　이렇게 제1부에서는 타투이스트를 희망하는 이들을 위한 이야기를 해 보았다. 제2부에서는 조금 더 구체적으로 실제 타투이스트로서의 생활에 대해 풀어 보려고 한다. 입문 전인 사람들에게는 미리 간접 체험을 할 수 있는 내용일 것이며, 이미 입문한 사람들에게는 함께 고민해 볼 만한 글이 될 것이다. 그리고 실질적인 도움이 되는 내용을 경험담과 함께 이야기해 보려 한다.

홍대에서 두 번째 타투 전시회 'THE REASON' 주최.

제2부

타투이스트로 사는 방법

11.
손님을 만드는 방법

 타투가 순수미술일 수 없는 결정적인 근거는 손님이 있어야 한다
는 것이다. 타투는 바늘로 피부에 상처를 내서 잉크 등을 새겨 넣
는 행위이므로 사람이 없으면 성립하지 않는다. 단순히 내가 그리
고 싶은 그림이라면 종이 위에 얼마든지 그릴 수 있다. 그러나 타
투는 타인의 피부에 새겨지므로 기술과 책임감이 필요하고, 취미로
시작하기가 어렵다. 타투에 입문하여 교육을 받았다. 그림도 열심
히 그리고 기술적인 연습도 하는 중이다. 그렇다면 어떻게 해야 손
님이 생길까?

 먼저 떠오르는 생각은 '그림을 잘 그려야 한다.'일 것이다. 피부에
오래 남을 흔적을 새기는 일이므로 잘 그려진 그림을 선택해야 할
것이다. 하지만 잘 그린 그림이란 무엇일까? 타투에는 '타투 도안'이
라는 것이 있다. 타투는 인체의 굴곡에 어울려야 하고 역사적으로
만들어져 온 의미와 형식이 존재한다. 그렇기에 미술 전공과는 무
관하게 타투 도안다운 그림을 그리는 감각과 타투 장르에 대한 이
해도가 상당히 중요하다.

"그림을 잘 그려야만 타투이스트가 될 수 있나요?" 많은 사람이 하는 질문이다. 그럴 수도 있고 아닐 수도 있다. 과거에 미술 전공자들은 창의적인 도안에 어려움을 느끼고 블랙 앤 그레이나 '포트레이트(portrait)' 등의 스타일에 두각을 나타냈지만, 인체에 어울리는 구도를 표현하지 못하는 경우가 많았다. 하지만 지금은 미술적인 지식과 타투 실력이 균형을 이루는 훌륭한 아티스트들도 많다.

미술 교육과 창의성이 꼭 반비례한다고 볼 수는 없지만, 비전공자 중에도 뛰어난 관찰력이나 감각을 지난 사람들이 많다. 오히려 기술적으로 더 뛰어난 그림을 그리는 사람들도 있고 반대로 틀에 갇히지 않은 그림을 그리는 사람들도 있다. 또 글씨를 잘 새기는 사람도 있고, 도형이나 기하학적인 도안만을 작업하는 사람들도 있다.

결국 미술 전공이나 그림 실력 같은 것은 타투에 있어서 필수 요소가 아니라 선택적인 것이다. 취향에 따라, 선호하는 타투 장르에 따라 너무나 다양하다. 쉬운 예로 '낙서 타투' 같은 것은 스타일리시한 면이 더 부각되며, 개중에는 시각적인 요소를 중시하지 않는 디자인도 많다. 그냥 타투 자체가 좋아서 원하는 그림이나 글씨 등을 그때그때 원하는 부위에 새기는 것도 때로는 재미있고 멋스럽다. 정답이 존재하지 않는 것이다. 따라서 작업은 타투를 받는 사람과 타투이스트의 취향과 목적성이 부합되는 경우에 이루어지는 것이다.

타투이스트로 산다는 것은 타투 작업을 꾸준히 해야 한다는 것이고 그러기 위해서는 지속해서 도안을 그려야 한다. 기술적으로 잘 그린 그림이든, 창의적으로 개성 있게 그린 그림이든 말이다.

손님에게 매력을 어필하는 방법은 크게 두 가지이다. 대중적으로 공감할 수 있는 디자인을 하는 것과 남들이 생각하지 못한 새로운 아이디어를 도안으로 그리는 것이다. 창의적인 디자인은 아니더라도 기술이 뛰어나서 예술성을 띠는 경우도 있으며, 아이디어가 매우 좋아서 기술이 크게 부각되지 않는 경우도 있다. 물론 두 가지를 모두 가진 사람이라면 좀 더 상위에 속하는 타투이스트가 될 수 있고 작업량도 많을 것이다. 또한, 이미 타투계에 입문한 타투이스트라면 이런 부분에 대한 고민과 방향성은 어느 정도 생겼을 것이다.

나는 내가 그리고 싶은 스타일의 그림을 그리고 싶었지만, 타투 도안으로써 올드스쿨 타투의 특징을 믹스매치(mix&match) 하는 방식을 선택했다. 내가 그리고 싶은 게 있지만, 그것은 남이 타투로 받고 싶은 생각이 들게끔 만드는 도안이어야 했기에 개성을 담을 '틀'을 선택하고 공부한 것이다. 올드스쿨 타투는 전형적인 소재와 방식이 있지만, 거기에 새로움을 더했기 때문에 사람들의 흥미를 끄는 부분이 있었다고 생각한다.

디자인이나 타투 작업 사진 등을 활용해 나름의 방식으로 포트폴리오를 늘려 가고 있다면 그다음은 어떻게 보여 주느냐의 문제로 넘어간다. 처음에는 지인 위주로 시작했을 것이다. 또 지인의 소개로 손님이 늘어나는 경우도 있을 것이다. 하지만 그것만으로는 부족하다. 누구나 나의 작업물을 더 많이 알리고 더 많은 손님을 받고 싶을 것이다.

타투이스트들이나 다른 분야의 아티스트들과 대화하고 교류하면

서 참고하는 것도 좋은 방법이다. 혼자서 활동을 하다 보니 작업이 줄어들 때면 '내가 뭔가 잘못하고 있나?', '나만 일이 없는 건가?' 등 여러 가지 잡생각에 사로잡히게 된다. 그럴 때는 다른 타투이스트들은 어떻게 손님을 만드는지 대화해 보는 게 좋다. 대화하다 보면 당장 뾰족한 해결책이 나오지 않아도 일단 마음의 위안이 된다. 또한, 함께 고민을 나누다 보면 새로운 방법도 알게 되고 나의 방법으로 도움을 줄 수도 있다.

마음에 맞는 동료가 생겼다면 다른 타투이스트에게 작업해 주는 기회도 생긴다. 흔히 타투이스트들끼리 작업을 주고받는 것을 '트레이드한다.'라고 표현하는데, '타투 씬(scene)' 안에서 내 작업물을 보이는 효과가 크다. 지인이나 손님에게 해 준 타투도 자연히 걸어 다니는 홍보 매체가 되지만, 타투이스트가 받은 타투는 더 신뢰도를 부여한다. 꼭 목적성을 가지고 뭔가를 한다기보다는 우정을 나누다 보면 자연히 부가적인 홍보 효과도 있다는 이야기이다.

타투이스트 중에는 밖에서 술자리를 가지거나 클럽 등에 갔을 때 만난 사람들에게 타투에 관한 이야기를 하거나 명함을 돌리는 등의 방법을 쓰는 사람도 있다. 동호회나 다른 취미 활동을 하다가 손님이 생기는 경우도 있다. 예전에는 포털 광고 등을 이용하기도 하고 온라인 카페, 블로그와 홈페이지 등을 활용하는 사람이 많았다. 이외에도 다양한 사례가 있겠지만, 핵심은 온라인이든, 오프라인이든 커뮤니티를 잘 이용해야 한다는 것이다. 결국 타투는 사람에게 하는 것이니까 사람들이 모인 공간에서 알릴 필요가 있다.

나는 밖을 자주 나가거나 사람들을 자주 만나는 편은 아니었으므로 온라인 쪽에 더 관심이 있었다. 글 쓰는 걸 좋아하는 편이었는데, 블로그 포스팅은 나에게 잘 맞는 방법이었다. 블로그에 처음부터 지금까지 타투 사진과 그에 대한 설명을 꾸준히 작성해 왔기 때문에 종종 손님들이 글을 보고 찾아왔다. 어떤 방법이든지 자신에게 잘 맞는 것을 지속해서 성실하게 하는 것이 중요하다고 느꼈다. 지금은 여유가 생겨서 취미 생활을 포스팅하기도 하고 종종 부업으로 활용하기도 한다.

최근 10년 동안 수많은 SNS와 각종 매체가 생겨났다. 이제 '인스타그램'은 필수적인 플랫폼이 되었고 '페이스북'과 병행도 많이 한다. 이런 소셜 네트워크는 대부분이 이용하므로 기본적으로 잘 활용해야 한다. 하지만 누구나 사용하는 것이므로 전적으로 의존하는 것은 바람직하지 않다. 남들과 똑같이 글 쓰고 사진을 올리는 것만으로는 차별성이 없다.

나의 작업물에 어울리는 사진 편집을 하고 각 SNS에 어울리게 업로드해야 한다. 인스타그램은 사진 위주로 보이는 직관적인 구조이므로 글을 간결하게 쓰되 이미지의 통일성에 신경을 쓰면 좋다. 또 해시태그나 인기 게시물 등으로 불특정 다수에 노출하는 데도 용이하고 스폰서 광고를 활용할 수도 있다. 페이스북은 메신저 기능과 커뮤니티에 더 강점이 있다. 각종 그룹과 페이지도 있으므로 가입자가 많거나 활발한 곳에 업로드하는 것이 도움이 된다. 다양한 온라인 매체와 커뮤니티를 적극적으로 시도해 보고 나에게 맞는 방식을 찾아보자.

타투이스트 되는 법

나의 경우에는 입문 전에 타투 애호가들과 어느 정도 커뮤니티가 형성되어 있었으므로 시장 진입에 크게 어려움은 없었다. 타투 작업을 하고 포트폴리오를 늘릴수록 작업량도 비례해서 늘어났다. 도안이 손님을 만들고, 그 손님으로 타투 사진이라는 포트폴리오가 생기고, 그 사진으로 또 다른 손님이 생기는 방법이 정석이라고 할 수 있다. 하지만 경력이 많지 않을 때는 다른 여러 가지 방법도 모색해 봐야 한다.

일상에서 탈피하고 작업 환경을 바꾸기 위해 해외에 진출한 것은 큰 홍보 효과가 있었다. 똑같은 공간에서 같은 사람들만 만나며 작업하는 것은 새로운 도안을 그리고 타투 작업을 해야 하는 타투이스트에게는 좋지 못한 환경이다. 해외 활동은 '게스트 워크'나 '타투 컨벤션' 참여가 흔하지 않은 시절에 더 효과가 있었다. 해외에서 타투를 한다고 하면 사람들은 일단 대단하게 봐주는 경우가 많기 때문이다. 또 국내에서 자리를 비우기 때문에 해외에 나가기 직전과 직후에는 잠재적인 손님들이 더 몰리기도 했다. 지금은 많은 타투이스트가 해외에서 좋은 활동을 보여 주고 있어서 변별력이 떨어지는 부분도 있다. 하지만 아직도 해외에 나가서 성공적인 작업을 많이 하거나 컨벤션 입상 등의 실적을 올리는 일은 대외적인 홍보 효과가 크다.

다른 분야와의 연계성을 만드는 것도 새로운 손님과 연결되는 데 도움이 된다. 나는 종이 위에 그리는 도안에 매너리즘에 빠졌을 때 신발이나 스케이트보드 등에 그림을 그리기도 하고 색연필, 수채화, 아크릴 물감 등 표현 도구를 바꾸는 방법을 썼다. 그렇게 만들어진

커스텀 제품들은 구매로 이어지기도 하고, 다른 분야의 아티스트들이나 업체와 연결되어 손님이 생기기도 했다.

전시회 등 타투 행사에도 참여해 보자. 어떤 기회든지 나를 알릴 수 있다면 적극적으로 참여하는 것이 좋다. 특히 타투인들이 많이 모이는 곳은 타투이스트로서의 나와 내 작품을 알리는 데 큰 도움이 된다. '내가 행사에 참여할 실력이 될까?', '유명하고 잘하는 사람만 참여 가능한 게 아닐까?', '당장 시간과 돈을 들일 여유가 없는데…' 이런 생각들은 버리자. 자리가 사람을 만든다. 행사에 참여하면 그에 걸맞은 타투이스트가 된다. 가까이에서 다른 타투이스트들의 작품을 감상할 수도 있고 많은 경험과 교류의 기회가 생긴다. 이런 것들은 돈 주고도 살 수 없다. 능동적이고 적극적으로 기회를 잡아 보자.

모든 노력과 활동이 꼭 손님을 만들기 위한 행동일 필요는 없다. 사람들은 순수한 의도가 아닌 목적성을 가진 접근을 생각보다 쉽게 눈치챈다. 하지만 타투이스트로 살아남기 위한 다양한 시도는 결국 나를 알리고 손님을 만드는 데 도움이 된다. 손님을 만드는 방법은 다양하고 왕도가 없다.

기본적으로는 그림을 잘 그리거나 아이디어가 좋은 도안을 많이 만들어야 한다. 결과물이 어느 정도 수준에 오르게 되면 인지도가 생기고 결국에는 다시 정석인 방식으로 돌아가게 되어 있다. 손님으로 작업물을 만들고 작업물로 다시 손님이 생기는 구조 말이다. 그 단계로 들어가기 위해서는 여러 채널을 통해서 포트폴리오를 온·

오프라인으로 보이려고 노력해야 한다. 여러 가지 방법을 시도하고 병행하면서 나에게 잘 맞는 방식을 찾아야 한다.

* 타투는 그림 실력도 중요하지만, 아이디어나 스타일로 어필하는 방법도 있다.
* 타투이스트나 다른 분야의 아티스트와 대화해 보자.
* 타투이스트와의 교류를 통해 '트레이드' 작업을 해 보자.
* 포트폴리오를 내게 맞는 방식으로 각종 온라인 매체에 지속해서 업로드하자.
* 작업하는 도구나 환경을 바꿔 보자.
* 타투 행사에 참가하자. 경험을 쌓고 나를 알리는 데 가장 좋은 방법이다.
* 좋은 결과물을 늘리고 지속해서 알리는 것이 선순환을 만든다.

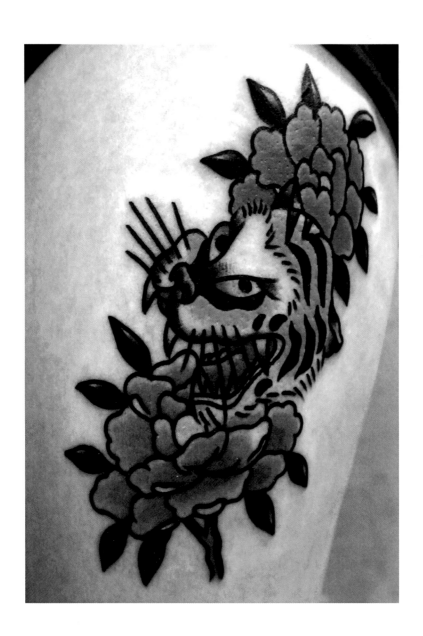

호랑이와 모란, 2015.

12.
타투이스트의 자세

　타투이스트는 단순히 사람의 피부에 그림이나 글씨를 새겨 주는 사람만은 아니라고 생각한다. 자기 생각과 철학까지 함께 담아낼 수 있어야 진짜 타투이스트다운 타투이스트이다.

　단순히 손님이 원하는 것을 새겨줄 수도 있고, 손님도 자신에게 타투를 해 준 타투이스트의 이름조차 모르는 경우도 허다하긴 하다. 우리가 미용실에 갔을 때 머리를 해 주는 선생님의 이름까지 꼭 기억할 필요는 없다. 머리카락은 자라고 헤어 스타일도 계속 변화하기 때문이다. 하지만 타투는 흔적이 남고 변하지 않는다. 누군가의 몸에 남아있는 타투가 시간이 흐른 뒤 왜 새겼는지, 그 의미가 무엇이었는지조차 잊혀진다면 그건 말 그대로 그냥 흔적일 뿐이다. 나는 타투가 단지 예쁜 그림으로 남는 그 이상을 원해 왔다. 손님이 스스로 별생각이 없더라도 타투이스트인 내가 그 의미를 부여해 줄 수도 있다.

　'상어'라는 소재를 시그니처로 하여 많이 작업하다 보니 그냥 상어가 멋져 보여서 타투를 받으러 오는 사람들도 많이 있다. 그 자체

로 감사한 일이고 그냥 손님이 원하는 대로 타투를 해 주고 보낼 수도 있다. 하지만 내가 왜 상어를 그리는지에 관한 이야기를 들려주고 싶은 생각이 있다.

상어는 물고기이지만, 부레가 없어서 항상 유영을 해야 한다. 그렇지 않으면 수중에서 가라앉아 죽을 수도 있다. 사람도 마찬가지이다. 각자 인생의 의미를 찾고 가치 있는 것으로 만들기 위해서는 끊임없이 노력해야 한다. 이런 의미는 이 세상 누구에게나 적용될 수 있다. 손님은 그저 그림체가 마음에 들거나 강력한 포식자로서 상어의 모습을 좋아할 수도 있지만, 타투이스트인 내가 또 다른 의미를 부여하는 순간 그 타투에 좀 더 가치가 더해진다는 생각이다.

타투에는 그날의 기억까지 함께 새겨진다. 타투는 피부에 남아 눈에 보이는 기억이다. 그 기억은 뇌리에 오랫동안 남는 머릿속의 타투 같은 것이다. 타투이스트가 피부에만 흔적을 남기는 것이 아니라 좋은 기억까지 새겨 준다면 더 좋지 않은가. 왜 타투를 하게 되었는지, 왜 이런 그림을 그렸는지. 인생 이야기도 좋고 그저 신변잡기식의 이야기나 재미있는 이야기도 좋다. 나에게 타투를 받는 사람이 그날을 즐겁게 기억할 수만 있다면 말이다.

타투를 받으러 오는 손님 중에는 타투를 받고 난 뒤 본인의 직업이나 앞날, 가족 등을 걱정하는 경우가 많다. 많이 고민한 끝에 결정했든, 아니든 간에 타투는 한 사람의 인생에 조금이라도 영향을 끼친다. 타투가 있는 사람으로 정체성이 변화하는 것을 무의식중에 인지하는 것이다. 타투가 많은 사람, 어떤 의미로 어떤 소재의 타투

를 한 사람, 어느 부위에 타투를 한 사람 등으로 새로운 이미지가 부여된다.

이미 타투가 많은 사람으로서, 타투를 업으로 삼고 사는 사람으로서 해 줄 수 있는 이야기가 많을 것이다. 타투가 하나라도 있다면 첫 타투를 받는 사람에게는 경험자이고 타투 인생의 선배이다. 나에게 타투를 받은 사람이 보수적인 한국 사회에서 타투로 인해 불이익을 받거나 후회를 느끼지 않도록 조언을 해 줄 수도 있다. 대부분의 손님은 단지 타투만 새겨 주는 것보다 타투에 대한 소통을 함께 하는 것에 더 큰 만족감을 느낀다. 타투이스트가 시도하는 소통은 나를 보고 찾아와준 사람에 대한 고마움의 표시일 수도 있고 타투라는 공통 관심사를 가진 새로운 인연에 대한 반가움일 수도 있다.

타투이스트의 복장도 중요한 요소이다. 옷을 어떻게 입느냐는 단순히 그 본연의 기능 이외에도 겉으로 보이는 이미지를 만들어 준다. 더 나아가 타투는 벗을 수 없는 멋을 입는 것이다. 의미도 좋지만, 사람들은 기본적으로 멋을 위해서 타투를 한다. 타투는 눈에 보이는 것이고 지워지지 않기 때문에 시각적인 부분 자체가 이미 큰 의미이다. 이렇게 멋을 추구하는 사람들이 자신보다 멋없는 사람에게 불멸의 멋을 남기고 싶어 할까? 패셔니스타가 되라는 말이 아니다. 적어도 후줄근한 트레이닝복에 슬리퍼를 찍찍 끌고 다닐 필요는 없지 않은가. 겉보기에도 좋아 보여서 나쁠 이유는 없다.

그 타투이스트에 그 손님이다. 이건 지금도 생각할수록 신기한

내용인데, 손님들은 타투이스트의 성격이나 취향을 따라오는 경향이 있다. 주변을 둘러보면 유쾌한 타투이스트에게는 활달한 손님이 많고 조용한 성격의 타투이스트는 손님도 차분한 경우가 많다. "끼리끼리 모인다."라고 내가 어떤 사람이냐에 따라서 만나는 사람의 성향이 어느 정도는 결정된다. 말이나 행실이 불량하면 꼭 손님도 수준 낮은 사람이 오게 되어 있다. 개인의 성격을 떠나서도 손님을 존중하는 태도는 기본이다. 내가 상대방을 대하는 만큼 그 사람도 나를 아티스트로 대우하고 존중하게 된다.

나는 매사에 좀 진지한 편인데, 비슷한 성향의 사람이나 말수가 적은 손님들의 비중이 많은 편이다. 타투이스트는 본인이 작업을 리드해야 하므로 작업 외에도 먼저 대화를 이어가는 등 적당한 흐름을 유지하는 것이 좋다. 반대 성향인 사람이 오는 경우에도 작업하는 날만큼은 내 작업실의 분위기로 맞춰지는 편이다. 작업이 마무리까지 좋게 가기 위해서는 처음부터 상대의 성향을 먼저 파악하는 노력이 필요하다. 모든 일에는 지켜야 할 적정선이라는 게 존재하고 그것은 서로의 관심과 배려에서 시작된다.

타투이스트는 항상 작업할 준비가 되어 있어야 한다. 국내 특성상 휴무나 영업시간을 정해 놓고 일하는 경우는 아직 드물다. 워크인스(walk-ins)보다는 예약하고 손님이 오는 곳이 대부분일 것이다. 하지만 작업 상담은 언제 생길지 모르는 일이고 당일이나 다음 날 타투를 원하는 손님도 있다. 많은 기회를 잡으려면 그려놓은 도안이 많이 준비되어 있거나 곧바로 디자인을 하고 작업을 할 수 있는

정신적, 신체적 준비가 되어 있으면 좋다. 일이 없다고 해서 늦게까지 술을 마시고 논다던지, 아침에 늦게 일어난다면 그만큼 놓치는 기회가 많아질 것이다.

예약이 확정된 경우에는 더 자기 관리가 필요하다. 타투는 정신적인 집중력과 신체적인 체력을 모두 요하는 작업이다. 내 주변에는 간혹 심지어 작업 전날에 과음을 해서 안 좋은 컨디션으로 작업에 임하거나 약속 시각에 늦는 경우도 있다. 손님에게는 타투가 인생의 전부이거나 1순위는 아니므로 약속 시각에 늦거나 작업을 취소할 수도 있다. 하지만 타투를 일로 하는 타투이스트가 시간을 지키지 못한다는 건 자격 미달이라고 생각한다.

내 개인 생활을 뒤로하고 손님과 작업에 끌려다니라는 말이 아니다. 최소한 내가 일에 집중할 수 있는 시간과 개인 시간을 잘 구분해야 한다. 초반에는 작업 욕심이 많기 때문에 무리를 하는 수가 있다. 많은 기회를 잡고 작업 경험을 쌓다 보면 자연스럽게 나에게 맞는 방식이 생긴다. 내가 작업에 집중할 수 있는 나만의 규칙이 생겼을 때 더 효과적으로 예약을 관리할 수 있다.

이처럼 자유로워 보이는 타투이스트지만, 자기 관리와 시간 관리는 어느 일이나 기본이다. 실력도 중요하지만 지워지지 않는 흔적을 남기는 타투이스트이기에 더욱 신뢰받을 수 있도록 노력해야 한다. 신용이라는 것은 실력과 마찬가지로 좋은 습관 속에서 천천히 쌓이는 것이다.

＊ 타투에 의미와 가치를 부여해 주는 타투이스트가 되자.

＊ 좋은 기억을 함께 새겨 주는 타투이스트가 되자.

＊ 복장 등 겉모습에도 신경 써야 한다.

＊ 서로의 존중과 배려는 기본이다.

＊ 기회를 잡기 위해 항상 작업할 준비가 되어 있는 게 좋다.

＊ 자기 관리와 시간 관리를 잘해야 한다.

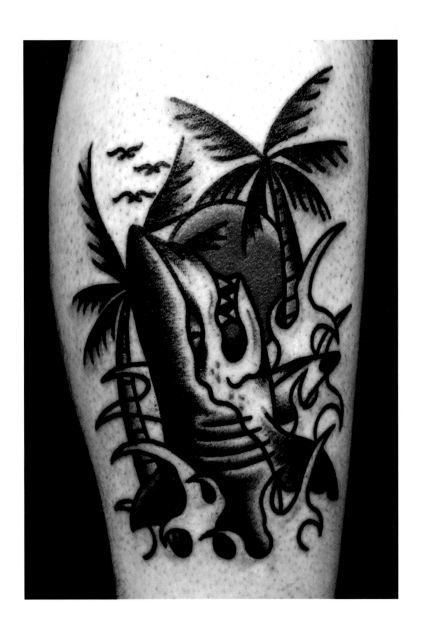

오아시스, 2016.

13.
효과적인 상담 방법

　도안을 그리고 충분한 실습과 함께 포트폴리오를 쌓다 보면 작업 문의가 들어오게 된다. 지인이야 편하게 이야기하면서 작업을 진행할 수 있겠지만, 전혀 모르는 남과 처음으로 하는 상담은 굉장히 생소한 일이다. 초반에 들어오는 문의는 아주 설레지만, 한편으로는 긴장되기 때문에 횡설수설하게 될 수도 있다. 상담 과정에서 예약이 불발되는 경우도 많다. 작업의 준비는 되어 있는데 어설픈 상담으로 손님을 놓친다면 아주 허탈할 것이다. 그래서 실습 외에 상담이나 작업 과정도 머릿속으로 미리 그려 보고 시뮬레이션을 하는 등의 준비가 필요하다. 긴장을 많이 하는 성격이거나 사회 경험이 많이 없는 사람이라면 더욱더 그렇다. 처음에는 부족한 모습을 보이는 게 당연하다. 그래도 준비되어 있는 모습을 보인다면 좀 더 신뢰도가 상승할 것이다.

　상담 방식은 크게 두 가지가 있다. 전화나 메신저로 하는 방식과 대면 방식이다. 번호 노출이 안 되어 있다면 일반적으로는 메신저

로 상담을 시작하게 된다. SNS에 노출이 되어 있다면 페이스북이나 인스타그램 DM을 통해 1차 상담을 하게 될 것이고, '카카오톡'이나 '오픈 채팅'도 많이 이용한다. 정말 나에게 타투를 받고 싶은 사람이라면 크게 상관없지만, 웬만하면 빠른 응답을 하는 게 좋다. 손님 중에는 여기저기 문의를 하다가 빨리할 수 있거나 작업비가 저렴한 곳을 선택하는 사람도 많기 때문이다.

상담을 효과적으로 하는 노하우가 없다면 불필요하게 말이 길어진다. 그러다 보면 예약이 이루어지지 않는 경우가 많다. 효과적인 상담을 위해서는 작업에 필요한 정보만 간결하고 명확하게 말하는 게 좋다. 손님이 알고 싶어 하는 정보보다는 타투이스트로서 알아야 할 정보를 먼저 확인하는 것이 좋다. 전혀 정보가 없는 사람과의 상담은 불안 요소가 많기 때문이다.

첫 번째로 확인할 정보는 '나이, 이름과 연락처'이다. 타투는 세계 어느 나라에서나 미성년자에게 해 주는 것은 불법이다. 애써 상담했는데 알고 보니 미성년자라면 시간만 낭비한 셈이다. 간혹 나이를 속이는 사람도 있으므로 의심이 될 경우에는 손님을 만났을 때 신분증 등으로 이차적인 확인이 필요하다. 작업 욕심에 눈이 멀어 미성년자 손님을 받는다면 타투이스트로서 자격이 없는 것이며, 언젠가는 더 큰 문제가 생긴다. 나아가서 선량한 다른 타투이스트들과 타투 업계에도 피해를 주는 일이다. 상담 과정에서 이름과 연락처를 답하지 않는 경우는 그냥 찔러보기일 경우가 많다. 또는 메신저에 프로필 사진이 없거나 대화명이 이상하게 되어 있는 경우도 그렇다. 인간관계에서 통성명은 기본이다. 인적 사항 확인은 불필요

한 문의를 거르는 데 도움이 된다.

두 번째는 '어떤 도안을 어느 부위에 하고 싶은지'이다. 완성된 도안을 보고 문의한 것일 수도 있고 주문 제작을 원할 수도 있다. 또는 작업 부위에 따라서 도안이 어울리지 않거나 수정을 해야 할 수도 있다. 도안과 부위가 정해져야 타투 크기를 예상할 수 있다. 크기에 따라 작업 시간이나 비용이 변경될 수 있으므로 작업 준비를 하는 데 가장 중요한 정보이다.

여기까지 확인이 되었다면 마지막은 '날짜와 시간'을 정하는 것이다. 내가 작업 가능한 시간과 손님이 원하는 시간을 적절히 조율하면 된다. 또 초보자 때는 선생님이 작업을 봐주거나 샵의 영업시간이 정해져 있을 수 있으므로 서로 무리가 없는 선에서 정해야 한다.

이 세 가지 정보를 먼저 확인하고 그에 따른 안내를 해 주는 것이 좋다. 이를테면 타투이스트의 연락처와 작업실 위치, 작업 비용이나 소요 시간 등이다.

이렇게 비대면 상황에서는 꼭 필요한 정보만 주고받는 게 좋다. 부가적인 정보는 대면 시 자세히 상담해 주겠다고 하면 된다. 한두 가지 질문은 답변해 줄 수 있겠지만, 모든 질문에 일일이 답변하는 것은 정력 낭비이다. 예약금을 받았다면 모르지만 그렇지 않을 경우에는 질문에 답변만 해 주다가 상담으로만 끝나버릴 수도 있다.

상담의 시작과 끝에는 인사를 꼭 하는 게 매너이다. 비록 손님이 인사를 하지 않더라도 말이다. 매너를 유지하되 손님에게 끌려다니지 않고 서로 필요한 정보를 확인하는 것이 핵심이다. 이 정도의 형식을 기본적으로 유지한다면 효과적인 상담이 될 수 있다.

타투이스트 되는 법

사실 상담은 만나서 하는 게 작업으로 이어질 확률이 높다. 하지만 여건상 비대면 상담 후에 예약을 받고 도안 작업을 한 후, 작업 당일에서야 만나게 되는 경우도 많다. 대면 상담 시에도 첫 번째 만남일 경우에는 인적 사항과 원하는 도안, 부위 등 주요 정보 위주로 상담을 진행하면 된다. 작업 날 다시 만났을 경우에는 도안을 실물로 보여 주고 실제 크기와 위치를 구체적으로 상담하게 된다. 손님이 타투에 확신이 있으면 문제가 없지만, 반대의 경우에는 보기 좋은 위치와 적당한 크기를 추천하며 상담을 리드하는 게 좋다.

* 작업 문의에 빠른 응답을 해 주는 게 좋다.
* 작업에 필요한 정보 위주로 짧고 간결하게 상담하자.
* 인적 사항, 원하는 도안과 작업 부위, 날짜와 시간의 정보가 핵심이다.
* 손님이 확신이 없는 경우 추천해 주면 좋다.

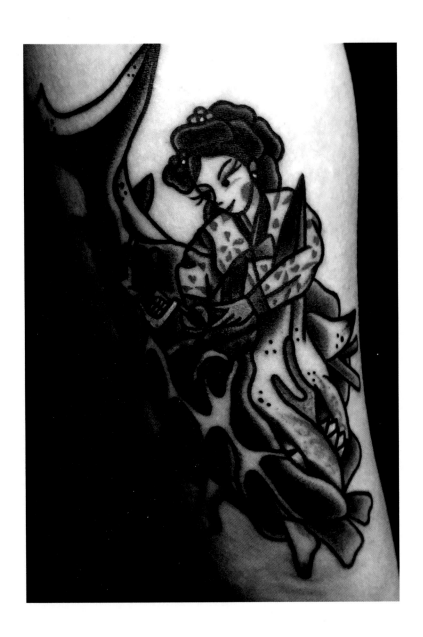

해빗타투 서울, 2017.

14.
타투이스트의 일상

타투이스트가 되면서 내 모든 생활은 타투 도안을 만드는 것에 집중되었다. 머릿속에는 항상 새로운 아이디어들이 떠다녔다. 눈이 떠 있는 동안에는 어떤 도안을 그릴지 항상 생각했던 것 같다. 회사에 다니던 중이었으므로 쉬는 시간이나 점심시간에는 머릿속으로 그림을 그렸고 집에 돌아오면 종이에 스케치로 옮기는 작업을 반복했다. 아이디어는 순간순간 번뜩였지만, 막상 자리를 잡고 앉아서 그리려고 하면 생각나지 않는 경우도 많았기 때문에 휴대폰에 메모를 하거나 이미지를 캡처해 두었다.

회사 생활을 병행하는 6개월간은 일하고 그림 그리고 작업하는 반복적인 생활을 지속했다. 여가 생활은 거의 없었고 그림 그리는 것이 곧 취미이자 일이었다. 하지만 그때는 아이디어도 많고 정말 재미있었기 때문에 피곤한 줄 모르고 열정적으로 보냈다.

나의 첫 작업실은 회사 뒤편의 반지하 원룸이었다. 열악한 환경이었기에 타투를 받을 사람이 아닌 이상, 지인을 초대하기도 창피

할 만한 곳이었다. 하지만 당장 생활하고 작업할 곳이 필요했으므로 최대한 가정집 느낌이 나지 않도록 꾸몄다. 손님들도 대부분 나의 그림과 타투만 보고 찾아오는 분들이어서 크게 상관은 없었다. 요즘에는 타투샵도 역세권을 선호하고 찾아가기 쉬운 곳에 많이 있다. 홍대나 이태원 등에 샵이 몰려 있는 이유도 이 때문이다. 내가 있던 곳은 심지어 지하철에서 도보 15분 거리였다. 가끔 그때를 회상하면 어렵게 찾아와준 분들에게 새삼 고마움을 느낀다.

첫 겨울에는 가스비가 20만 원이나 나온 적이 있었다. 월세가 30만 원이었는데 공과금을 합치면 월세랑 맞먹는 금액이 나온 것이다. 첫 독립생활이었기 때문에 아주 충격적이었다. 그래서 겨울 동안에는 허리띠를 졸라매며 생활했다. 그림에 몰입하다 보면 잡생각이 나지 않고 배고픔을 느끼지 못할 때가 많다. 주말 같은 때는 한 끼만 먹고 하루 18시간 동안 그림만 그린 적도 있다. 심지어 그 한 끼도 라면일 때가 많았다. 돈도 돈이지만, 집중이 깨지는 게 싫어서 그림 그리는 일 외에는 아무것도 하지 않았다. 군용 내피 등 옷을 껴입고 얼굴에는 기름이 끼고 머리카락은 떡이 진 상태로 보냈지만, 그때만큼 즐거웠던 때도 없었던 듯하다.

세탁기도 없어서 일주일에 한 번씩 빨랫감을 들고 왔다 갔다 했으며 에어컨도 없었다. 장마 때는 너무 습해서 선풍기만으로는 감당이 안 됐고, 불쾌지수가 높아져서 작업하다가 중단할 수밖에 없던 적도 있다. 출입구는 내 키보다 낮아서 항상 수그리고 다녔고 비가 오면 물이 넘쳤다. 그 당시 첫 해외 일정을 보내고 왔을 때는 습기와 곰팡이 때문에 집이 정글처럼 변한 적도 있었다.

그렇게 회사에 다니며 타투를 하던 중 어느 순간 나의 월수입이 회사의 부장님과 비슷한 수준까지 올라간 것을 알게 되었다. 출근하고 그림 그리고 작업하는 데만 시간과 돈을 썼기 때문에 전보다는 여유가 있었다. 때마침 해외 타투샵에서 일할 기회도 생겨서 퇴사하고 타투로 전업을 할 때가 왔음을 느꼈다. 두 번째 작업실도 지금 생각해 보면 그리 번듯하지는 않았지만, 첫 작업실에 비해서는 훨씬 좋았다. 주방이 따로 있고 투룸이었다. 단독주택이었지만, 근린생활시설로 지정된 곳이었고 출입문도 별도로 있었다. 계단을 몇 개 내려가야 하는 반지하였지만 창문이 많아서 채광이 좋았다.

방 한 개는 작업실로 꾸미고 나머지는 그림을 그리고 생활을 하는 곳으로 만들었다. 사실 타투는 콘센트만 꽂을 수 있는 2평 이상의 공간이면 어디서든 할 수 있는 일이다. 조명 정도만 모던한 것으로 바꾸고 벽은 액자로 채웠더니 나름 깔끔하고 쾌적한 작업 공간이 만들어졌다. 지하철과 멀지는 않았지만 오르막길이 심했기 때문에 딱히 밖에 나가지 않았다. 타투 작업과 일상이 모두 한곳에서 이루어졌으므로 전부터 키우고 싶었던 고양이를 입양해서 적적하지 않은 생활을 이어나갔다.

이 시기는 타투로 전업을 하고 한곳에서만 생활하다 보니 다소 불규칙한 일상을 보냈던 시기이기도 했다. 새벽 늦게까지 그림을 그리는 등 아이디어가 있으면 언제든 그림을 그렸다. 일이 없는 날은 일찍 일어날 필요가 없었으므로 점점 야행성이 되어 갔다. 겨울에는 낮과 밤이 완전히 바뀐 적도 있었고 일이 있어도 바이오리듬이 좋지 못한 생활을 했다. 타투이스트 친구들도 많이 생기다 보니 술

자리도 많아졌다. 제멋대로 보낸 시기였지만, 내 인생에서 처음으로 자유를 만끽했던 때였다.

올드스쿨 타투가 국내에서 인기가 높아지던 때였기 때문에 손님도 많았고 타투 수강을 원하는 사람들도 생겨났다. 누구를 가르칠 정도의 실력은 아니었지만, 함께 공부해 나간다는 생각으로 수강을 시작했고 더 넓은 공간이 필요해졌다. 그렇게 두 배 이상 넓고 쾌적한 곳으로 이사를 했고 월세가 높아진 만큼 지출도 커지게 되었다. 작업실 위치도 역세권이 되었고, 사람들도 많이 만나며 바쁜 나날이 지속되었다. 그동안 열심히 해 온 만큼 조금씩 생활에 여유가 생기기 시작했다. 기타를 구입해 취미로 연주하기도 하고 연애에 집중하기도 했다. 만나는 사람이 많아지니 예전에 느꼈던 소통에 대한 갈증도 많이 해소되었다.

타투이스트의 일상이라고 해도 별다른 것은 없다. 사람마다 취향이나 생활이 전부 다르기 마련이라 타투이스트는 꼭 이렇게 생활한다고 말할 것은 없다. 하지만 초반 몇 년은 그림과 타투만을 생각했고 일을 취미처럼, 취미를 일처럼 하던 시절이었다. 내가 타투에 몰두하고 쏟은 시간과 노력만큼 빠르게 성장할 수 있었고 이는 타투이스트로서의 삶을 사는 데 큰 힘이 되었다.

다이버 시절에 감명 깊게 보았던 만화책 중에 『글로코스』라는 작품이 있다. 등장인물 중 한 명은 가진 것이 아무것도 없었지만 바다를 사랑했다. 바다에서 채취한 것들로 생활을 이어갔다. 그렇게 얻은 잠수 능력으로 부를 이루고 친구를 사귀었으며, 그의 모든 생활

타투이스트 되는 법

은 바다에서 시작해서 바다에서 끝이 났다. 나에게 있어 타투는 그런 만화 속 캐릭터처럼 살아갈 수 있는 매개체였다.

* 일을 취미같이, 취미를 일같이 하는 타투이스트의 일상이다.

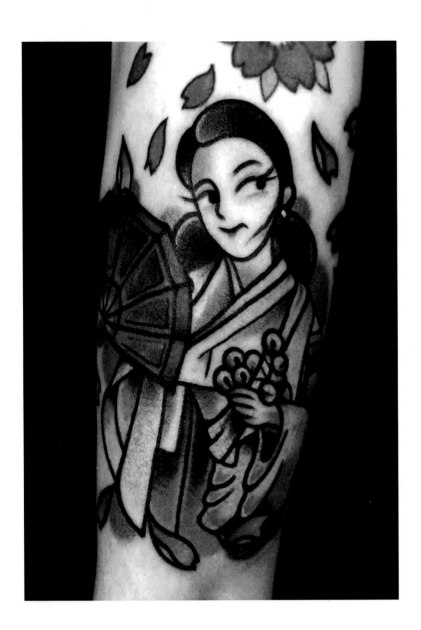

무당, 2018.

15.
비수기를 나는 방법

타투이스트는 일거리와 수입이 불규칙할 수밖에 없다. 물론 뛰어난 실력과 인지도가 있다면 일반 직장인보다 훨씬 높은 연봉을 벌수도 있다. 그러나 모든 일이 그렇듯이 수입이 높은 타투이스트는 상위 몇 퍼센트에 속하고 대부분은 여유롭지 못하다. 수입이 괜찮은 편이라도 개인 작업실이라면 월세 등 유지비가 들고, 부스를 셰어(공유)하는 경우라면 부스비가 발생한다. 또 여러 가지 용품도 구비해야 하는데, 타투 머신 등 일회용품이 아닌 장비는 상당히 고가에 속한다. 이런 타투이스트를 가장 힘들게 하는 것은 비수기라는 녀석이다.

봄과 여름에는 누구나 어느 정도의 작업량이 있다. 하지만 겨울에는 상대적으로 비수기라 부를 만큼 일이 없고 혹독한 시기이다. 국내 특성상 날이 따뜻해지기 시작하면 여름휴가 전에 타투를 받는 사람들이 많다. 노출의 계절을 준비하는 것이다. 타투 마니아들은 계절에 상관없이 타투를 받지만, 소위 '네임드(named)'라고 부르

는, 자신만의 색깔이 있는 인기 타투이스트를 찾아가는 편이 대부분이다. 해외에서는 날씨가 선선하거나 습도가 낮은 계절에 타투를 많이 한다. 한국의 여름은 언젠가부터 혹서기가 되었고 겨울은 혹한기라 부를 만큼 추워져서 활동량이 떨어지고 있다.

타투는 의식주 등 기본적인 요건이 충족되고 여유가 있을 때 하는 여가에 속한다고 볼 수 있다. 경제 상황이 안 좋아질수록 타투 수요도 영향을 받는다. 비수기가 길어지는 것이다.

나이가 어리거나 다른 일을 병행할 수 있는 사람들은 아르바이트를 하기도 한다. 예약이 생기면 작업을 해야 하므로 야간에 투잡을 하는 사람들이 많은 것 같다. 하지만 경제적인 이유로 다른 일을 오래 할수록 타투이스트로 자리 잡는 기간은 길어진다. '1만 시간의 법칙'이라는 말도 있잖은가. 조금이라도 더 빨리 타투이스트로 자리 잡기 위해서는 집중적인 시간 투자가 필요하다. 이후에는 나이와 경력이 쌓이면서 타투만 할 줄 아는 사람이 된다면 부업을 하기도 힘든 상황이 된다. 배수의 진이 펼쳐지기 때문에 다른 일로 저력을 낭비하지 않는 게 좋다.

나의 경우에는 어렵게 타투로 전업을 했는데 다른 일로 지갑 사정을 충당하는 일은 자존심이 허락하지 않았다. 적은 돈을 위해서 노동력을 시간으로 환산해 몸을 쓰는 일도 원하지 않았다. 흔히 "문신밥을 먹고 산다."라고 표현하듯 타투로만 먹고살고 싶은 생각이 강했다. 그래서 내가 선택한 방법은 비수기일수록, 작업이 없을수록 더 그림을 많이 그리는 것이었다. 그리고 평소보다 낮은 견적으

　　　　　　　　　　　타투이스트 되는 법

로 작업했다. 낮은 작업비라도 대개 아르바이트비를 버는 것보다는 타투 작업비가 더 낫다. 내가 하고 싶은 일을 통해서 버는 것이고 포트폴리오가 하나라도 더 생긴다.

생계를 위해서 스스로 작업비를 낮추는 것은 자신의 가치를 낮추는 일이다. 작업량을 늘리기 위해 할인 이벤트를 하는 사람들이 많다. 싼 맛에 끌리는 손님들도 있겠지만, 내가 생각하는 타투는 그런 공산품 같은 것이 아니다. 명분이라는 것이 필요하다. 감명 깊게 본 영화가 있었다면 영화 관련 도안을 그리고 스토리텔링을 통해 이벤트를 할 수도 있다. 도안의 소재를 시리즈로 만들어서 해당 포트폴리오를 늘리는 방법이다. 그러다 보면 나아갈 방향이나 그림 스타일이 잡히기도 한다.

내 생일은 작업이 줄어들기 시작하는 가을에 있다. 생일이 다가올 때면 기념으로 셀프 타투를 하곤 했는데 몇 년 뒤부터는 손님들에게 타투 선물을 했다. 내가 마음에 드는 도안을 올리고 생일 때 오는 분들에게 무료로 작업해 주는 것이다. 좋은 의미로 하는 일이고 나에게는 포트폴리오가 생긴다. 손님은 부담 없이 타투를 받을 수 있다. 매년 SNS의 알림을 통해 다시 기억되고 축하 인사를 받기도 한다. 낮에는 타투를 하고 저녁에는 지인들과 홀가분한 마음으로 생일을 즐겼다. 이후에는 노쇼(no-show) 방지를 위해 예약금을 받았다. 무료 작업이라고 해도 재료비나 인건비 등을 생각하면 실제로는 무료가 아니다. 마이너스이다. 또 손님이 오지 않을 경우에는 시간 낭비를 하게 된다. 예약금을 받는다면 그만큼 부담 없이 명분 있는 이벤트를 할 수 있다.

입문 후 작업량이 많지 않은 사람이나 비수기에 많이 듣는 말이 있다. "타투는 그만두기 싫고 작업은 없는데 어떻게 해야 할지 모르겠어요." 당장 굶어 죽을 정도가 아니라면 명분을 만들어서 그림과 타투로 이겨나가는 것이 현명한 방법이라고 생각한다. 그림만 잘 그린다고, 타투 기술이 좋다고 해서 다 살아남을 수 있는 것은 아니다. 내가 할 수 있는 방식과 나만의 장점, 아이디어 등을 고심해서 응용해 보자. 아무리 좋은 방법이라도 나에게 맞게 응용하지 않으면 효과가 없을 수도 있다. 시간적인 여유는 있지만, 어떤 결핍이 있을 때 새로운 그림이 나오기도 한다. 일이 없다고 처져 있는 것보다는 다음 시즌을 준비한다는 마음으로 본질에 충실하는 것이 좋다.

초심으로 돌아가 지인들에게 연락해 보는 것도 좋은 방법이다. 돈을 벌기 위한 일차적인 목적보다는 포트폴리오라는 재산을 늘린다고 생각하자. 나는 타투를 하고 싶고 지인은 부담 없이 타투를 받고 싶어 한다. 서로가 원하는 것이 일치되는 지점을 찾아보자. 기존 손님들이 있다면 먼저 연락해서 지난번에 작업한 타투와 어울리는 새로운 도안을 제시할 수도 있다. 명심할 것은 저자세로 나갈 필요는 없다는 것이다. 작업을 구걸하는 등 없어 보이는 모습을 보이는 것은 스스로의 가치를 떨어뜨리는 일이다. 여유 있고 모든 걸 갖춘 상태에서 타투를 시작하는 사람은 드물다. 어떤 타투이스트든지 결핍과 열등감 속에서 이를 극복하려고 노력했을 것이고, 그렇게 살아남은 사람만이 타투이스트라는 이름으로 남는 것이다.

마지막으로 한 가지 팁을 더하자면 비수기를 예견하라는 것이다. 타투 외에도 비수기가 있는 직업은 많다. 가장 현명한 방법은 '성수

타투이스트 되는 법

기 때 얻은 수입의 절반은 비수기를 나기 위한 것'으로 계산해 놓는 것이다. 가령 천만 원의 수입이 생겼다면 오백만 원만 벌었다고 생각해 보자. 나이가 어릴수록 일을 한 당일에 돈이 생기면 큰돈을 벌었다고 착각하기 쉽다. 흥청망청 쉽게 쓰다 보면 비수기 때는 다른 일을 알아봐야 할 수도 있다. 꼭 비수기가 아니더라도 우리가 살다 보면 아프거나 사고가 나는 일이 생긴다. 준비되어 있지 않은 상태에서 갑자기 닥친 상황에 당황스러울 수 있다. 유비무환의 자세를 갖추자.

* 타투에도 비수기가 존재한다.
* 명분이 있는 이벤트를 만들어 보자.
* 비수기라고 자신의 가치를 스스로 낮추지 말자.
* 비수기를 예견하고 준비하자.

상어 가족, 2018.

16.
작업실의 운영 형태

　타투 작업실은 여러 가지 형태로 운영된다. 건물 용도로도 구분이 되고 운영 방식으로도 다양한 형태가 있다. 타투이스트의 숫자와 수강생 또는 문하생의 유무, 작업 조건으로도 나누어진다.

　내가 타투를 시작했을 때 첫 작업실은 '단독 주택'이었다. 단독 주택의 경우 대부분은 건물 연식이 오래된 곳이다. 리모델링 여부에 따라 외관이나 실내가 낡은 경우가 많다. 하지만 가격이 저렴하고 전용 면적이 넓다는 장점도 있다. 한 세대가 단독으로 생활하는 거주 형태를 의미하지만, 세를 들어 사는 경우는 보통 다가구 주택의 개념이다. 따라서 주인이 같은 건물에 살거나 대부분 연로하신 분들이 많다. 여름에는 노출이 있기 때문에 본인이나 손님의 타투가 노출되면 불편한 시선을 감수해야 할 수 있다. 흡연자일 경우는 담배를 피울 공간조차도 마땅찮다. 또한, 주거 구역에 위치하기 때문에 주변과의 마찰이 생기거나 민원이 들어올 여지도 있다.

　우리나라에서 '빌라'는 주로 다세대 주택이나 연립 주택 등의 공동 주택을 의미하는 흔한 형태이다. 인테리어가 가정집의 전형적인 형

태로 되어 있어서 작업실 느낌을 내려면 고민을 많이 해야 한다. 특히 주방이 노출되어 있으면 전문적인 느낌을 내기 어렵다. 요즘에는 주택이나 가정집 형태에서 작업하는 것은 속칭 '야매'처럼 취급하는 경향이 있다. 하지만 1~2인이 쓰는 작업실이라거나 주거 겸용의 목적이라면 유지비가 적게 든다는 장점이 있다. 단독 주택과 마찬가지로 주변 동네의 구조에 따른 변수가 있으며, 방음도 중요한 요소이다. 요즘에는 타투 머신도 소음이 적기 때문에 괜찮지만, 음악을 틀어놓는 경우에는 소음을 고려해야 한다.

조금 더 업무적으로 나은 형태로는 '오피스텔'을 예로 들 수 있다. 오피스텔은 주거용도 있고 업무용도 있다. 상황에 따라 주거 겸용으로 쓰기도 용이하며, 작업실 느낌을 내기에도 좋다. 옛날에는 타투가 대중적이지 않았으므로 주택을 작업실로 꾸미는 경우가 많았지만, 요즘에는 오피스텔도 많이 활용한다. 신축도 많고 주차장이나 엘리베이터 등의 편의 시설이 잘 갖추어져 있다. 입지도 다양해서 지하철역에서 연결되거나 찾아가기 쉬운 곳에 많이 있다. 여러 평형이 있으므로 인원수에 따라서도 선택이 용이하다. 다만 상대적으로 면적에 비해 전월세 비용이 높거나 관리비가 많이 나오는 경향이 있다.

현재 타투샵의 형태로는 역시 '상가 건물'이 가장 적합하다. 다양한 층수와 면적, 월세 등 선택의 폭이 넓다. 인테리어를 하기도 수월하다. 몇 년 전부터는 노출 천장에 에폭시 바닥 시공이 유행하기 시작했는데, 상가가 아니고서야 구현할 수 없는 인테리어이다. 타투샵은 크게 요구되는 조건이 없다. 대중교통을 이용하기에 적당히

가깝고 탕비실과 화장실을 단독으로 쓸 수 있으면 좋다. 전형적인 형태가 없어서 요즘은 카페의 모습으로 꾸미는 게 가장 적합하다. 여럿이 그림을 그리는 공간, 작업하는 공간, 휴게 공간과 창고 공간 등만 적당히 분리되어 있으면 된다. 다만 상가 건물은 부동산 계약을 할 때 수수료가 높으며 건물주와의 협의도 필요하다.

운영 방식은 '개인 작업실'과 '부스(booth) 셰어' 형태가 있다. 개인 작업실은 1인이 사용하거나 유대감이 있는 소수의 구성원으로 이루어진다. 혼자 일하는 게 좋고 금전적으로 여유가 있다면 개인 작업실이 가장 마음이 편하다. 나는 일하거나 쉴 때도 혼자 있을 때 안정감을 느낀다. 특히 누군가와 함께 있으면 그림 그리는 데 집중을 못 하는 편이다. 있던 자리에 있어야 할 물건이 다른 곳에 가 있는 것도 싫고 정리가 안 되어 있어서 지저분한 것은 더 싫어한다. 그러나 공동으로 생활하면 감수해야 할 부분이다.

친분이 있는 사람들끼리 일할 수 있다면 월세나 공과금, 용품 등을 공동 분담할 수 있어서 좋다. 함께 일하면서 얻는 정보 교환이나 소통에 있어서도 좋은 형태이다. 유대감이 있으므로 구성원의 이탈률이 적은 편이다. 식사 시간이나 취미 생활 등을 공유할 수도 있고 고독함을 느끼지 않아도 된다. 잘 맞는 사람들끼리 모였다면 동반 상승효과가 크다.

타투이스트의 수요가 많아지면서 규모 있는 샵이 많아지고 있다. '오너(owner)' 또는 '관리자(manager)'가 있고 여러 타투이스트가 고용되거나 작업 부스를 공유하는 형태이다. 고용의 형태는 타투이스

트가 작업을 하면 수익을 샵과 일정 비율로 나누는 조건이 많고, 요즘에는 회사처럼 월급제인 곳도 있다고 한다. 대부분은 타투이스트가 월 부스 이용료를 내고 공간을 공유하는 방식이다. 나 또한 몇 년 전 개인 작업의 수요가 줄어들고 타투이스트가 증가하는 모습을 보며 입지가 좋고 넓은 타투샵을 오픈하기도 했다. 칸막이를 치거나 룸이 있는 게 아니라 오픈된 구조의 샵이었다. 해외 여러 타투샵에서 일하다 보니 자연스럽게 소통이 가능한 형태는 오픈 구조라는 생각이 들었다. 넓은 홀이 있고 그곳에 모여서 함께 작업하는 방식이다. 공간 활용도가 좋지만, 자칫 어수선해질 수 있다는 단점도 있다. 이럴 경우에는 여성 손님이나 노출 작업이 있는 경우를 대비해 칸막이나 독립된 공간을 구성할 필요가 있다.

오너는 부스를 셰어하면서 마치 임대 수익 같은 부수입이 생긴다. 오너가 타투이스트가 아니라면 최근 유행하는 '공유 오피스' 운영과 같다고 보면 된다. 샵 홍보를 통해 손님을 소개하거나 타투이스트를 교육하고 관리해 주기도 한다. 사실 이러한 형태의 언급은 국내 실정상 민감한 부분일 수도 있다. 이미 해외 선진국들의 모습과 유사한 형태로 발전하고 있으나 한국에서는 아직 문제의 소지가 있는 것도 사실이다. 운영에 문제가 생기면 오너가 전부 책임을 져야 하므로 그만큼의 위험 요소가 있다. 하루빨리 알맞은 방식의 법제화를 통해 직업적인 안전과 위생이 분명해졌으면 한다.

소속되는 타투이스트들의 경우에는 금전적 부담을 줄이며 공용 공간과 비품을 사용할 수 있다는 장점이 있다. 개인이 작업실을 운

영하는 것은 경제적으로나 관리 차원에서 어려움이 있다. 타투샵에는 보통 냉난방 기구부터 타투 베드나 작업대, 조명 등 필요한 가구들이 갖춰져 있다. 작업 공간을 공유하면 비용도 절감되고 샵에 따라서 일정한 일회용품을 제공해 주는 곳도 있다.

　다만 이런 형태는 경제적으로 여유가 없거나 다소 나이가 어린 타투이스트들이 많이 이용하므로 이탈률이 높은 문제가 있다. 요즘에는 타투샵이 워낙 많다 보니 조금만 문제가 생기거나 조건이 마음에 안 들면 여기저기 옮겨 다니는 모습을 쉽게 볼 수 있다. 약간이라도 더 저렴하거나 작업 환경이 좋으면 쉽게 이동하기도 해서 유대감 있는 분위기 조성이 힘들다. 이곳저곳 옮겨 다니면서 험담을 하거나 끼리끼리 어울려 다니는 것도 공동체를 방해하는 요소이다. 오너의 역량에 달린 문제이긴 하지만, 사람은 통제하기 어려운 변수이다. 소속 타투이스트들의 관리가 잘 이루어진다고 해도 그들의 손님까지 일일이 관리하는 것은 여간 힘든 게 아니다.

　타투이스트 숫자가 많을수록, 수강생 등 배우는 인원이 많이 섞여 있을수록 운영자의 역량이 더 요구된다. 나의 경우에는 내 개인 성향에 맞지 않고 여러 피해 사례를 경험해 본 형태라서 조금 부정적인 시각이 있다. 지금은 다시 개인 작업실로 돌아와서 안정감을 찾고 있다. 경험에 의해서 나에게 맞는 방식으로 회귀한 것이다.

　작업실의 운영 형태는 시대의 흐름이나 유행, 개인의 취향에 따른 경우가 많다. 나에게 어떤 형태가 잘 맞을지 고민해 보자. 입문자에게 가장 좋은 형태는 선생님의 작업실에서 배움과 경험을 이어나가는 것이다. 독립해야 할 경우에도 초반에는 같이 공부하고 어울릴

수 있는 타투이스트들이 주변에 있는 환경을 추천한다.

* 타투 작업실은 어떤 건물 형태로든 가능하다.
* 금액이나 환경에 따라서 선택의 폭이 넓다.
* 찾아가기 쉬운 입지와 주차장, 단독 화장실이나 탕비실이 있는 게 좋다.
* 개인 작업실과 여러 명이 있는 타투샵의 형태가 있다.
* 다양한 사람들 속에서 경험을 쌓고 취향에 따라서 선택하자.

타투이스트 되는 법

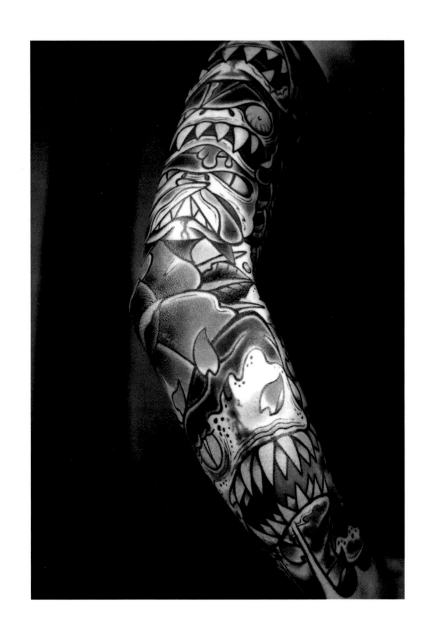

2019 치앙마이 타투 페스티벌 뉴스쿨 2위 수상작.

17.
나만의 작업실을 만들자

　나만의 공간을 갖는 것은 모든 예술가와 프리랜서, 자영업자들의 바람일 것이다. 많은 이가 내 집 마련을 꿈꾸는 것처럼, 독립적인 업무 공간은 심리적 안정감과 성취감을 만들어 준다. 나처럼 집돌이 스타일이라면 더 중요한 부분이다. 나는 자동차를 산다든지, 옷이나 패션에 투자하는 것보다는 내가 생활하는 공간에 더 관심이 많다. 타투이스트로서 그려내는 도안이나 타투 작업물에 어울리는 공간을 구현하는 것은 공감각적인 만족을 준다. 뮤지션이 음악적 색깔을 돋보이게 해 주는 멋진 무대를 원하고, 커플들이 분위기 좋은 카페나 음식점을 찾는 것과 비슷한 개념이다. 나와 어울리는 나만의 작업실은 방문자로 하여금 그 아티스트의 세계로 들어가는 듯한 느낌을 준다.

　공동 소유이거나 여러 명이 활동하는 작업실은 다수의 취향을 반영하기 어려우므로 대중적이고 모던한 형태가 무난하다. 오너가 재패니즈 스타일의 타투를 하고 작업실도 동양적인 분위기라면 트렌디한 타투 스타일의 타투이스트는 함께 활동하기에 어울리지 않는

다. 보통 취향대로 끼리끼리 모이게 되는데, 꼭 타투 장르뿐만 아니라 이런 공간적인 취향도 반영되는 것이다.

나만의 작업실을 만드는 것은 큰 비용이 든다. 처음부터 금전적인 여유가 있으면 좋겠지만, 타투이스트로서 성장하는 만큼 공간적인 요소도 비례해서 발전시키는 것이 좋다. 가구처럼 오래 사용하는 것들은 무리가 되더라도 처음부터 취향을 반영해야 한다. 나의 타투 디자인들은 원색의 알록달록한 색감이 많아서 배경이 되는 공간은 흰색이나 검은색 등 무채색을 선호한다. 몸에도 그런 타투가 많아서 옷도 패턴이 없는 무지 셔츠 같은 것을 좋아한다. 안정감을 주는 나무 무늬도 좋아하기 때문에 나의 공간은 항상 화이트 톤과 나뭇결이 어우러지는 곳이다. 부동산을 찾아보고 계약할 때부터 항상 고려하는 사항이다.

개인적으로 좋아하는 색깔은 빨강이다. 소파도 빨강, 작업대도 빨강이다. 한 번 취향에 맞춰서 구입한 가구들은 지금도 마르고 닳도록 사용하고 있다. 1~3년 단위로 계속 작업실을 옮겨 왔는데, 그때마다 공간에 어울리는 가구를 변경했다면 큰 비용이 들었을 것이다.

가진 것이 없었을 때는 자연히 미니멀리즘을 추구했지만, 지금은 짐이 상당히 많아졌다. 내 안에 잠들어 있던 수집 욕구가 일어난 것이다. 해외 타투 컨벤션에 참가하면서 수상한 트로피를 모으기도 하고 타투 관련 소품을 모으는 것도 좋아한다. 현재는 피규어 수집을 하고 있는데 이런 취미는 돈보다는 공간적인 한계에 부딪히고는 한다. 가끔 가구를 재배치하며 대청소를 하고 소품을 다시 진열하

는 것도 기분전환이 되는 재미있는 일이다. 도안을 그리거나 타투를 하면서 조금 더 편한 동선과 작업 환경을 고민하는 것은 역으로 새로운 아이디어를 주기도 한다.

"마치 해빗 월드에 놀러 온 것 같아요!" 내가 좋아하는 반응이다. 나만의 작업실을 꾸미는 가장 생산적인 방법은 역시 작품 활동을 많이 하는 것이다. 처음에는 타투 작업물을 사진으로 인화해서 액자로 만들고는 했다. 시간이 지나면 초반의 타투 스타일은 계속 변화하고 기술적으로도 나아지게 된다. 그만큼 보여 주고 싶은 포트폴리오가 바뀌기 때문에 너무 잦은 변경을 하게 되었다. 타투를 위한 도안을 그리는 것에서 한발 더 나아가 작품을 만드는 것에 자연히 관심이 생기게 되었다. 갤러리나 전시회에 걸려 있는 작품처럼 내 공간에 내가 만들어낸 아트워크를 진열하기로 결심했다. 내 디자인을 적용한 스티커나 텀블러 등의 굿즈를 제작하기도 했다. 그러다 보니 세월이 지나도 촌스럽지 않고 부족하지 않은 그림을 그리는 것에 대한 가치를 알게 되었다.

신체에 어울리는 디자인을 하는 것과 공간에 어울리는 디자인은 차이가 있다. 하지만 여러 가지 시도를 하다 보면 응용해서 전환이 가능해진다. 운전면허를 취득할 때 필기와 기능 시험에 충실하면 도로 주행에 응용이 쉬워진다. 스쿠터를 운전하는 라이더는 도로 상황을 잘 알게 되면 자동차 운전도 수월하게 느껴진다. 종이에 그림을 그리는 것과 피부에 타투를 하는 것은 다른 개념이다. 사용하는 도구도 다르고 표현하는 방식도 다르다. 하지만 원리는 일맥상통하므로 그림을 많이 그리는 것은 결국 타투 기술과도 연계

타투이스트 되는 법

된다. 이처럼 공간을 위한 디자인도 결국 타투 작업과 많은 관련이 있다. 그리고 나만의 색깔을 더 많이 보여 줄 수 있는 새로운 콘텐츠가 된다.

　나만의 공간을 만드는 것은 곧 타투이스트로서 나의 모습을 만들어나가는 것이다. 언제까지나 남이 만들어 놓은 틀 안에서만 일하며 살 수는 없다. 타투이스트라면 타투 작업 외에도 작업 환경이나 여러 외부적인 요소들을 통해 자신의 세계관을 만들어나가야 한다. 타투이스트로 오래 살아가려면 나와 어울리는 작업 공간에도 관심을 가지는 게 큰 도움이 된다.

* 타투이스트로서의 모습은 내가 작업하는 공간에도 반영된다.
* 자신의 취향을 알고 가구나 소품에도 반영해 보자.
* 공간의 구성은 작업을 하는 분위기를 조성해 주고 새로운 아이디어를 만들어 준다.
* 나의 도안을 작품으로 만들어 보자.
* 나만의 공간을 만드는 것은 타투이스트로서의 나를 만들어나가는 것과 같다.

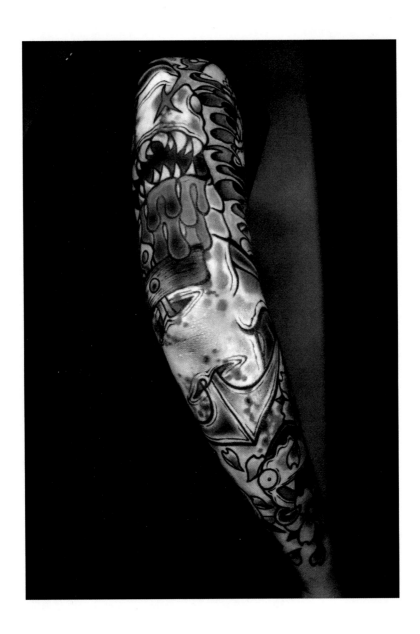

2019 치앙마이 타투 페스티벌 출품작.

18.
부동산 관련 지식

앞서 작업실의 운영 형태를 소개하고 나만의 작업 공간을 만들어 보자는 이야기를 했다. 그렇다면 작업실을 구하는 실질적인 정보에 대해서도 알아보자. 작업실을 계약하는 것은 보증금이라는 목돈이 들어가는 일이다. 한 번 계약하면 최소 1년 이상을 지내야 하므로 최대한 많은 정보를 가지고 신중하게 선택해야 한다.

나는 가족과 함께 생활하다가 타투를 시작하면서 독립을 했기 때문에 부동산 관련 지식이 전혀 없었다. 그래서 처음에는 공인중개사의 도움을 받았다. 먼저 적정 예산을 생각해 보아야 한다. 내가 가진 여윳돈과 작업실을 구하려는 지역의 시세를 미리 알아보자. 인터넷으로 검색하다 보면 대략적인 시세는 감이 잡힐 것이다. 건물의 형태나 층수, 면적부터 지하철역과의 거리와 여러 옵션에 따라서 가격이 다양하다. 꼼꼼히 메모해 놓고 중개사에게 알려주면 적당한 매물을 소개받을 수 있다.

매물은 시간을 들이고 충분히 발품을 팔아서 조건에 맞고 마음

에 드는 것을 찾을 때까지 많이 봐야 한다. 대부분 같은 지역의 부동산은 매물 정보를 전산망으로 공유하므로 처음부터 이곳저곳에 문의할 필요는 없다. 한곳에서 보여 주는 여러 매물을 보고 정 마음에 드는 게 없다 싶을 때 조금 떨어진 다른 부동산에 알아보는 게 좋다.

오래된 지역의 부동산은 연세가 있으신 중개사분들이 많다. 그런 분들은 부동산의 경험은 많지만, 타투샵에 대한 이해도는 낮은 경우가 많으므로 유의해야 한다. 전산망을 이용하지 않고 수첩에 메모하거나 전화 연락을 통해 매물의 정보를 확인하는 경우도 다수이다. 다 그런 것은 아니지만, 아무래도 타투에 대한 기본 상식이 있는 중개사가 좀 더 조건에 맞는 매물을 찾아줄 확률이 높다.

또한, 타투샵이기에 추가로 고려해야 할 점들이 있다. 같은 건물에 어떤 업종이 있는지, 방음은 잘 되는지, 화장실이 내부에 있거나 단독으로 사용할 수 있는지를 파악하자. 중개사들은 대로변에 면해 있고 목이 좋거나 조용한 곳이 더 좋은 매물이라고 생각한다. 하지만 타투샵에서는 보통 처음 온 손님들을 마중하러 나가므로 골목도 상관없다. 술집이나 시끄러운 업종이 함께 있어도 크게 영향을 받지 않는다. 오히려 이런 조건들로 인해 조금이라도 저렴한 곳을 찾을 수 있다는 장점이 있다. 다만 화장실이 외부에 있거나 다른 가게와 공동으로 사용하는 형태라면 상당히 불편하다. 손님이 타투를 받는 중간에 나가게 되어 다른 사람들에게 노출된다면 위화감을 줄 수 있다. 상의를 벗고 있거나 피와 잉크가 묻은 채로 낯선 사

람을 마주친다는 것은 누군가에게는 유쾌하지 않은 일이다.

내부적으로 확인해야 할 좋은 팁을 주자면 콘센트의 위치를 파악하는 것이 좋다. 작업대를 놓을 곳을 예상해서 주변의 동선을 상상해 보자. 적당한 곳에 콘센트가 없다면 지저분하게 멀티탭을 여기저기 연결해야 하거나 선을 끌어와야 할 수도 있다. 타투를 할 때는 타투 머신을 구동하고 조명을 쓰기 위해 최소한 두 개의 콘센트가 필요한데, 안정적인 전력 공급을 위해서는 다른 전열 기구와 함께 쓰지 않는 것이 좋다. 특히 전기난로 같은 것은 절대 피해야 한다. 그래서 콘센트는 많을수록 좋다. 여러 명이 쓰는 공간이라면 더욱더 그렇다.

마음에 드는 곳을 찾았다고 해서 섣불리 계약부터 하지는 말자. 알아본 곳들의 조건들을 종합해서 비교해 보고 지인과 함께 한 번 더 동행해 볼 것을 추천한다. 첫인상이 마음에 들어서 계약했다가 자칫 눈치채지 못한 하자가 있을 수 있다. 매물이 공실이라면 언제든지 부동산을 통해 두세 번 더 확인이 가능하다. 영업 중이라면 주소를 기억해 두었다가 따로 찾아가 볼 수도 있다.

권리금이 있는 곳은 피하는 게 좋다. 바닥 권리금이 있다면 계약이 종료되거나 이사를 나갈 때 새로운 계약자를 찾지 못하거나 시기를 맞추지 못할 수 있다. 보통 권리금은 목이 좋은 곳이나 1층 점포에 있는데 굳이 그런 곳을 구할 필요는 없다. 시설 권리금의 경우에도 바닥과 벽면, 조명과 냉난방기 등을 제외하면 타투샵 특성상 인수를 받거나 차후 인계해 줄 가구나 비품은 많지 않은 편이다.

타투샵이었던 곳에 타투샵으로 계약하는 경우는 친분이 있지 않은 이상에는 흔치 않은 일이다. 내가 공사하거나 인테리어에 들일 예산과 견적을 미리 내 보고 비교해 보면 된다.

　마음에 드는 곳을 찾았다면 계약서를 작성하게 되는데 반드시 실소유주인 주인과 함께하자. 애초에 타투 작업을 한다고 공개 후 허락을 받는 것이 마음 편하다. 그렇지 않다면 나중에 딴말을 하거나 계약 파기가 될 수도 있다. 중개사를 통해 등기부등본도 반드시 확인해서 하자가 없는지 파악하자. 계약 기간은 보통 주거용은 1년, 상가의 경우는 2년으로 하는데 내 경험상으로는 짧은 계약 기간이 좋다. 처음엔 마음에 들었지만 지내다 보면 옮겨야 할 이유가 생길지도 모른다. 계약금은 통상 10% 정도를 먼저 이체하게 되는데, 공실이라면 입주 전에 인테리어 기간을 얻거나 수리해야 할 부분이 있다면 요청해서 특약 사항에 전부 집어넣는 것이 좋다. 중개사에게 지불해야 할 중개 수수료도 사전에 확인하자.

　인테리어 공사를 할 계획이라면 원상 복구에 대한 조항을 확인해야 한다. 계약할 때는 친절하지만 나중에는 그렇지 않은 경우가 많다. 언젠가 계약 종료 후에 나가게 되면 다시 볼 사람들은 거의 없다. 계약이 끝나면 신경 써 주지 않는 중개사도 많으며, 건물주는 조금이라도 손해 보지 않기 위해 이것저것을 청구할 수도 있다. 매너는 지키되 저자세로 나가지 말고 미심쩍은 부분들은 꼼꼼히 확인해야 한다.

　세금계산서 문제로 사업자등록증을 요구하는 곳도 있다. 그럴 경

우에는 '간이과세자'로 발급을 받자. 간이과세자는 세금 신고의 의무는 있으나 세금을 납부하지 않고 기장하기도 간편하다. 간이과세자로 발급이 안 되는 주소일 경우에는 집 주소로 사업자 등록을 해도 무방하다. 사업자 등록은 누구나 간편하게 가능하며 '홈택스'를 통해 온라인으로 등록하거나 가까운 관할 세무서에 가면 된다. 타투이스트는 고용보험이나 4대 보험에 가입되어 있지 않으므로 수입이 많거나 부가세 환급 목적이 있다면 '일반과세자'로 사업자 등록을 해두면 된다. 차후 대출이나 신용카드 발급, 보험 가입, 각종 정부 지원금을 신청하는 데 도움이 된다. 부가세 신고는 1월에 하고 종합소득세 신고는 5월에 하는데 이를 통해 소득을 증빙할 수 있다.

부동산 거래에 경험이나 내공이 있다면 직거래도 좋은 방법이다. 인터넷에는 '피터팬의 좋은 방 구하기' 같은 활발한 카페도 있으며, 여러 가지 모바일 앱을 활용하는 것도 좋다. 직거래의 경우 빠른 입주가 가능하며 무엇보다도 중개 수수료를 아낄 수 있는 이점이 있다. 다만 직거래는 현 세입자가 직접 거래 글을 올리는 방식이므로 이사 철이 아니라면 다양한 매물을 확인하기 어려운 점이 있다. 또한, 부주의한 거래로 인한 손해는 법적으로 보장받지 못하므로 등기부등본을 반드시 확인하고 주인과 계약서를 작성해야 한다.

부동산 계약은 내 작업실을 마련하는 과정이므로 설레고 흥분될 수도 있는 반면, 걱정과 스트레스도 동반한다. 검색을 많이 해 보고 전문가 또는 경험 많은 지인을 통해서 현명하게 알아봐야 한다. 좋

은 조건에 마음에 드는 작업실을 계약하고 앞으로의 즐거운 타투 라이프를 꿈꾸길 희망한다.

* 공인중개사와 지인을 동반하여 알아보자.
* 원하는 조건과 예산을 미리 정리해두자.
* 발품을 많이 팔고 충분히 알아보자.
* 내외부적인 조건과 동선을 파악하자.
* 권리금이 있는 곳을 피하자.
* 등기부등본 확인은 필수이다.
* 계약 기간은 짧게 하고 특약 사항을 꼼꼼히 확인하자.
* 사업자등록증 발급이 유리하다면 신청해두자.
* 부동산 거래 경험이 있다면 직거래를 활용해 보자.

　　　　　　　　　　　　　타투이스트 되는 법

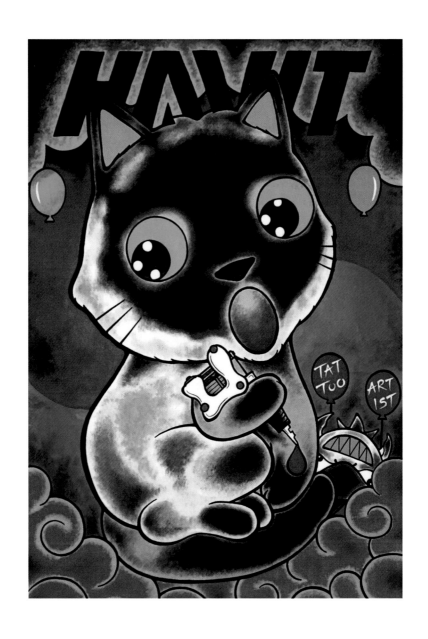

샴, 2020.
캔버스에 이그릴, 900×1350.
반려묘를 소재로 타투 컨벤션 부스 전시를 위해 그렸다.

19.
타투이스트의 이미지

타투이스트는 연예인이나 공인은 아니지만, 이미지가 중요한 직업 중 하나다. 타투는 단순히 물건을 가게에서 구입하는 행위가 아니라 사람이 만들어내는 콘텐츠를 소비하는 것이다. 먼 훗날에는 기계나 인공지능이 타투를 새겨 주는 날이 올지도 모르지만, 사람이 표현해내는 감성은 따라오기 힘들 것이다. 컴퓨터로 그린 듯한 반듯하고 깔끔한 스타일을 추구하는 사람도 있지만, 나는 오히려 손맛이 있는 그림을 더 좋아하는 편이다. 사람이 부르는 노래, 사람이 움직이는 스포츠 등 타투 또한 사람이 행하는 것을 사람이 누리는 일이기 때문에 타투이스트의 이미지가 중요하다.

타투이스트는 기본적으로 타투 실력을 갖추어야 하지만, 평판이나 인지도에 따라서 작업량이 바뀔 수 있다. 좋은 이미지는 타투이스트의 작업량을 늘려줄 수 있으며 결과물에도 영향을 미친다. 실력이 뛰어나지만 평판이 좋지 않다면 상대적으로 작업량이 많지 않을 것이고 그로 인해 새로운 작품을 선보일 기회가 적어진다. 반면에 기술적으로 조금 부족하더라도 작업량이 많다면 그만큼 실력은

빠르게 성장할 수 있고 포트폴리오도 늘어나게 된다.

우리나라나 대부분의 아시아 지역에서는 감정 표현을 아끼는 경향이 있다. 행동이나 말로 표현하는 것이 많지 않고 수줍어하는 사람들이 있어서 작업이 끝나면 타투가 정말 마음에 드는지, 아닌지도 알아채기 어려운 경우가 많다. 집에 돌아가서야 메신저나 SNS상에서 고마움과 기쁨을 표현해서 뒤늦게 알게 되는 것은 다행인 편이다.

반면 유럽이나 북미 쪽에서는 좀 더 솔직한 표현을 현장에서 느낀 일이 많다. "이 타투가 정말 내 몸에 있다는 게 믿어지지 않아요!", "내 인생 최고의 타투에요! 고마워요!" 표현에 적극적이고 새로 완성된 타투를 보며 아이처럼 좋아하는 얼굴을 보노라면 타투이스트로서도 굉장한 성취감이 있다.

어떤 손님들은 그 자리에서 행복하고 고맙다는 표현을 많이 하고도 메신저로 장문의 후기를 보내주는 경우도 있었다. 아마 말로는, 그러니까 영어로는 충분히 서로 표현하고 알아듣기 어려울 수 있기 때문에 글로 보낸 피드백이었다. 본인보다 미리 샵에 도착해서 작업 준비를 했고, 편하고 위생적인 작업 환경, 아픈 나를 위해 배려했던 말과 행동들, 디자인의 어떤 점이 마음에 드는지 등 여러 방면에서 좋았던 점을 구체적으로 보내 주었다.

그 이후로 손님들이 여기저기 자랑을 하고 다녔는지 예약이 늘기 시작했다. 그전에도 손님들에게 좋은 인상을 주려는 노력은 했지만, 해외라서 더욱 확실한 피드백과 타투이스트의 이미지에서 오는 장

점을 피부로 느끼게 되었다. 어느 분야든지 해외에서는 열심히 일하는 한국 스타일이 각광받는 것 같다. 당연히 해야 할 일을 하고 열심히 최선을 다한 것인데, 돌아오는 리액션은 그 이상이었다.

이미지에 대한 느낌을 반대의 사례에서 받았던 때도 있었다. 한 번은 같이 일하던 타투이스트 친구가 출근을 하지 않았다. 그 친구의 손님은 아주 먼 곳에서 예약을 하고 왔는데 친구는 전날 과음을 해서 나오지 않은 것이었다. 오너와 매니저는 실망한 손님을 위로하고 나에게 이런 이야기를 해 주었다.

"해빗, 만약 네가 사바도에게 예약을 하고 비행기를 타고 갔는데 예약이 취소됐다고 생각해 봐. 네가 아무리 그분 스타일을 좋아해도 너는 엄청나게 실망할 거고 다시는 타투를 받고 싶지 않을 수도 있겠지? 그래서 모든 약속을 지키는 게 중요한 거야. 너는 몇천 킬로미터 떨어진 곳에서 와서도 항상 약속을 지키고 성실하니까 손님을 실망시킬 일은 없을 것 같아." 반사 이익이라고 해야 할까? 같은 샵에서 일하는 친구가 이런저런 문제를 만들수록 상대적으로 더 좋은 이미지가 생겼던 것 같다. 비슷한 장르의 다른 타투이스트가 있다면 그쪽으로 가는 손님들도 종종 있었다. 많은 사람이 의식적으로 생각하지는 않지만 중요한 내용이라고 생각했다. 타투이스트에게는 수많은 작업 중 하나일 수 있고 단지 일일 뿐일 수도 있다. 하지만 손님은 타투 받는 날을 손꼽아 기다리며 설레는 시간을 보냈을 수도, 더 열심히 돈을 모아 왔을 수도 있다. '어쩌다 한 번은 괜찮겠지.' 이런 마인드를 가지면 안 된다. 항상 꾸준히 변치 않는 모습으로 모든 약속을 지켜나갈 때 성실한 타투이스트의 이미지가

만들어지는 것이다. 작업 하나하나가 중요했던 때를 결코 잊으면 안 되는 이유이다.

일반 직장인들도 지각이나 결근이 잦아지면 사내 이미지가 안 좋아지고 심하면 권고사직을 당할 수도 있다. 타투이스트의 좋지 못한 이미지로 인해 떠나가는 손님이 많다면 그게 바로 권고사직이다. 자유로운 직업이지만, 최소한 지켜야 할 룰이 있는 것이다. 그 규칙을 지켜나가는 것으로써 곧 타투이스트의 기본 이미지가 형성된다.

사실 이 장에서 강조하고 싶은 내용은 따로 있다. 바로 타투이스트 자신을 브랜드화하라는 것이다. 나는 지인의 의류 브랜드와 동일한 이름을 타투이스트 명으로 지었기 때문에 처음부터 이미지에 강점이 있었다. 후에 마케팅 교육을 들으면서 알게 된 내용이지만, 나는 운 좋게도 자연스럽게 그런 부분이 만들어져 있었다.

브랜드가 있었기 때문에 내 활동명이 로고로 만들어져 있었고 의류 제품도 있었다. 타투 머신도 코일 부분에 내 이름을 커스텀 해서 만든 것을 사용했다. 해외 친구들이 했던 말이 기억난다. "해빗은 옷도 해빗이고 머신도 해빗이고 모든 게 다 해빗이야!" 나의 모든 물건에는 해빗 스티커가 붙어 있었고 통일성 있는 로고와 이미지를 사용했다.

이런 부분들은 의도치 않게 '이미지 포지셔닝(image positioning)' 전략의 효과를 발휘했다. 이미지 포지셔닝이란 소비자의 마음속에 자사의 제품이 유리한 위치에 있게끔 노력하는 과정을 말한다. 예

전에 한 대기업에서 모든 건물의 내외부 간판과 홍보물, 제품 등의 로고를 대대적으로 변경한 적이 있다. 이 교체 비용에만 수백억 원이 들어갔다고 하는데 왜 그런 계획을 감행했을까? 혁신된 이미지를 선보이고 차별화된 브랜드 정체성을 위한 것이라고 생각한다. 큰 투자를 감행할 만큼 이미지란 중요한 것이다.

타투이스트는 자신을 알려야 손님을 받고 작업을 할 수 있다. 그림과 타투 실력은 기본이고 그 이후는 적절한 마케팅이 있어야 한다. 어떤 사람은 실력은 뛰어나지만 자신을 알리는 데 재주가 없고, 어떤 사람은 실력보다 마케팅 능력이 더 뛰어난 사람도 있다. 보통 이들은 자신이 갖지 못한 것을 가지고 있는 사람들을 서로 욕하기 바쁘다. 그러나 그 시간에 나의 부족함을 채울 노력을 하는 것이 더 현명하다. 실력과 이미지는 어느 한쪽에만 치우쳐 있으면 효용성이 없다. 물건이 아무리 좋아도 포장이 너무 눈에 안 띄면 사람들은 좋은 제품인지 알 수 없다. 반대로 겉 포장은 그럴싸한데 막상 개봉해 보니 제품이 별로면 실망하게 된다. 타투이스트로서 기본 소양을 쌓되 여러 방면에서 균형 있는 발전을 해야 한다.

나는 상어와 한국적인 올드스쿨 타투, 두 가지를 '시그니처(signature)'로 작업해 왔다. 다른 소재의 그림도 많이 그렸으므로 처음부터 의도한 건 아니었지만, 사람들의 눈에 띈 디자인들이 있었고 그런 작업들이 많이 들어왔다. 해외 타투 컨벤션에 나가기 시작하면서는 나의 시그니처로 아트워크도 많이 하고 타투 포트폴리오를 늘리려고 노력했다. 컨벤션에서는 수많은 타투이스트가 있고 각자 개

성이 강하고 뛰어난 사람들이 모인다. 그 안에서 1등이 되기란 하늘의 별 따기이다. 나는 '선택과 집중'의 방법을 사용했다. 모든 포트폴리오를 상어 타투로만 선별했고 도안도 전부 상어로만 준비한 것이다. 물론 타투 모델이 있는 경우에도 상어 타투로만 무대에 올렸다. 그 결과 나는 탑클래스는 아니어도 처음 만나는 누구나 나를 상어 타투를 하는 타투이스트로 쉽게 기억했다.

이후로 '샤크메이커(sharkmaker)'라는 닉네임을 얻기도 했다. 한 외국인 타투이스트가 나에게 이런 질문을 했다. "네가 상어로만 타투를 하는 게 아주 신기한 것 같아. 그런데 한국의 타투이스트 중에는 고양이만 타투 하는 사람도 있고 한 가지 소재로만 타투 하는 사람들이 많던데, 무슨 이유라도 있어?" 그 당시에 정확한 이유는 나도 몰랐지만, 나는 내가 느끼고 해 온 대로 말해 주었다. "그 소재를 좋아서 하는 것도 있겠지만, 아마 처음 보는 타투이스트나 손님에게 쉽게 각인이 되기 때문이 아닐까?" 돌아온 대답은 이거였다.

"It makes sense!"

* 타투이스트의 기본 이미지는 성실함과 자기 관리, 약속을 잘 지키는 것에서 시작된다.
* 타투이스트 자신을 브랜드화하자. 브랜드 이미지 포지셔닝은 사람들의 마음속에 나라는 타투이스트를 각인시키며 그것이 곧 작업으로 이어진다.
* 선택과 집중을 통해 타투이스트의 이미지를 구축할 수 있다.

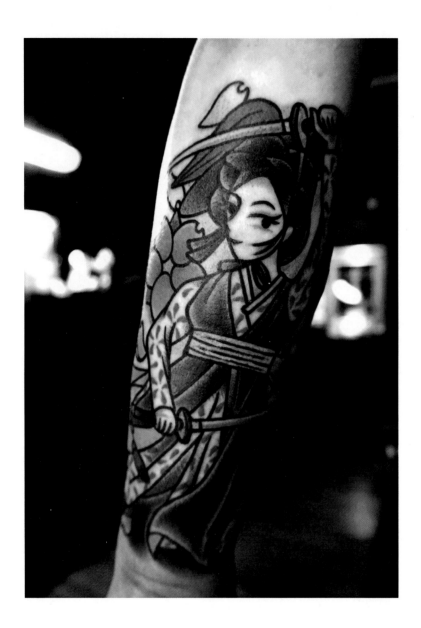

검무, 2019.

20.
동료를 만들자

혼자서 활동을 하다 보면 막힐 때가 많다. 무엇을 그리는 게 좋을지 아이디어가 안 나올 때도 있고 내가 잘 그리고 있는지도 알 수 없을 때가 많다. 도안을 그리는 방법이나 타투 기술에도 한계가 생긴다. 타투 용품을 구입하거나 사용하는 방법도 정보를 구하기 어려울 수 있다. 이외에도 소통의 부재로 답답함을 많이 느낄 수가 있는데, 이럴 때 같은 일을 하는 동료가 곁에 있다면 여러모로 도움이 된다.

나는 내 고집으로 내가 하고 싶은 것을 추구하려는 마음이 컸기 때문에 혼자 활동하는 것이 큰 문제가 되지는 않았다. 타투 머신은 고가이기 때문에 처음에는 단 한 대만 가지고 있었는데 어느 날 세팅을 해 보니 평소와 같은 느낌이 아니었다. 머신에서 잡소리가 나고 불안정하게 움직였다. 머신은 대부분은 수입이 많기 때문에 고장이 나면 A/S에 어려움이 생긴다. 요즘에는 거의 모터로 인해 회전 운동을 수직 운동으로 바꾸어주는 '로터리(rotary) 머신'을 많이 쓴다. 나의 첫 머신은 '코일(coil) 머신'이었고 이런 머신들은 사용할

수록 초기 세팅 값이 바뀐다. 마찰로 인한 마모에 의해서도 바뀌며 결합된 부품들이 조금씩 뒤틀리며 변하게 된다.

국내에 '코일위드아이언즈(coilwith irons)'라는 커스텀 머신을 제작하는 곳이 있다. 타투 머신을 제작하고 수리하기도 하는 업체이다. 머신에 대해서 잘 알지 못했기 때문에 한 대뿐인 머신을 가지고 이리저리 만져 보며 끙끙거리다가 결국 도움을 요청하게 됐다. 전문가의 도움을 받아서 문제를 해결할 수 있었고 여러 지식들도 얻게 되었다. 일적으로 만났지만, 비슷한 나이 또래였고 말이 통하는 부분이 있어서 함께 술자리를 하는 등 친해지게 되었다.

그는 머신 빌더(builder)로서 주요 손님들이 대부분 타투이스트였기 때문에 나도 자연히 다른 타투이스트들을 같이 만나게 되었다. 그전에도 타투에 관련된 지인들은 있었지만, 이를 계기로 나이나 경력이 비슷한 타투이스트 친구들이 많이 생기게 되었다. 이제는 단순히 타투 애호가가 아닌 작업자로서 여러 지인이 생기게 된 것이다. 소통하는 즐거움은 물론이고 여러 정보도 얻을 수 있었고, 딱히 목적성이 없어도 같은 분야의 친구들이 있다는 것은 살아가는 데 꼭 필요한 요소이다.

오래전 술자리에서 취한 채로 각자의 포부를 말하던 대부분의 친구가 현재도 각자의 위치에서 좋은 활동을 하고 있는 걸 보면 괜한 뿌듯함이 있다. 나는 타투이스트뿐만 아니라 타투 행사 기획자로서도 일하고 있는데, 모든 행사에 코일위드아이언즈의 머신을 협찬받는 등 업무적으로나 사적으로도 그 관계를 이어 오고 있다.

타투이스트 되는 법

타투 업계가 그리 크지는 않지만 서로 다 알고 지내는 것은 아니다. 그래도 SNS를 통해 연결되어 있는 경우가 많은데 서로의 작품이 좋으면 자연히 만나게 된다. 종종 있는 타투 관련 행사에서도 만나게 되고 지인을 통해 만나게 되는 경우도 많다. 같은 일을 한다고 해서 모두가 친해질 수는 없다. 하지만 사람들을 많이 사귀다 보면 마음을 나누게 되고 이런 인간관계를 통해 타투 문화가 자리를 잡아나가는 부분이 있다. 어느 분야나 정보와 상식들을 공유하는 것은 큰 힘이 된다고 생각한다.

2016년에는 지인뿐만 아니라 다양한 타투이스트들을 만나면서 첫 타투 전시회를 열게 되었다. 타투 특성상 개인적으로만 일하고 인간관계에 적극적이지 않은 사람들도 많다. 타투 행사를 계기로 서로 잘 몰랐던 타투이스트들이 교류하게 된 점이 가장 긍정적인 면이라고 생각한다. 서로 소통하고 공유할 수 있는 자리 자체가 더 많이 만들어져야 한다고 느꼈다.

타투가 대중화되고 있다고는 하지만, 아직 넘어야 할 산이 많다. 제일 큰 문제는 누구나 느끼는 것처럼 법제화의 문제이다. 타투 합법화에 대해서 찬성하는 사람도 많지만 오히려 반대하는 사람들도 많다. 법이 없는 상황에서 덩치만 커져 버린 문화이기에 환경이 바뀜으로써 일어나는 부작용을 걱정하는 것이다. 타투의 생리를 모르는 정부나 정치인, 공무원을 통해서 일방적으로 법이 제정되는 것은 무리가 있다. 타투 법안은 타투이스트와 타투 애호가를 위한 것이 1순위여야 한다. 국민의 안전과 세수 확보 등 직업적인 면으로의

접근이 먼저여서는 안 된다.

이를 위해서는 타투 업계에 있는 기존 사람들의 뜻이 모여야 하고 타투이스트의 힘으로 현실적인 법안의 발의가 이루어져야 한다. 하지만 타투는 주로 개인주의적인 특성의 일이고 각자의 이익이 더 중요한 사람들이 대부분이므로 참 어려운 일이다. 타투이스트를 위한 법이 되어야 하는데 내부적으로도 모두 생각이 다르기 때문이다. 내가 하는 일의 정당성을 보장받기 위함인데 이런 프레임을 등에 업고 득세를 해 보려는 사람들도 많이 있다. 결국 이 좁은 곳에서 파벌 싸움이 생기고 정치적인 움직임이나 인기 대결로 변질되는 경우도 많다.

그간 고무적인 움직임도 많았지만, 합법화는 여전히 표류 중이다. 그러는 사이에 대중화를 통해 타투 수요와 타투이스트들이 엄청나게 증가했고, 이들은 대부분 법제화에 관심이 없다. 예전에야 법적인 처벌과 피해로 인해 스스로를 구제하려는 일환으로 많은 노력이 있었지만, 현재는 그럴 당위성조차 느끼지 못하는 게 아닌가 싶다.

타투의 직업적인 안정과 보장을 위해서는 타투와 관련된 사람들이 의견 일치를 보여야 한다. 여러 문화 행사들이 많이 생겨야 하고 자연스레 타투인들이 모여서 공통의 가치를 느껴야 한다. 친목 도모를 기반으로 일적인 부분까지 확장되어야 한다. 아주 느리고 멀리 돌아가는 길이더라도 내실이 있는 방향으로 가야 한다. 타투에 관심이 없는 사람들에게도 타투 자체는 나쁜 것이 아니고 충분히 존중받아야 할 라이프 스타일 중 하나라는 인식이 생겨야 한다.

이 글을 읽는 사람들이 좋은 타투이스트가 되어서 각자 잘 먹고 잘 사는 것도 중요하지만 한 명, 한 명 좋은 사람들이 모여서 모두에게 좋은 환경이 만들어졌으면 하는 바람이다. 모두를 위한 일은 결국 개개인을 위한 일이 될 것이고 희생되는 사람이 생기지 않아야 한다. 타투이스트가 되어 좋은 동료들을 만들고 함께 즐거운 타투 라이프를 이어가기 위해서라도 관심을 가져야 할 부분이다.

* 동료가 생기면 친목뿐만 아니라 일적으로도 도움이 된다.
* 순수한 목적으로 많은 인간관계를 나누고 지식과 정보도 쌓아 가자.
* 개인이 모여 좋은 문화로 발전하고 모두를 위한 방향으로 함께 움직이게 된다.

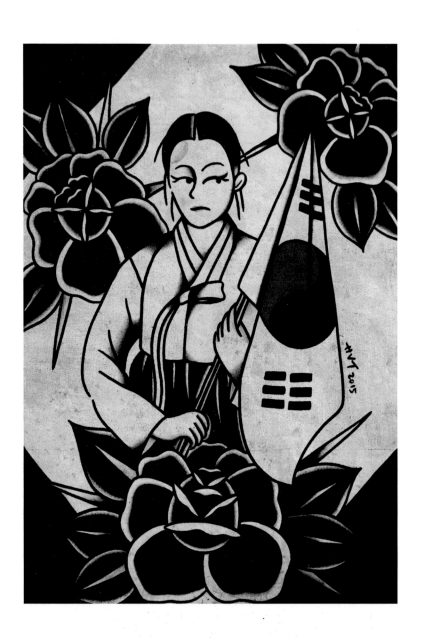

열사, 2015.
수채화, 297×420.

타투이스트로 남는 방법

21.
해외에서 일하는 방법

타투이스트로서 활동하면서 SNS를 하다 보면 외국인 친구들도 많이 생기게 된다. 스마트폰이 보급되면서 SNS는 많은 파급력과 이슈를 낳았다. 다소 폐쇄적이었던 타투 문화가 자연스럽게 성장한 배경에는 소셜 네트워크의 힘이 크다. 타투이스트들의 작품을 다양하고 쉽게 접할 수 있고 타투 애호가들이 많은 정보를 교류하게 된 것이다. 나의 작품을 불특정 다수에게 보이고 홍보하는 데도 대단한 영향력이 있다. 개인적으로 가장 도움이 된 부분은 이를 통해 처음으로 해외에 나가서 일하게 된 것이다.

어느 날 독일인 친구에게 메시지를 받게 되었다. 내 그림 스타일이 마음에 들어서 나에게 타투를 받고 싶다는 내용이었다. "돈을 충분히 모으면 한국에 타투를 받으러 갈게." 그 말만으로도 힘이 되었다. 저 멀리 해외에서 나에게 타투를 받으러 오겠다니. 외국인 친구들의 댓글이나 메시지는 새로운 느낌이었다. 나도 타투를 받으러 비행기를 타고 일본을 다녀온 적이 있었기에 물리적인 거리를 뛰어

넘을 만큼의 열정이 무엇인지 알고 있었다. 하지만 일반 손님이 유럽에서 한국으로 타투를 받으러 온다는 것은 그리 현실적이지 않아 보였다.

이후에도 여러 번 메시지를 주고받다가 내가 먼저 제안을 해 보았다. "너희 동네에 내가 일할 만한 타투샵을 알아봐 주면 내가 가서 타투를 해 줄게." 아무래도 타투이스트인 내가 가는 편이 일정이나 여러모로 더 현실 가능성이 있었고 언젠가 유럽 여행을 가 보고 싶었기 때문이다. 또 여러 손님을 만날 수 있다면 경비 정도는 해결되지 않을까 하는 생각도 있었다.

그 당시에는 해외에 나가서 일하는 경우가 흔치 않았고 정말 실력 있는 타투이스트만이 나갈 수 있는 일이라는 인식이 강했다. 경력이 많은 것은 아니었지만, 새로운 환경에서 새로운 사람들을 만난다고 상상하니 정말 멋진 일이라고 생각했다. 작업이 많지 않더라도 여행 겸 다녀오면 되니 어렵게 생각할 것도 없었다.

실제로 그 친구는 자기가 사는 지역의 타투샵 오너를 소개해 주었다. 오너도 흔쾌히 나를 초대해 주었고 나는 곧바로 날짜를 정해서 독일로 떠날 준비를 시작했다. 가져갈 도안들을 정리하고 어떤 용품과 장비를 어떻게 가져갈지 생각했다. 이때는 너무 설레고 흥분돼서 그저 들떠있었다. 나의 멘토 사바도가 항상 한 말은 "비행기 티켓 살 돈과 시간만 있다면 언제든 많이 나가 보라."라는 것이었다. 그 말을 실천할 첫 번째 기회였다.

독일에 대해서는 알지도 못했고 당연히 독일어도 한마디도 할 줄 몰랐다. '학창 시절에 제2외국어로 중국어 대신 독일어를 배울걸.' 하는 생각도 들었다. 메신저로 대화를 하다 보니 나보다 영어 실력이 다들 뛰어나다고 느껴졌고, 실제로도 그랬다. 독일어는 어쨌든 알파벳을 사용하고 어순도 영어와 같다. 대부분 학교에 다닐 때 영어 교육도 받기 때문에 열에 여덟아홉 정도는 다 영어를 구사할 줄 알았다. 게다가 쉬운 단어와 문장 위주로 표준 영어를 구사하기 때문에 의사소통이 어렵지 않았다.

그렇게 날짜는 다가왔고 장시간 비행을 한 후 뮌헨에 도착해 보니 여러 친구가 마중을 나와 있었다. 처음 얼굴을 보는 사이였고 외국인들이지만 왠지 모를 친숙함이 있었다. 아마도 타투라는 공통 관심사가 있었기 때문이었을 것이다. '독일' 하면 뭔가 냉정하고 딱딱할 것 같다는 선입견을 가지고 있었는데 모두 친절하고 정이 많았다. 나중에 들어서 알게 된 사실이지만, 독일 남부의 바이에른 주는 다른 곳과는 조금 다른 특징이 있다고 한다. 같은 독일이라도 '나라 안의 나라' 같은 성격의 지역이라는 것이다. 영어로는 '바바리아(Bavaria)'라고 하는데, 바바리안들은 쿨하면서도 정이 많은 편이었다.

저녁 시간에 도착하였고 시차를 고려해 비행기에서 계속 깨어 있었기 때문에 매우 피곤했다. 낯선 친구들과 낯선 곳에 와 있었지만 모든 게 새롭고 설레었다. 친구들이 차로 나의 숙소까지 데려다주었고 그렇게 첫 해외 일정이 시작되었다.

페이스북을 통해서 나의 게스트 일정과 포트폴리오가 홍보되었고 예상치 않게 도착하기 전부터 많은 예약이 잡혔다. 그래서 도착 다음 날부터 바로 타투 작업을 시작하게 되었다. 타투샵은 중앙역에서 한 정거장 옆에 위치했다. 독일의 교통은 번화한 중앙역을 중심으로 하여 뻗어 나가는 형태였다. 모든 노선이 중앙역을 통과했고 모든 여정의 출발 지점이었다. 그곳 주변에는 당연히 숙소나 식당도 많았다. 타투샵 또한 지하철 출입구 바로 앞에 위치한 곳이었고 1층이었다. 커다란 통유리로 된 외관에 실내까지 채광이 좋았다. 이런 곳에서 타투를 할 수 있게 되다니! 샵은 꽤 넓은 편이었는데 타투이스트는 오너를 포함해 2명뿐이어서 작업하기에도 쾌적했다.

내부에는 응접실이 있었고 타투이스트들이 그림을 그리거나 응대를 하는 바(bar) 같은 공간도 있었다. 가장 좋았던 점은 누구나 편하게 방문을 할 수 있었고, 방문자들끼리 자연스럽게 인사하고 타투에 대한 이야기를 할 수 있다는 것이었다. 한국에서는 타투가 있으면 이상하게 쳐다보거나 모르는 사람끼리 서로 대화를 주고받는 일이 흔하지 않다. 이곳에서는 그런 시선들이 전혀 느껴지지 않았다. 동양인이 거의 없는 로컬이었고, 더군다나 멋지고 큰 타투가 있는 동양인은 나뿐이었으므로 모두가 신기해했고 우호적이었다. 단순히 동쪽 멀리에서 온 친구가 아닌, 아티스트로서 대우해 주는 분위기가 신기하면서도 기분 좋았다.

첫 작업은 매우 긴장되었고 며칠 동안은 정신이 없었다. 내가 작업

을 시작하면 많은 사람이 구경을 했고 심지어 주변 타투샵의 타투이스트들도 놀러 와서 항상 사람이 붐볐다. 이런 분위기가 계속 이어지다 보니 점차 익숙해졌고 이후 컨벤션에 참가하거나 사람이 많고 정신없는 와중에도 작업에 집중할 수 있게 해 준 경험이 되었다.

예약된 작업을 소화하는 와중에 현지에서 계속 예약이 잡혔고 매일매일 바쁘고 즐겁게 일할 수 있었다. 유럽에서는 올드스쿨 타투가 인기 있는 편이었고, 이를 기반으로 디자인한 내 그림은 그들에게 신선한 것이었다. 유럽은 거리가 멀어서 짧게 체류하기에는 시간과 비용이 아까웠고, 첫 해외 일정이라 아주 오래 머무르기도 힘들 것 같아서 열흘을 예정하고 갔다. 생각보다 적응하기 쉬웠고 그곳에서 타투 피플들과 함께하는 게 너무 행복했다. 손님도 많았기 때문에 항공 일정을 변경하게 되었고 3주 이상을 머무르게 되었다.

그때는 여름 성수기 시즌이었기 때문에 귀국 편은 연기할 수 있었으나 숙소가 없는 게 문제였다. 근처에는 모두 예약이 꽉 차 있었고 난감한 상황이 되었다. 친구 집에 초대받아 저녁 식사를 하러 갔는데 친구의 어머니가 사정을 듣고 본인 집에 머물러도 된다고 해주셨다. 당장 급한 대로 하루는 묵었지만 계속 지내기에는 민폐인 것 같았고 무엇보다 내가 불편했다. 다행히 샵에서 숙식할 수 있도록 오너가 샵의 열쇠를 주었고 친구 어머니는 이불과 매트리스를 빌려주었다. 내 성격상 혼자 에너지를 충전할 시간이 필요했으므로 조금 불편하지만, 당시에는 최선의 선택이었다.

내 손님 중에 타투샵 근처 건물에 사는 동갑 친구가 있었다. 아침에 일어나면 그 친구 집에 가서 샤워를 하고 함께 모닝커피를 마셨

타투이스트 되는 법

는데 그 추억은 절대 잊지 못할 것이다. 이런 것이 유러피안의 여유인가 싶기도 했고 모든 것이 완벽하고 즐거운 하루하루였다.

저녁이 되면 모든 가게가 문을 닫았고 거리가 어두워졌다. 일요일에는 대부분의 가게가 영업을 하지 않는다. 타투샵도 마찬가지였다. 덕분에 여유 있게 도안을 그리거나 도시 곳곳을 여행할 수 있었다. 뮌헨은 문화의 도시였고 여러 역사적 명소가 있었다. 사람들은 이런 도시를 상징하는 소재로 타투를 받기도 했다. 높은 건물도 많지 않고 공기와 물이 깨끗했기 때문에 일상생활을 보내기에도 아주 좋은 곳이었다.

성공적인 첫 해외 일정을 마친 후 한껏 고무되었다. 적극적으로 SNS를 활용하여 다른 나라들을 알아보기 시작했다. 다음에는 가까운 아시아 지역을 방문해 보고 싶었다. 나의 출생지는 홍콩이었으므로 살던 곳을 방문해볼 겸 다음 일정으로 선택했다. 홍콩은 무역 도시였고 역시나 영어가 통용된다. 물가가 높은 데다 타투샵도 많았기 때문에 일하기에 좀 더 수월해 보였다. 메일을 통해 여러 샵과 연락한 뒤 일정을 잡았다. 독일에서 귀국 후 한 달 뒤였다.

홍콩은 가까웠고 경비 면에서 부담이 없었다. 다만 내가 방문했을 때는 큰 태풍이 왔고 그 때문에 예약을 잡기가 어려웠다. 날씨가 매우 습해서 숙소를 나서자마자 땀이 비 오듯 쏟아질 정도였다. 숙소나 타투샵 등은 내부 면적이 좁은 곳이 많아서 더 불편했다. 날씨나 도시 특성을 미리 파악하는 게 일과 여행을 하는 데 중요하다는 걸 느끼게 되었다.

해외 출장은 처음에는 어렵게 느껴질 수 있지만, 한 번 경험하고 나면 얻는 것이 많기에 꼭 추천하고 싶다. 가정이 있거나 의사소통이 안 되어서 선뜻 결정하기 어려울 수 있다. 하지만 타투라는 공감대로 그런 벽들은 쉽게 허물어진다. 타투는 익숙한 환경에서는 새로운 작업을 하기 어렵다. 영감과 자극을 받기 위해서 도전이 필요하다. 정신적인 '안전지대(comfort zone)'에서 벗어나야 한다. 해외는 우리나라보다 타투에 대해 관대한 곳이 많고 관심도도 높다. 지금 한국의 타투이스트는 매우 수준이 높다고 알려져 있으므로 대우 또한 좋은 편이다. 나는 맨땅에 헤딩하는 식으로 여기저기 다녔으나 요즘에는 해외 타투샵에서 먼저 초청을 하는 경우도 많다. SNS를 활용한다면 해외에서 일하는 것은 아주 쉬운 일이다.

타투이스트 되는 법

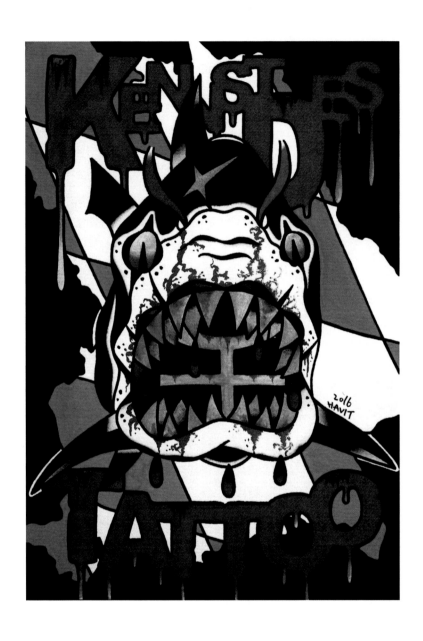

KENNST DES TATTOO, 2016.
수채화, 포스터컬러, 297×420.

22.
무엇을 준비해야 하나

첫 해외 일정은 설레는 마음에 두려움 없이 다녀올 수 있었다. 일에 있어서도 큰 기대는 안 했기 때문에 비교적 성취감이 컸다. 하지만 해외를 다녀온 후, 실망하거나 성과가 없어서 출국을 그만두는 타투이스트들도 많다. 나 역시 여러 곳을 되는 대로 다니다 보니 만족감이 떨어지는 여정도 겪을 때가 있었다. 준비를 착실히 하고 사전에 여러 정보를 공부한다면 성공적인 해외 일정을 보내는 데 도움이 된다.

게스트 아티스트로 가는 경우 내가 가고 싶은 곳보다는 초대를 받아서 가는 게 성공 확률이 높다. 아무래도 현지 친구들의 도움을 받아야 일적으로나 생활하기에 유리하다. 독일에서는 운 좋게 좋은 친구들을 많이 만났다. 영어를 못 하는 손님이 있으면 대신 통역해 주거나 지인들에게 나를 소개하며 타투를 받으라고 추천도 많이 해 주었다. 물론 타투샵이 바쁘거나 나에게 우호적이지 않으면 이런 도움을 받기 어려울 수도 있다.

타투이스트 되는 법

실제로 L.A에서는 다들 바쁘고 개인주의 성향이 강해서 나에게 별로 신경 써 주지 않았다. 처음에만 안내해 주고 그다음에는 알아서 하라는 식이었다. 식사도 각자 따로 하고 여가 생활을 함께하지도 않았다. 그래도 그때는 당시 미국 여행 중이던 아는 동생이 있어서 다행히 함께 시간을 보낼 수 있었다.

샵에 온 다른 게스트 중에 유명한 타투이스트가 있었다. 그 타투이스트는 샵에서 초대한 사람이었다. 초대를 한 타투이스트는 상대적으로 좀 더 관심을 가지고 여러 지원을 해 주는 느낌이었다. 후에 나도 호스트가 되어서 느낀 것이지만, 사바도 같이 내가 초대한 경우에는 어떻게든 예약을 잡아 주려고 노력하게 되고 한국에 있는 동안 불편하지 않고 즐겁게 보낼 수 있도록 애쓰게 된다. 반면 러시아에서 내 샵에 방문한 타투이스트들이 있었는데, 손님이 별로 없을 거라 해도 본인들이 원해서 온 적이 있다. 이런 경우에는 비교적 신경을 덜 쓰게 되었다. 일부러 차별하는 것은 아니었지만, 아무래도 마음가짐이 달랐다. 내 집에 내가 초대한 손님은 가급적 극진한 대우를 하려고 노력하고, 딱히 원하지 않는데 놀러 온 손님은 그러려니 하게 되는 개념과 비슷하다. 누구에게나 친절하고 잘 대해 주면 좋겠지만 아무에게나 열정과 관심을 쏟는 건 쉽지 않은 일이다. 특히 내가 인지도가 낮거나 돈을 많이 벌어다 줄 타투이스트가 아니라면 자본주의 사회의 쓴맛을 보게 될 수도 있다.

게스트 조건이 아니라 '레지던스(residence)'로 가는 경우도 있다. 쉽게 말하자면 해외 타투샵에 취업하는 것이다. 미국, 캐나다 등 북

미 지역이나 호주, 일본에 타투이스트로 취업하는 타투이스트들도 있다. 이런 경우는 '워크인스(walk-ins)' 손님이 많은 지역의 타투샵이다. 월급제인 곳도 있지만, 대부분 해외에서는 정해놓은 비율로 타투이스트와 샵이 작업비를 나누어 가진다. 오너는 여러 작업을 소화할 수 있고 기술적으로 뛰어나거나 인기가 많은 타투이스트를 선호하며 대우도 잘해 주는 편이다. 타투이스트가 일을 많이 하면 할수록 불로소득이 높아지는 구조이기 때문이다. 잠깐 체류하는 것이 아니라 오랜 기간 많은 작업 경험을 쌓고 싶다면 취업하러 가는 것도 좋다. 이런 경우에는 '워킹 홀리데이'라든지 해외에서 일할 수 있는 비자를 발급받아서 가는 것이 좋다.

해외에서 일일이 도안을 주문 제작하다 보면 시간에 쫓기게 된다. 그럴 때는 타투 플래시(tattoo flash)를 만들거나 도안을 많이 그려서 도안집을 준비해 가는 것이 좋다. 손님이 타투이스트의 스타일을 확인하기도 좋고 도안집에서 디자인을 골라 작업하면 타투의 크기나 위치 정도만 정하면 되기 때문에 수월하다. 플래시는 선물용으로도 좋다. 도안이 많이 준비되어 있으면 그만큼 작업의 기회도 많아지게 된다. 독일에서는 도안집에서 골라서 작업하는 비중이 컸고 준비해 간 도안의 70%를 타투 한 적도 있다.

타투샵이라면 대개 일회용품은 모두 갖추어져 있다. 처음 해외에 갈 때는 괜히 남의 것을 쓰기 미안하거나 나와 맞지 않는 용품을 쓰기 싫어서 전부 챙겨 다녔다. 하지만 여행은 짐이 많아질수록

타투이스트 되는 법

피곤해지는 법이다. 타투를 할 때 기본적으로 쓰는 일회용품들은 타투샵에 있는 걸 쓰면 된다. 샵에 주는 비용에 포함된 것이기 때문에 부담 가질 필요가 없다. 예컨대 랩(plastic wrap)이나 패드, 바셀린이나 타투 크림, 일회용 커버 용품 같은 것들이다. 바늘이나 장갑 등 나에게 맞춰야 하는 용품들은 따로 챙기는 게 좋다. 유명하고 경력이 많은 사람들은 머신만 챙겨 다니거나 그마저도 빌려 쓰는 사람들도 있다. 나에게 잘 맞고 가지고 있어야만 작업하기 편한 용품과 장비만 챙기면 된다. 세부적으로 내역을 파악하고 싶다면 사전에 샵에 문의하면 된다.

또한, 기본적인 영어 표현을 평소에 공부하는 게 좋다. 나는 영어를 전공하기도 했고 외국 영화를 볼 때 대사를 들으면서 보는 버릇이 있다. 또 해외에서 지내다 보면 언어 능력이 자연히 향상되기도 하므로 크게 스트레스를 받지는 않는다. 하지만 영어를 전혀 모른다면 당연히 불편한 점이 많을 것이다. 타투이스트들, 오너와 소통해야 하고 손님들과 상담을 정확히 하는 데도 어려움을 느낄 수 있다. 대부분 짧은 영어로도 해결은 되므로 크게 걱정할 필요는 없지만, 아무래도 언어인 만큼 잘 구사할수록 좋은 것은 사실이다.

가장 중요한 것은 출입국 관리소(immigration)를 통과하는 일이다. 세계 어느 나라든 공용어로 영어를 사용한다. 질문을 아예 안 하는 나라도 있기는 하지만, 대부분 기본적인 것들은 물어본다. 어디서 왔는지, 무슨 목적으로 왔는지, 얼마나 머무를 것인지, 숙소와 귀국 편은 예약이 되어 있는지 등이다. 말귀를 알아듣지도 못하고 대

답도 못 한다면 입국이 안 될 수도 있다. 만약 비자가 없는데 소지품 검사를 해서 타투 장비가 나오거나 일할 목적으로 온 것이 발각되면 바로 추방당할 수도 있다. 엄격한 나라들은 한 번 추방당하면 블랙리스트에 올라서 해당 국가를 다시 방문하는 것이 어려워질 수도 있다. 여행에 필요한 기본적인 영어 표현들은 꼭 준비해 두자. 방문 국가가 영어권이 아닐 경우에는 그 나라 언어로 기본 표현법 정도는 익혀두는 게 예의이기도 하다. 한국이나 외국 어디든 "안녕하세요.", "감사합니다.", "미안합니다.", "실례합니다." 정도는 말할 줄 아는 게 글로벌 에티켓이다.

위탁 수하물로 맡기는 타투 용품 중에는 유일하게 잉크가 문제되는 경우가 있다. 유화 물감 등 오일 베이스(oil base)인 액체는 수하물 검사에서 걸리면 가져갈 수 없다. 잉크병의 겉면에 워터 베이스(water base)라고 표기해놓는 게 편리하다. 수하물 검사에서 걸릴 만한 물품들은 가방을 열었을 때 쉽게 꺼낼 수 있는 위치에 두어야 신속하게 처리가 가능하다.

추가로 방문 국가의 대한민국 총영사관이나 대사관 등 도움을 받을 곳에 대한 정보도 알아 가면 좋다. 해외에서는 언제, 어디서 어떤 문제가 생길지 모른다. 내 경우에는 독일에 세 번째 체류할 때 여권을 분실한 적이 있었다. 다행히 귀국 전에 알게 되었는데 늦게 알았다면 비행기를 놓칠 수도 있는 노릇이었다. 부랴부랴 뮌헨에서 프랑크푸르트에 있는 총영사관까지 이동했다. 기차로 3시간이나 걸리는 거리였다. 여권을 재발급받을 시간적 여유는 없어서 여행자 증명서를 받은 경험이 있다. 해외에 가면 여권과 휴대폰은 목숨처

타투이스트 되는 법

럼 생각해야 한다. 여권을 복사해서 소지하면 매번 돌아다닐 때마다 가지고 다니지 않아도 되고 분실했을 경우에도 유용하다.

돈을 잃어버리거나 사고가 나서 다치는 등 어떤 일이 발생할지는 아무도 모르기 때문에 도움을 받을 수 있는 곳의 전화번호를 알아두면 좋다. 숙소의 연락처를 알아두고 한국의 가족이나 지인에게도 알려두면 좋다. 대부분 '설마 무슨 일이야 생기겠어?' 하고 무방비 상태로 다니지만, 한 번 불에 데고 나면 그때부터 챙기게 된다. 여유가 있다면 여행자 보험을 드는 것도 나쁘지 않다.

옷이나 기타 생활에 필요한 개인 소지품은 많이 챙기지 않는 게 좋다. 짐이 되기도 하지만 대부분 현지에서 구입하게 되는 경우가 많다. 타투 장비만으로도 짐의 무게가 꽤 나가기 때문에 공항에서 초과 수하물을 경계해야 한다. 돈도 적당히 가져가는 게 좋다. 돈은 너무 많아도 문제고, 없어도 문제다. 작업 예약이 있는 경우 현금이 생기므로 수입을 예상할 수도 있다. 돈이 많으면 잃어버리거나 검색대에서 걸릴 수도 있다. 교통을 이용하거나 급하게 쓸 일이 있을 때를 대비해 어느 정도만 환전하면 된다. 돈이 너무 없어도 입국 시에 걸리는 경우도 있다. 비자나 마스터 등의 신용카드나 체크카드를 준비하면 더 편리하다.

방문 지역의 법과 문화를 공부하자. 때에 따라서 옷의 색깔이 문제가 되는 지역이나 상황도 있다. 또 반바지를 입으면 클럽이나 식당, 사원 등에 출입이 안 될 때도 있다. 인도에서는 고개를 좌우로

젓는 행동이 긍정을 의미하며, 싱가포르는 담배나 주류 면세가 안 된다. 싱가포르, 대만, 태국은 전자담배 소지가 불법이기도 하다. 대만에서는 대중교통 이용 시 물이나 음식물을 섭취하면 큰 벌금을 물게 된다. 일본에서는 택시나 식당의 문이 자동문인 경우가 많다. 미국에서는 타투샵뿐만 아니라 어디에서나 팁 문화가 자리 잡고 있다. 중국은 입국 시 별도로 비자를 신청해야 한다. 호주에서는 인종 차별 문제가 발생하기도 한다. 이처럼 나라마다 특색이 다르므로 여행지나 맛집뿐만 아니라 다양한 정보를 알아두면 도움이 된다. 문제가 발생하지 않더라도 자칫 예의에 어긋나는 행동을 사전에 방지할 수 있다. 사전에 꼭 검색해 보자.

타투 작업을 할 때는 위생에 더 신경을 써야 한다. 선진국의 경우 타투 위생을 아주 중요시한다. 손님을 받고 상담하고 작업 후 마무리하는 과정은 어디나 비슷하다. 하지만 내가 아는 위생 개념에서 부족하거나 빠진 부분이 있을 수 있다. 타투이스트로서 준비가 안 되어 있거나 기본 상식이 부족하면 면이 안 서는 상황이 발생할 수도 있다. 겉으로 대놓고 지적하는 경우도 있고 속으로 비웃을 수도 있다. 뉘른베르크에 있을 때는 보건소에서 직원이 나와 일회용품이나 알코올 등 소독 용품이 구비되어 있는지 등을 확인한 적도 있다. 그곳에서는 피부 소독용과 가구 소독용 제품을 구분해서 비치하고 사용해야 할 만큼 엄격했는데 다행히 다른 타투이스트가 빌려줘서 무사히 넘어갔다.

타투이스트 되는 법

한국인이나 외국인 누구 할 것 없이 베드 위에서는 평등하다. 누구나 고통을 느끼고 위생적인 환경에서 멋진 타투를 받고 싶어 한다. 타투이스트로서 존중받고 싶다면 주변의 모두를 먼저 존중하고 배려하는 마음가짐 또한 가지고 있어야 한다. 많은 한국의 타투이스트가 기회가 열려 있는 해외 시장에서 존중받으면서 즐겁게 타투 라이프를 보내길 바라는 마음이다.

* 가능하다면 초대를 받아서 가자.
* 취업을 하려면 비자가 필요하다.
* 꼭 필요한 타투 용품이나 개인 소지품만 챙기자.
* 작업 도안을 많이 준비하자.
* 여권이나 휴대폰 분실을 조심하자.
* 해당 국가의 언어나 규범, 예절을 공부하자.
* 타투 위생에 신경 쓰자.
* 사람에 대한 존중과 배려의 마음을 갖자.

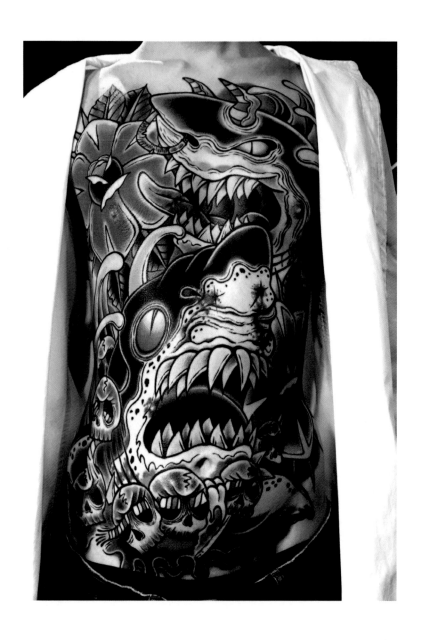

2019 상하이 타투 엑스포 1위, 마리나 타투 페스티벌 1위 수상작.

23.
어느 나라로 갈 것인가

한 번뿐인 인생이다. 나는 같은 곳에서 반복되는 일상보다는 세계 곳곳을 여행해 보고 싶다는 생각이 있었다. 타투이스트는 일하며 여행도 할 수 있는 아주 멋진 직업이다. 남들은 어렵게 시간을 내어 개인 경비를 들여서 여행을 가야 한다. 반면에 타투이스트는 시간 활용이 탄력적이며 자유롭다. 해외에서는 아티스트 분야의 직업에 우호적이며 타투로 인한 불편한 시선을 감수할 상황도 적다. 일하는 만큼 수입이 생기며 당일에 현금이 들어온다. 내가 좋아하는 일을 세계 어느 곳에서나 할 수 있다.

내가 가장 가 보고 싶은 곳은 '하와이'였다. 올드스쿨 타투의 레전드인 '세일러 제리'가 말년에 정착하여 샵을 운영했고 호놀룰루에 그의 묘지가 있다. 그때의 나에게는 운명적인 여정의 선택이라는 생각도 들었다. 한국의 겨울은 춥고 활동량이 낮은 데 반해서 하와이는 일 년 내내 여름이다. 비수기에 방문하기 최적인 곳이다. 일생 동안 한 번도 하와이에 가 보지 못하는 사람도 많은데 나는 두 번

을 다녀올 수 있었다.

홍콩의 경우 타투샵이 3층에 위치해 있었고 인지도가 낮아서 손님을 받기 썩 좋지 않았다. 다음 일정을 준비할 때는 구글 지도를 사용해 샵의 외관과 주변 거리도 미리 검색해 보게 되었다. 내가 선택한 곳은 와이키키에서 가까우면서도 역사가 오래된 타투샵이었다. 1층이었고 5명의 타투이스트가 일하는 곳이었다. 섬나라의 느긋한 성향 때문인지 빠르게 답장을 주고받지는 못했지만, 흔쾌히 나를 초대해 주었다.

처음에는 예약이 없었지만, 한국 교민들이 방문해 주기 시작했다. 하와이는 미국령이지만 관광 휴양지라 다양한 나라의 사람들이 있었고 한국이나 일본, 중국 교포들이 많았다. 한국에서 온 타투이스트가 흔하지는 않았는지 손님이 여럿 생겼다. 나의 도안집에는 '단원 김홍도'나 '혜원 신윤복' 등 한국의 민화와 풍속화를 소재로 한 올드스쿨 타투 디자인들이 몇 개 있었다. 그들은 한국적인 올드스쿨 타투 디자인을 아주 마음에 들어 했다. 독일에서 많은 사람이 도시의 상징물이나 문화적 유산을 타투 소재로 받는 것을 자주 보았는데, 그런 작업들이 아주 의미 있어 보였다. 하와이에 놀러 온 사람들은 야자수나 무궁화, 무지개 등 상징적인 소재를 많이 받는다. 나도 다이버로서 수중 생물 타투를 받았던 기억이 떠올랐다. 서울이라는 대도시에 살다 보니 평소에는 느끼지 못했는데, 한국 교민들은 한국 전통의 소재를 원하는 사람이 많았다. 타국에서 살기 때문에 한국에 대한 그리움이나 자부심 같은 것들을 의미로 담고 싶어 했다.

타투이스트 되는 법

이를 계기로 한국적인 소재를 올드스쿨 타투 장르로 하여 도안을 그리는 것에 더 큰 관심이 생겼다. 한국은 타투의 역사도 짧고 한국적인 스타일의 타투가 없다. 한국의 타투이스트로서 한국적인 소재의 디자인을 하고, 다른 나라에서 선보이는 것도 의미 있고 가치 있는 일이라는 생각이 들었다. 돈을 벌기 위해서는 그곳의 손님들에게 어필할 수 있는 디자인을 하는 게 좋지만, 오히려 하와이에서 내가 그리고 싶은 것을 더 많이 그리게 되었다.

첫 하와이의 여정은 한 달이었는데 시간이 지날수록 점점 일이 줄어들게 되었다. 작업은 안 하고 그림만 그리는 내가 답답했는지 한 친구가 본인의 인스타그램 계정에 나를 포스팅해 주었다. 당시는 인스타그램 사용이 그렇게 많지는 않았던 때였는데, 그 친구의 팔로워는 약 10만 명이었다. 실제로 그 게시물을 보고 손님이 더 생기게 되었다. 그전에는 페이스북 위주로 사용해 왔는데 소셜 네트워크의 힘을 다시 한번 경험한 계기가 되었다.

타투샵의 멤버들은 대부분 통가, 사모아 등 폴리네시아 계열의 사람이었고, 하와이 본토 출신이 대부분이었다. 그래서인지 영어를 안 쓰는 경우도 있었고 영어를 쓴다 해도 사투리가 섞여서 알아듣기가 힘들었다. 체류가 길어지다 보니 머릿속으로 번역해서 영어로 대화하는 것에 점점 피곤을 느꼈다. 독일에서는 90% 이상 대화가 됐는데 여기서는 반 정도밖에 알아듣지 못했다. 그러니 대화하는 데 자신감이 떨어지기도 했다. 자연히 대화를 멀리하고 혼자 그림 그리는 데만 집중하게 되었다.

그런 나에게 친구들은 이런 말들을 해 주었다. "너는 한국인이고

한국말을 잘하잖아. 우리는 한국말을 할 줄 몰라. 네가 영어를 우리보다 못하는 건 당연한 거야. 의기소침해 있을 필요 없어.", "넌 용감한 사람이야. 나는 태어나서 하와이를 한 번도 벗어나 본 적이 없어. 일을 찾아서 멀리 날아온 자체가 대단해." 하와이안 친구들은 낙천적이고 다정했다. 나는 용기와 자신감이 필요했다. 타투 실력이나 인지도도 중요하지만, 더 중요한 건 늘 인간관계였다. 타투는 사람이 사람에게 하는 것이니까. 일하는 것만을 1순위로 생각하니까 놓치고 지나가는 것들이 많았다. 지상의 낙원이라고 불리는 하와이에서 일만을 생각하면서 스트레스를 받고 있었다. '진짜 낙원은 마음속에 있는 것'이라는 사실을 깨달은 순간이었다.

이후로는 사람들에게 내가 먼저 마음을 열고 다가가려고 노력했고, 말이 통하든 말든 즐겁게 보내려고 했다. 마음을 조금 내려놓고 나니 그때야 진짜 하와이가 눈에 보이기 시작했다. 하와이는 대중교통이 버스뿐인데 배차 간격이 아주 길고 노선이 적은 편이다. 즉, 자동차가 없으면 이동이 불편하다. 손님이나 친구들은 그런 나를 위해 이곳저곳을 데려가 주었고 많은 것을 보고 느끼고 돌아올 수 있었다. 가끔 슬럼프에 빠져서 혼자만의 동굴 속에 들어가고 싶을 때면 이때를 떠올리는 것이 마음을 다잡고 극복하는 데 도움이 되기도 한다.

나의 타투 스타일에 맞는 나라를 선택하는 게 좋다. 지역마다 선호하는 타투 스타일이 있다. 같은 미국의 도시라도 어떤 지역은 컬러 타투를 좋아하고 어떤 곳은 블랙이 인기가 많다. 인기가 꾸준한

'블랙 앤 그레이' 스타일 등은 영향을 받지 않을 수도 있지만 트렌드를 따라가는 스타일이라면 번화한 곳으로 가는 게 좋다. 아시아에서는 당연히 동양적인 장르가 대세이기는 하지만 전통적인 스타일은 서양에서도 인기가 높다.

올드스쿨이나 뉴스쿨 타투는 아시아보다는 서양권이 확실히 선호도가 높다고 생각한다. 초반에 방문했던 나라들은 이런 타투 장르를 좋아하는 사람들이 있었기 때문에 성공적인 일정을 보낼 수 있었다. 또 내가 동양인이기 때문에 그 자체로 호기심이나 신기함을 느끼는 사람들도 많았다. 만약 처음부터 일이 많이 없었다면 이후에는 적극적으로 출국하지 않았을 수도 있다.

일 년에 최소 서너 번은 출국했는데 아무래도 좀 가까운 곳을 다니고 싶었다. 타투이스트로서 오래 활동하려면 많은 손님을 만나야 한다. 한국에만 있는 것은 그 저변을 넓히는 데 한계가 있고 먼 곳은 시간과 비용의 투자가 필요하다. 그래서 아시아의 나라를 한 번씩 다 방문해 보는 것을 목표로 했다. 아시아에서 독일과 같은 샵을 찾는다면 분기별로 순환해서 다니기 좋을 것 같았다.

일단 홍콩에서의 아쉬운 점을 만회하기 위해 홍콩을 다시 방문하기로 했다. 나의 장점 중 하나는 실패를 겪더라도 안 좋은 기억으로 남기지 않으려 노력하는 것이다. 최근의 기억이 좋으면 예전의 기억은 묻히기 마련이니까. 게스트로 방문하는 것은 손님이 생각보다 많지 않을 경우 타투이스트의 자존감이 떨어지기도 한다. 일이 없고 돈을 못 버는 것까지는 어쩔 수 없는데 그로 인해 해외까지 가서 우울감을 느끼기는 싫었다. 그래서 두 번째 홍콩행은 타투 컨벤

선의 참가로 목적을 정했다. 홍콩은 서울처럼 다양한 타투 스타일이 골고루 인기가 있는 곳이므로 분명히 내 스타일을 좋아하는 사람들도 있을 거라고 생각했다.

일단 컨벤션은 많은 타투이스트가 참가하므로 일이 없어도 볼거리가 많을 거라는 판단이었다. 기본적으로 한날한시에 타투에 관심 있는 사람들이 한 장소로 모이게 되므로 작업량에는 큰 도움이 된다. 홍콩은 물가도 높았으므로 작업비도 높았다. 타투 컨벤션을 선택한 것은 결과적으로 성공이었다. 홍콩 타투 컨벤션에서는 매일 손님이 있었기 때문에 일도 꾸준히 하고 작업비도 벌 수 있었으며 다양한 구경을 하며 일정을 보낼 수 있었다. 성취도가 높으니 여행을 할 때도 한결 가벼운 마음이었다.

＊좋아하는 나라, 가고 싶었던 나라를 갈 수 있다.
＊내가 하는 타투 장르의 선호도가 높은 곳에 가자.

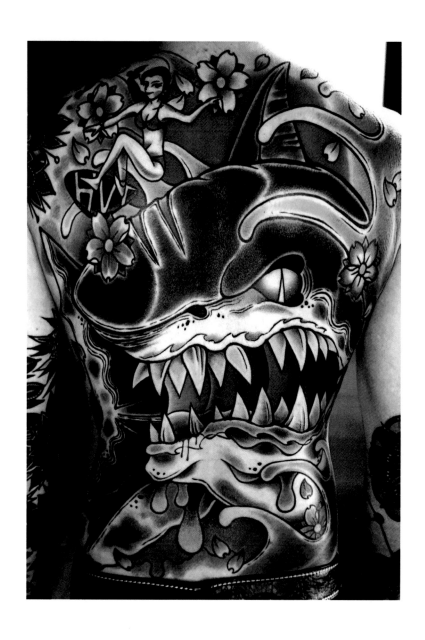

2020 치앙마이 디투 페스티벌 뉴스쿨 3위 수상작.
동 컨벤션 프리핸드 2위, 스몰 컬러 2위 입상.

24.
타투 컨벤션에 참가하는 방법

타투 컨벤션은 해외 여러 국가에서 도시마다 1년에 한 번씩 열린다. 예전에는 한 국가에 하나의 컨벤션만 개최되었으나 요즘에는 같은 나라 안에서도 도시별로 컨벤션이 있다. 특히 북미의 경우에는 주 하나가 웬만한 나라보다 크고 주별로 다양한 컨벤션이 활성화되어 있다. 중국, 태국, 베트남, 대만 등 아시아 지역에서도 한 나라에 도시별로 최소 3개 이상의 컨벤션이 주최된다. 인지도 있는 대규모의 컨벤션은 보통 금요일부터 일요일까지 3일간 진행되고 지역의 작은 컨벤션은 주말 동안 열린다.

타투 컨벤션은 그야말로 타투 산업의 꽃이라고 말할 수 있는 행사이다. 타투이스트들의 작업을 구경하거나 현장에서 마음에 드는 타투이스트에게 타투를 받을 수도 있다. 각양각색의 타투이스트들이 세계 여러 나라에서 모인다. 타투 장르별로 심사를 해서 트로피를 수여하는 콘테스트도 아주 볼 만하다. 다양한 장르와 크기별 타투를 모두 감상할 수 있다. 타투 용품이나 굿즈를 파는 부스,

타투이스트 되는 법

타투 의류 등 다양한 부스가 입점하고 음식과 음료를 팔기도 한다. 타투 컨벤션은 타투 업계에서 일하고 타투를 좋아하는 사람들이 모이는 대형 박람회이자 축제라고 보면 된다.

타투이스트들은 도안이나 타투 작품 사진, 스티커나 명함, 굿즈 등으로 자신을 홍보하며 현장에서 작업을 한다. 실력이 뛰어나거나 개성이 있으면 그 지역의 타투샵에 초대받는 기회로도 연결된다. 그렇게 되면 컨벤션 기간이 끝난 후에도 작업할 수 있다. 열려 있는 공간에서 일할 수 있고 국적이 다양한 타투이스트 친구들을 사귈 수도 있다. 현장에서 작업한 타투나 준비한 타투 모델이 있다면 콘테스트에 출품해서 자신의 작품을 더 많은 사람에게 선보일 수 있다. 또한, 입상하게 된다면 타투이스트로서 영예를 얻고 인정받을 수 있는 계기가 되기도 한다. 요즘에는 타투 컨벤션이 많아지고 열정과 의지만 있다면 참가하는 것 자체는 어렵지 않다. 많은 한국의 타투이스트들이 해외로 진출하여 우수한 성적을 내고 인정받고 있다.

타투 컨벤션의 일정은 홈페이지나 SNS 등에 공지된다. 'worldtattooevents.com' 같은 사이트에는 나라별 타투 컨벤션 일정이 월별로 소개되어 있어서 내가 가고 싶은 지역에서 언제 컨벤션이 열리는지 검색해 볼 수 있다. 가장 정확하고 쉽게 알아보는 방법은 인스타그램 등에서 도시 이름과 'tattoo convention'을 키워드로 검색해 보면 공식 계정을 쉽게 찾아볼 수 있다. 보통 6개월에서 1년 정도 전에 공지가 올라오며 지역별로 개최 시기는 매년 비슷하다.

행사별로 신청하는 방법이 조금씩 다른데, 홈페이지에서 신청서를 작성하는 경우도 있고 안내된 이메일이나 메신저로 신청하기도 한다. 국적과 이름, 타투 장르, 프로필 사진과 포트폴리오 사진 몇 장을 주최 측에서 요구하는 대로 첨부해서 보내면 된다. 주최 측에서 심사 후 결과를 통보해 주는데, 아주 유명하고 사람들이 많이 몰리는 곳이 아니라면 대부분 참가가 가능하다.

참가 비용은 아시아의 경우 보통 40~60만 원 사이가 대부분이다. 홍콩이나 싱가포르같이 물가가 높은 곳은 80~90만 원 정도 하기도 한다. 아시아 외의 지역도 규모에 따라 40~100만 원 정도이며 평균 50~60만 원 정도면 부담 없는 비용이라고 볼 수 있다. 저명한 곳은 100만 원 이상 하는 경우도 있으며 신청한다 해도 참가하지 못하는 경우도 있다. 부스 규정은 행사마다 다르지만, 일반적으로는 하나의 부스를 2명의 타투이스트가 쓸 수 있다. 반씩 비용을 내거나 추가금을 내면 부담 없이 참가를 신청할 수 있다. '페이팔'을 통해 송금하기도 하고 은행에 가서 안내받은 계좌에 해외 송금 등으로 결제하게 된다.

한국 타투이스트들은 입상의 욕심이 있는 경우 사전에 작업한 타투 모델을 대동하는 경우가 많다. 참여하는 인원이 늘어날수록 항공, 숙박 등 경비가 추가되기 때문에 조건을 서로 잘 조율하는 게 좋다. 내가 생각하는 가장 이상적인 방향은 타투이스트 2명이 서로 모델 작업을 해 주고 함께 아티스트로 참가하는 것이다. 이런 동료가 있다면 정말 합리적인 비용으로 많은 것을 누릴 수 있을 것이다.

컨벤션 날짜의 한두 달 전에 항공과 숙소를 예약하면 된다. 멀리

타투이스트 되는 법

가는 경우 일찍 예약할수록 비용이 저렴한 경우도 있으므로 최대한 경비를 줄이는 방향을 찾아보자. 나는 컨디션을 위해서 직항을 선호하는 편인데 항공비를 아끼려면 경유를 이용할 수도 있다. 혼자 다닐 때는 '게스트 하우스'나 '캡슐 호텔' 등을 이용해서 숙박비를 아끼는 방법도 있고 여럿이거나 물가가 싼 지역은 호텔을 이용하면 편하다.

컨벤션의 부스에서는 의자와 테이블 몇 개, 콘센트 등 아주 기본적인 것들만 제공하는 경우가 많으므로 거의 모든 타투 장비와 용품을 챙겨 가야 한다. 이때는 미리 체크리스트를 만들어서 짐을 쌀 때 누락되는 것들이 없게 하면 좋다. 행사장에 타투 용품점 부스도 있기 때문에 필요한 건 현장에서 구매도 가능하다. 이외에도 홍보에 필요한 물품이나 도안을 많이 준비하면 좋다.

나는 컨벤션에 참가할 때마다 현수막이나 배너를 대신해서 캔버스에 아크릴 페인팅을 하곤 한다. 그 나라의 국기 문양이나 상징적인 소재를 넣어서 1m 이상 크기의 아트워크를 만든다. 컨벤션을 준비하면서 내공이 쌓이기도 하고 새로운 것에 도전해 볼 수도 있다. 눈에 잘 띄는 오리지널 페인팅은 홍보하기도 좋고 해당 디자인으로 스티커나 판매용 타투 플래시를 통일해서 제작하기도 한다. 컨벤션에 따라서는 아트워크를 심사해서 상을 주는 곳도 있으므로 입상까지 한다면 일석이조이다.

경력이나 실력, 언어, 포트폴리오, 인지도, 모델, 경비 등의 것들이

모두 충분히 갖추어져야만 하는 것은 아니다. 일단 가고 싶은 곳을 신청해놓고 준비하면서 스스로 밖에 나가도 부족하지 않은 타투이스트가 되려는 자세가 중요하다. 경험을 해 본 사람과 아닌 사람의 차이는 확실히 크다. 타투이스트라면 타투 컨벤션을 목표로 하는 것은 좋은 동기 부여가 된다.

이 글을 쓰는 현재는 코로나19 바이러스로 인해 많은 행사가 취소되고 어려움을 겪고 있다. 빨리 힘든 상황들이 종식되어 다시 많은 타투인이 세계의 타투 컨벤션 무대에서 소통과 교류를 이어갔으면 하는 마음뿐이다.

* 타투 컨벤션은 그 지역 타투 산업의 꽃이다.
* 홈페이지나 SNS에서 지역별 일정을 확인할 수 있다.
* 미리 프로필과 포트폴리오 사진을 준비해두자.
* 지역별 참가비와 항공, 숙박 등을 알아보자.
* 필요한 모든 장비와 물품의 체크리스트를 만들자.
* 부스를 꾸미고 홍보할 물품과 타투 모델 등을 준비하자.

타투이스트 되는 법

THE THREE WISE SHARKS, 2018.
캔버스에 아크릴, 700×900.

25.
컨벤션에서 입상하는 방법

해외 타투 컨벤션에 참여하는 것은 상당한 비용과 시간이 소요된다. 참가비와 항공, 숙박비 그리고 체류비가 들기 때문이다. 이왕 일정을 잡았다면 정해진 기간 내에 최대한 할 수 있는 모든 것을 하는 게 효과적이다. 여행하며 좋은 추억을 만들고 즐겁게 보내면서 타투이스트로서 홍보와 여러 경험을 쌓아야 한다. 타투 컨벤션에서는 즐길 거리가 아주 많다. 타투 작업, 타투이스트들과 교류 외에도 라이브 공연 등 다양한 프로그램이 있다. 그중에서도 가장 핵심적인 행사는 타투 콘테스트라고 할 수 있다.

콘테스트에서 입상하면 국내외에서 자신을 알리는 데 도움이 된다. 일차적으로 타투이스트들 사이에서 인정을 받을 수 있고 손님들에게도 어필이 된다. 입상 경력은 자신의 이력에 굵은 한 줄을 남기는 것이다. 그 때문에 다른 기회들과 유기적으로 연결되는 데 좋은 영향력을 끼친다. 한국에서는 타투 관련 공인된 자격 제도가 없고 직업적으로 인정받지 못하는 것이 현실이므로 입상 경력은 대외활동 시 참고 자료로 활용될 수 있다. 나아가서 보면 세계 타투 업

계에서 국위 선양을 한 것이나 마찬가지이며, 개인의 자존감을 높이고 자아정체성을 확립하는 계기가 된다. 이는 국내의 지인들이나 가족 등 타투를 잘 모르는 사람들에게 타투의 당위성을 알리는 일이 될 수도 있다.

내가 모델을 준비해서 참여한 첫 번째 컨벤션은 인도 뉴델리였다. 사실 주최 측에서 공지한, 컨벤션 종료 후 '타지마할'을 단체로 관광하는 옵션이 참가를 결정하는 데 크게 작용했다. 비용이나 거리 면에서 서남아시아는 중간 정도 수준이다. 무엇보다 현지 물가가 낮아서 체류하기에도 나쁘지 않을 것 같았다. 컨벤션의 역사도 길지 않아서 참가한 타투이스트가 아주 많지도 않았고 경쟁력이 있다고 생각했다.

시작부터 악재가 겹쳤다. 공항에 도착해서 나오자마자 대기 오염이 매우 심각하다는 것을 피부로 느낄 수가 있었다. 숨쉬기가 답답할 정도였다. 공항에서 숙소로 이동하는 길 위에서 차들은 쉴 새 없이 경적을 울려댔고 시야는 뿌옇게 보였다. 시중 은행에서는 인도 화폐를 환전하기 어려웠는데, 그 당시에 인도 화폐 개혁이 시작되어 현지에서도 현금을 구할 수가 없었다. 돈이 있어도 무언가를 구매하면 거슬러 받을 수 없을 정도의 경제 상황이었다.

컨벤션 장소는 우리나라로 치면 '잠실종합운동장' 같은 곳이었는데 타투이스트들은 100명 남짓이었고 외국인의 비율이 낮은 편이었다. 타투 머신 등의 장비는 현지에서 더 고가이므로 도둑질을 하거나 구걸하는 사람도 많았다. 현지인들은 대부분 피부 톤이 어두웠

으므로 내 그림 스타일과는 어울리지 않았고 문의가 들어오는 것은 전부 레터링이나 커버업뿐이었다. 물가가 낮으니 타투 작업비도 말도 안 되게 낮았다.

열악한 상황이었지만 나의 1순위 목표는 입상이었기 때문에 개의치 않았다. 하지만 문제는 경쟁력이 낮다고 생각한 이런 컨벤션에서조차 수상하지 못한 것에 있었다. 어딜 가나 뛰어난 아티스트들은 있기 마련인데 너무 쉽게 생각한 것이었다. 내가 준비한 작업도 나름대로 열심히 자신 있게 준비한 것인데 무대 위의 다른 작품들을 보니 수긍할 수밖에 없었다.

나는 인도 타투 컨벤션에서 작업도 못 했고 입상의 목표도 이루지 못했다. 겉으로 표현하지는 않았지만, 불만이 이만저만이 아니었고 무기력해졌다. 나는 이내 불평을 하기 시작했다.

"여기는 물가가 낮고 현금도 없어서 손님이 없네. 있다 해도 별로 하고 싶지 않을 것 같아."

"올드스쿨 타투는 인도에서는 인기가 없고 잘 알지도 못하는 것 같은데."

"아직 여기는 문화 수준이 낮고 타투가 대중적이지 않아. 잘못 온 것 같다."

그렇게 마지막 날에는 아예 장비 가방을 열지도 않았고 아무것도 할 생각이 들지 않았다. 빨리 이곳을 벗어나고 싶은 생각뿐이었다. 그러다가 경기장에 붙어 있는 표어를 보게 되었다. "WINNERS TRAIN, LOSERS COMPLAIN." 승자는 훈련하고 패배자는 불평한다. 그렇다. 바로 내 이야기였다. 내가 불평하던 그 순간에도 누군

타투이스트 되는 법

가는 일을 하고 누군가는 즐겁게 보내고 있었다. 환경이야 어찌 되었든 나는 나에게 주어진 시간들에 충실하지 못한 채 그저 불평하면서 보내고 있었다. 나 스스로에게는 아무 문제가 없었다는 듯 말이다.

컨벤션은 그렇게 종료가 되었지만, 외국인 아티스트에 대한 차량 지원이라든지 서비스와 대우는 좋았으므로 남은 일정을 즐기기로 마음먹었다. 타투 컨벤션이 아니었다면 굳이 올 일이 없는 인도였기에 타지마할을 여행하고 귀국하게 되었다. 좋게 생각하면 그것만으로도 가치가 있었다. 타지마할의 광활함은 작아졌던 나의 마음을 달래 주었다. 타투이스트로서 눈에 보이는 성과는 없었던 인도 일정이었지만, 이 일을 계기로 많은 것을 느끼게 되었다. 다음에는 어떤 준비를 하고 어떤 마음가짐으로 컨벤션에 참가해야 하는지 말이다.

이후 참여한 싱가포르 타투 엑스포에서는 모델을 준비하지는 않았지만, 내 작업이 끝나고 나면 콘테스트를 유심히 지켜보았다. 어떤 작품들에 사람들이 열광하고 높은 점수를 주는지, 어떤 타투가 수상하고 1위를 하는지, 또 입상한 타투이스트는 어떤 사람이며 어떻게 작업하고 어느 정도의 위치에 있는 사람인지도 나름 파악해 보았다. 객관적인 지표가 있는 것은 아니었지만, 무언가 느껴지는 기준점은 있었다.

싱가포르에서는 매일 작업이 있었고 행사장도 깔끔하고 선진화된 곳이었다. 경험을 쌓고 여행을 하는 것이 목적이었으므로 무난하게

좋은 시간을 보낼 수 있었다. 다음 일정을 준비하기 위해 부족함이 없는 시간이었다.

타투 컨벤션에서의 입상이 꼭 타투이스트의 실력을 나타내는 확고한 지표가 되는 것은 아니다. 특정 심사위원들의 상대적인 평가가 절대적 기준이라고 꼬집어서 말할 수도 없고, 대중의 판단은 다를 수도 있기 때문이다. 무대에는 대부분 뛰어난 작품들이 올라온다. 보는 이에 따라서는 수상작 외의 작품을 더 높게 평가할 수도 있다. 비슷하게 뛰어난 작품이라면 취향이라는 변수도 존재한다. 누가 봐도 독보적이라고 말할 수 있는 작품이 있다면 몰표로 1위가 되고 대중들도 반박의 여지가 없을 것이다. 하지만 타투 심사에는 여러 가지 요인이 작용한다.

여러 가지 요인이 있다는 것은 바꿔서 말하면 비슷한 수준의 타투 중에서는 그 요소들을 잘 파악하면 입상이 아주 불가능한 것은 아니란 말이 된다. 이번 장에서는 입상을 결정하는 여러 요소에 관해 이야기해 보려 한다. 받아들이기 나름이겠지만 결과적으로 수십 명의 타투 모델과 타투이스트 중에서 입상한다는 것은 정말 대단하고도 어려운 일이다. 보통 부문별로 1위부터 3위까지 상을 주는데, 못 받는 사람이 훨씬 더 많은 것은 부정할 수 없는 사실이기 때문이다.

입상을 위해서는 기본적으로 훌륭한 타투 작업을 해야 한다. 해당 장르의 특색을 잘 살린다든지 독창적인 아이디어나 뛰어난 기술

타투이스트 되는 법

을 보여 주어야 한다. 훌륭한 타투의 요소는 선명한 발색일 수도 있고 압도적인 크기가 될 수도 있다. 구도가 좋거나 모델의 몸에 어울리는 타투일 수도 있다. 정확한 기준을 대기는 어렵지만 보는 사람으로 하여금 감탄이 나올 만큼이어야 한다는 추상적인 표현을 쓰겠다. 무대에서 쇼잉(showing)을 하는 시간은 생각보다 길지 않다. 심사위원과 관객은 그 짧은 시간 동안 훌륭한 타투의 요소 하나하나를 파악할 수 없다. 그 때문에 여러 요소 중에서도 강한 첫인상을 남기는 타투가 콘테스트에서는 크게 작용한다. 뛰어난 작품들 중에서 1위를 결정짓는 것은 이런 부분이라고 생각한다.

타투이스트가 가지고 있는 인지도도 많이 작용한다. 유명한 타투이스트는 이미 타투이스트와 대중의 신뢰도를 가지고 있다. 실력이 뛰어나기 때문에 인지도가 있는 것이고 인지도가 있다는 것은 곧 뛰어난 작품을 많이 작업했다는 것이다. 주최 측이나 심사위원, 관객의 입장에서도 그런 인지도가 있는 타투이스트의 작품은 절대 쉽게 외면할 수 없으며, 수상에서 제외된다면 의문을 품을 것이다. 유명해지고 볼 일이다. 인지도도 곧 실력이다.

인지도와 비슷한 요소로 심사위원과의 친분도 작용한다. 심사위원은 유명 타투이스트이거나 타투 업계 관계자이다. 심사위원도 사람이다. 비슷하게 뛰어난 작품이 있다면 조금이라도 친분이 있는 타투이스트의 작품을 선택할 수밖에 없다. 이런 사실에 거부 반응을 보이는 사람들도 있겠지만, 부정적으로 바라볼 필요는 없다. 그들이 말도 안 되는 작품을 선택하는 것은 아니기 때문이다. 친분과 인맥은 어려운 선택의 상황에서 결정을 내리는 데 크게 작용한다.

친분이 있다면 이미 그 사람의 타투 작품만 봐도 다 안다. 예를 들어 생각해 보자. 내가 어떤 물건을 구매하려고 하는데 품질이나 가격이 동등하다. 둘 중 친한 사람이 판매하는 물건이 있다면 그것을 선택하지 않겠는가. 어느 분야나 실력 위에는 인맥이 존재한다.

콘테스트 참가 순서도 약간은 영향이 있다. 1번이나 너무 앞번호일 경우 모델 심사가 이어지면서 빨리 잊힐 수 있다. 또 너무 뒤의 번호인 경우에도 앞에 뛰어나고 마음에 드는 작품이 있었다면 그리 눈이 가지 않을 수도 있다. 경험상으로는 중간 순서 정도가 무대 위에서 보이는 모습이나 사진 촬영을 할 때도 유리하다. 대중이나 심사위원들에게 한 번이라도 더 눈에 띌 수 있는 위치가 좋다. 콘테스트에 접수하기 전에 접수 현황이나 순서를 고려하는 것도 전략적으로 나쁘지 않다.

타투 모델을 잘 만나야 한다. 현장에서 작업한 손님에게 콘테스트의 부문과 맞는 타투 작업을 했다면 제안해 볼 수 있다. 손님이 콘테스트 참가 의향이 있고 시간이 허락한다면 타투 모델이 생기는 것이다. 미리 한국에서 작업한 모델 손님이라면 해외 일정을 위해 시간적인 여유가 있는 사람이어야 한다. 타투이스트의 디자인과 작업에 대한 신뢰를 가지고 있어야 하며, 인간적으로도 잘 맞는다면 더할 나위 없다. 컨벤션 일정 외의 시간도 함께 보내야 하기 때문이다. 체형이나 이미지가 타투 스타일과 잘 어울리는 사람이라면 타투가 더 매력적으로 보일 수 있다. 출품을 위해 더 심혈을 기울여 작업하게 되므로 모델은 그 타투이스트의 대표작을 몸에 지닐 수 있다. 즉, 타투이스트를 상징하는 '페르소나(persona)'가 되는 것이다.

내가 처음 입상을 한 곳은 독일이었다. 독일은 짧게는 2주부터 길게는 두 달까지 매년 방문해 왔다. 그전에도 베를린에 갈 기회가 있었지만, 여러 차례 무산되었고 컨벤션에는 큰 관심이 없었다. 여섯 번째로 방문하게 되었을 때는 어차피 길게 체류할 예정이라 주말에는 컨벤션에 참여하고 평일에는 타투샵에서 일하면서 친구들과 시간을 보내는 일정으로 계획했다.

방문하던 타투샵이 있는 뮌헨의 컨벤션 일정을 전후로 하여 어떤 도시에서 컨벤션이 있는지 알아보았다. 독일에는 큰 도시마다 행사가 있어서 선택의 폭이 넓었다. 뮌헨 행사의 일주일 전에는 '뉘른베르크'에서, 이주일 전에는 '프랑크푸르트'에서 컨벤션 일정이 있었다. 뉘른베르크는 뮌헨과 같은 바이에른주에 속하는 도시였기 때문에 가까웠고, 프랑크푸르트는 역사가 오래되고 규모가 큰 컨벤션에 속했다.

독일은 거리가 멀고 오래 체류할 예정이라 한국에서 모델을 준비해 가기는 어려웠다. 그동안 나에게 타투를 받아 왔던 독일 친구들과 손님들에게 컨벤션을 방문해 줄 것을 부탁했다. 뮌헨에서 프랑크푸르트까지는 기차로 3시간 거리였는데 흔쾌히 참여해 줘서 고마웠다. 프랑크푸르트는 1993년부터 이어져 온 역사 있는 컨벤션이었다. 타투이스트는 600명이 넘었다. 참가 모델들이 많기도 했지만, 컬러와 블랙 두 가지로 부문이 나누어져 있었고 모든 장르가 함께 경합해야 했다. 전 세계적으로 리얼리스틱 타투가 대세임을 보여 주듯, 모든 상을 휩쓸어 갔다.

두 번째 주말에 참가한 뉘른베르크의 규칙은 조금 달랐다. 모든

콘테스트 부문에 출품하는 타투는 오직 현장에서 시작해서 완성한 작품만 가능했다. 그리고 내가 속한 타투 장르 부문이 별도로 있었다. 주어진 시간이 많지 않았으므로 오픈 시간이 되자마자 차근차근 작업을 시작했다. 내 친구는 키가 2미터 정도 되는 거구였는데 몸에 어울리게 타투를 하려면 꽤 큰 타투를 작업해야 했다. 친구는 3시간 이상 작업이 지속되니 점점 참을성이 없어졌다. 어르고 달래서 겨우 완성해서 출품했다. 최종 순위권에 들어갔지만, 마지막 동점자 투표에서 떨어지고 말았다. 친구 말로는 동점 경합을 한 모델이 어디 타투샵에서 왔다고 심사위원에게 말했고, 그 타투샵은 지역에서 영향력이 있는 곳이라고 전해 주었다. 실제로 심사에 얼마나 영향을 끼쳤는지는 알 수 없었다. 최선을 다했고 아쉬웠지만 어쩔 수 없는 부분이었다.

다음 날은 그 지역에 사는 예약 손님에게 타투를 해 주었다. 커버업이었고 그분 또한 키가 2㎡에 덩치는 더 컸다. 집중력과 인내가 더 필요했다. 나의 목표도 중요했지만, 후회 없는 좋은 타투를 하고 싶었고 커버업이었기에 더 신중히 디자인해야 했다. 프리핸드로 디자인의 스케치를 마치고 평소 루틴대로 작업하고자 했다.

다행히 콘테스트 시작 전에 완성할 수 있었고 손님은 흔쾌히 무대에 올라 주었다. 행사 진행은 독일어로 이루어졌기 때문에 상황이 어떻게 돌아가는지 잘 알지 못했다. 친구와 손님이 먼저 반응을 했고 내가 3위로 입상했다고 알려주었다. 꿈에 그리던 입상을 하게 되었다! 고대하던 첫 입상이었지만 더 좋은 성적을 기대했기 때문인지 조금 아쉽기도 했다. 수상을 하면 매우 행복하고 기쁠 줄 알

타투이스트 되는 법

앉는데 담담한 기분이었다.

그날 숙소에 돌아와서 참 많은 생각을 했다. 그동안 울고 웃었던 많은 일이 머릿속을 스쳐 지나갔다. 타투는 나와 손님을 위한 것이어야 하고 내 손님에게 1등이 되는 게 가장 중요하다고 생각해 왔다. 더 좋은 타투에 열정을 쏟기보다 입상의 욕심을 쫓았던 게 스스로 부끄럽기도 했다. 하지만 외부적으로 더 인정을 받고 싶고 그걸 입증하는 상징물로써 트로피를 갖고 싶었던 게 솔직한 심정이었다. 막상 이루고 나니 기쁘기도 하면서 공허함도 함께 느꼈다. '3등은 괜찮지만 3류는 안 된다.', '다음에 더 좋은 성적을 받고 싶다.' 자기 위안과 더 큰 욕심이 교차했다.

수상을 함께 한 손님과 그 지인들이 더 기뻐해 주었고 그다음 해에도 나에게 타투를 받으러 오는 등 인연이 계속 이어졌기 때문에 그것만으로도 만족할 만한 성과였다.

평일에는 타투샵에서 작업을 이어 가며 친구들과 시간을 보내고 도시를 산책하며 보냈다. 마지막 주말은 홈그라운드인 뮌헨 타투 컨벤션이었다. 나는 한국인이지만 뮌헨은 타투이스트로서 제2의 고향 같은 곳이다. 수년 동안 많은 친구를 사귀었고 인종과 국적은 다르지만 소울메이트로 느껴질 만큼의 친구들도 있다. 타투이스트 친구들과 손님들까지 수십 명의 친구가 컨벤션에 놀러 왔다. 무리 중에서 참가한 타투이스트는 나와 다른 한 명밖에 없었으므로 우리 부스는 만남의 광장이 되었다. 내가 작업하는 동안 다들 맥주와 '예거마이스터' 등을 들이부었고 흥이 오를 대로 올라있었다. 다소

정신없는 상황이었지만 익숙하기도 했고 이곳에서 난 혼자가 아니라는 사실이 매우 든든했다.

콘테스트가 진행된 후 결과를 발표할 때가 되자 친구들은 폭주하기 시작했다. 모두 취해서 내 이름을 연호하기 시작했다. 결과가 어떻게 나올지 모르는데 다소 민망한 상황이 연출될까 노심초사했다. 결과는 2위였다! 한 계단 상승한 순위에 비로소 기쁜 마음이 들었다. 사실 이때는 입상보다 많은 친구와 함께할 수 있었고 같이 기뻐해 주는 사람들이 있다는 사실이 가장 행복했다. 우리는 함께 그간의 추억과 기쁨을 나누면서 축배를 들었다. 다음날에는 3위 트로피가 하나 더 추가되었고, 그렇게 3주 동안 3개의 컨벤션에서 3번의 입상을 하게 되었다. 귀국 후 본격적으로 모델 작업을 시작했고 무대에 어울리는 더 크고 화려하며 눈에 띄는 포트폴리오를 만들게 되었다. 이후 참가한 모든 컨벤션에서 전부 입상을 했고, 1위 트로피를 추가하기도 했다.

* 기본적으로 좋은 작업을 하려는 노력이 필요하다.
* 콘테스트는 지역의 특색이 있고, 심사는 주관적이며 상대적인 평가이다.
* 인지도나 친분이 작용하기도 하고 모델도 잘 만나야 한다.
* 입상이 타투이스트를 평가하는 절대 기준은 아니지만 동기 부여와 자존감 상승에 도움을 준다.
* 경험을 통해 부족함을 파악하고 계속 도전하자.

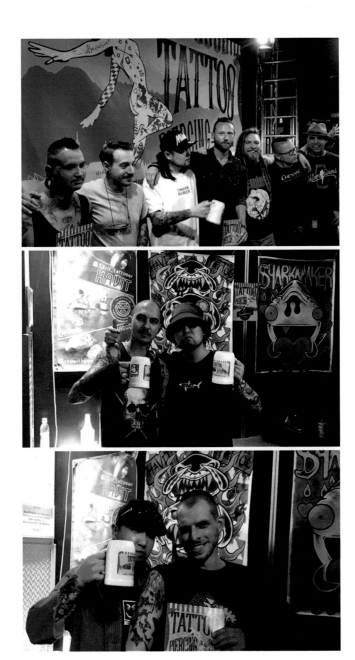

2018&2019 뮌헨 타투 쇼 2위, 3위 입상.

26.
타투이스트의 정신 건강

　타투이스트는 경제적 약자는 아닐 수도 있지만, 사회적으로 약자인 것은 확실하다. 국내에서 직업으로 인정받지 못하고 법의 보호도 없다. 국민의 한 사람으로서 보호받는 것과 직업적으로 보장받는 것은 다른 문제이다. 전업으로 타투를 한다면 각종 보장이나 보험에서 제외될 수밖에 없다. 현재 코로나19 바이러스의 위기 속에서 당신은 어떤 보호를 받고 있는가? 직장인이나 자영업자로서 지원금 신청이 가능한가? 그렇다고 프리랜서로서 지원금을 받을 수 있는 자격 조건이 되는가? 이러한 현실과 앞으로 변화하는 환경 속에서 타투이스트로 남아 살아가는 이들에게 많은 정신적인 압박과 고통이 생길 수 있다.

　경제적인 여유가 있다면 사보험을 통한 안전장치 마련이 필요하다. 어느 분야나 자기 관리는 필수이지만, 프리랜서나 자영업, 일용직 등의 일에 종사한다면 더 중요하다. 타투는 정신적인 노동과 육체적인 노동이 결합된 형태의 일이다. 마음이나 몸이 아프거나 다치게 된다면 법의 사각지대에서 좌초되는 일이 생길 수도 있다. 이 장

에서는 육체적인 자기 관리에 앞서서 타투이스트의 정신 건강에 관해 이야기해 보려고 한다.

홍대에 샵을 오픈하고 행사를 진행하며 많은 사람을 만나다 보니 타투이스트 선후배 중에서 마음이 아픈 사람들이 많다는 것을 알게 되었다. 가정환경이나 가족 문제가 원인인 경우도 있고, 선천적인 문제를 안고 있는 사람도 있었다. 사람은 누구나 조금씩 부족하고 아프기 마련이다. 그 어떤 스트레스나 걱정 없이 모든 게 원만한 인생은 없을 것이다. 타투라는 일의 특성상 혼자 머릿속으로 고민해서 그림을 그려야 하고 다소 폐쇄적인 환경에서 일하는 경우가 많다. 일에 몰입할수록 대인관계나 외부 활동보다는 실내 공간에서 자신과의 싸움을 펼치게 된다. 그런 환경 속에서 사회성이 약해지기도 한다. 처음엔 열정이 있고 즐거워서 하는 일이지만, 시간이 지날수록 일에서 오는 스트레스를 받을 수 있다. 계속 아이디어를 생각하고 그림을 그리다 보면 '매너리즘(mannerism)'에 빠지기도 쉽다. 매너리즘은 시간이 지날수록 찾아오는 주기가 짧아지고 한 번 오면 길어지기도 한다. 단순한 우울감은 살면서 누구나 일시적으로 느낄 수 있지만, 이를 효과적으로 극복하지 못하면 마음의 면역력이 약해질 수 있다.

동료, 손님과의 불화가 생기는 경우도 있고 단속을 당하게 되면서 '사회 불안장애'나 '대인 공포증'에 시달리는 사람들도 봐 왔다. 타투를 시작하기 전부터 '공황장애'를 앓고 있는 사람들도 다수이고 이런 정신과적 질환은 타투라는 일을 하면서 더 심화되기도 한다. 사

람들은 육체적인 건강에는 많은 관심을 가지면서도 정신 건강에는 그렇지 못한 경우가 많다. 정신적인 건강 이상은 남들이 쉽게 알아 채기 어렵고 스스로 자각하지 못하는 경우도 있다. 이런 경우에는 적극적으로 상담을 받아 보거나 병원에 가는 것이 좋지만, 그런 의 지조차 없거나 경제적인 어려움이 문제가 될 수도 있다. 이런 상황 에서 타투이스트로 살아가는 것은 힘든 일이다. 지인과 전문의의 도움을 통해서 적극적인 자기 치료를 해야 한다.

타투이스트는 손님이 있어야 일할 수 있기 때문에 항상 초점이 타인에게 맞춰지는 경우가 많다. 손님을 만들어야 하고 타투로 만 족감을 주어야 한다. 남의 몸에 흔적을 남기기 때문에 책임감이 수 반되고 고통을 헤아릴 줄 알아야 한다. 그러다 보면 정작 자신의 마 음을 보살피는 것을 잊고 살기도 한다. 나부터 타투로 만족과 행복 감을 얻어야 하는데 입문자들에게는 그럴 마음의 여유가 없다. 내 마음의 상태가 어떤지 항상 관심을 갖고 스스로에게 좋은 사람이 되려는 노력을 꾸준히 해야 한다. 타투를 많이 하려면 많은 사람을 상대해야 하는데, 내 마음조차 헤아리지 못한다면 좋은 작업을 하 기 어려울 것이다.

반대로 자의식 과잉 등으로 자기 위주의 타투를 하는 사람도 있 다. 보통 자존심이 강하거나 일에 자신감이 있고 외향적인 사람들 에게서 나타나는 경향이 있다. 타투이스트는 타인의 피부에 상처 를 내서 작업하지만, 남의 마음에까지 상처를 내면 안 된다. 손님과 공감대 형성을 하는 것이 필요하다. 자신의 성향이 어떤지를 스스

로 파악하면 장단점을 알게 된다. 타인과 소통을 위한 정신적인 자기 관리를 해야 한다.

　나는 타투이스트로 살면서 그전에는 없던 신경증이 생기게 되었다. 원래 조심스럽고 신중한 성격이기도 했는데, 한국 타투가 처해 있는 현실에 의해 후천적인 불안증이 생기게 된 것이다. 낯선 이를 만나는 것이 부담스럽고 타투 작업을 할 때는 극도로 예민해졌다. '내가 좋아서 선택한 타투인데 이로 인해서 처벌을 받게 된다면?' 이런 불안한 상상 때문에 항상 괴로웠다. 수강생을 가르치거나 샵을 오픈하고 타투이스트들과 함께 생활하는 것은 결과적으로 나와 맞지 않는 일이었다. 주변에 사람들이 많아지게 되면 그만큼 걱정과 불안이 증폭되기 때문이다.

　결국 나는 혼자로 돌아올 수밖에 없었다. 고독함 속에서 일과 생활을 하는 것이 불안을 느끼는 것보다는 나았다. 많은 성과를 내지 못하거나 드라마틱하게 수입이 늘어나지 않아도 해외에서 활동하는 것이 마음이 편하다. 그래서 더 나은 새로운 환경을 찾는 것에 대해 항상 목마름이 있는 건지도 모른다.

　법적인 문제가 없는 행사를 기획하는 것도 어찌 보면 이런 점에서 기인한다. 타투를 하는 환경이 바뀌지 않는다면 나의 신경증은 절대 치유될 수 없다. 혼자 숨어서 조용히 타투를 할 수도 있지만, 시간이 지날수록 이 상황이 억울하고 용납이 되지 않았다. 나는 타투가 잘못되거나 나쁜 일이 아니며, 피부의 상처로 만든 흔적이 다른 사람이 가진 마음의 상처를 치유할 수도 있고, 자신감을 높여 줄 수

도 있는 좋은 일이라고 생각한다. 이런 생각을 입증하려면 현실을 바꿔야 한다.

혼자 힘으로는 어렵지만, 나와 비슷한 생각을 가지고 같은 일을 하는 사람들과 함께한다면 분명 변화하리라는 희망을 가지고 있다. 시위를 할 수도 있고 협회를 만들어서 적극적인 대응을 할 수도 있겠지만 내 방식은 아니다. 멀리 돌아가는 길일 수도 있지만 사람들의 인식을 천천히 자연스럽게 바꾸어 나가는 일이 더 확실하고 탄탄한 방법이라고 믿는다. 공감대가 있는 일을 함께하는 사람들이 있다는 것은 정신적인 불안감을 해소하는 가장 좋은 방법이다.

후천적으로 생긴 신경증 외에도 'PESM 증후군'이라는 것을 앓고 있다. PESM은 '정신적인 과잉 활동'을 의미한다. 쉽게 말하자면 생각이 너무 많아서 생기는 병이다. 나는 항상 무언가를 생각하고 걱정이 많으며 감정이 풍부한 편이다. 침대에 누우면 수많은 생각이 머릿속을 지배해서 쉽게 잠을 이룰 수 없다. 그림을 그리기 위한 새로운 아이디어를 끊임없이 고민하기도 하고 앞날에 대해 걱정하기도 한다.

이런 과잉 증세는 일상생활에 방해를 줄 정도가 되었기 때문에 스스로를 공부하기 시작했다. PESM이라는 용어도 그 과정에서 알게 된 것이었다. 정신적인 스트레스의 해소를 위해 나의 증상을 공부하고 좋은 방향으로 돌리는 노력을 했다. 그림을 그리거나 글을 쓰는 행위를 통한 몰입은 수많은 생각을 한 방향으로 집중시키는 데 도움이 되었다. 하지만 그렇지 않을 경우에는 몰입의 과정으로

타투이스트 되는 법

가기 위한 또 다른 생각들에 잠식되었으며, 새로운 일을 찾아 깊게 빠져들지 않으면 증상은 원래대로 돌아오게 되었다. 관련 책을 읽기도 하고 'MBTI' 같은 성격유형 검사 등을 통해 나를 알아 가려고 노력했다.

정신적 과잉 활동을 바이러스가 있는 컴퓨터로 비유하자면, 바탕 화면에 생각이라는 파일들이 끊임없이 생성되는 것과 같다. 아무리 파일들을 휴지통에 버리고 삭제하려고 해도 끊임없이 생성되기 때문에 결국 항상 제자리인 상황에 처하게 된다. 그럴 때는 마음의 폴더를 만들어서 정리하는 방법이 있다. 끊임없이 생성되는 파일을 종류별로 분류해서 그에 해당하는 폴더에 계속 담는 것이다. 일에 대한 생각, 가족과 친구에 대한 생각, 미래에 대한 생각, 건강에 대한 생각들을 각각의 마음에 방에 정리하여 담는 것이다. 생각이 많다고 이를 없애려고 노력하기보다는 정리를 하는 편이 효과적이었다.

내가 남들과 같다고 생각하지 말자. 남들이 나와 같다고도 생각하지 말자. SNS 등을 보면서 '저 타투이스트는 작업이 많네. 돈도 많이 벌었겠다.', '좋은 차를 사고 여행을 갔네. 부럽다.', '어떻게 타투를 저렇게 잘하지? 나는 안 되는 걸까?' 등 남과의 비교에서 오는 쓸데없는 생각은 집어치우는 게 좋다. 남의 것을 생각하고, 남처럼 되고 싶고, 남에게 소비하는 에너지를 자신에게 돌려야 한다. 나에 관해 공부하고 나를 알아가는 것이 나의 정신 건강을 위한 길이다. 마음이 건강해야 좋은 타투이스트로서 살아갈 수 있다. 나만 그릴 수 있는 그림, 나만이 해 줄 수 있는 타투, 나만의 타투 라이프를 만들

어 가야 한다.

* 폐쇄적인 환경에서 벗어나서 외부 활동을 하고 인간관계를 맺자.
* 마음이 아프다면 전문의와 지인의 도움을 받자.
* 나와 타인의 마음을 모두 헤아리는 타투이스트가 되자.
* 나를 둘러싼 환경을 좋은 방향으로 변화시키려고 노력하자.
* 내 마음의 상태를 파악하고 공부하자.
* 다른 타투이스트와 비교하지 말자.

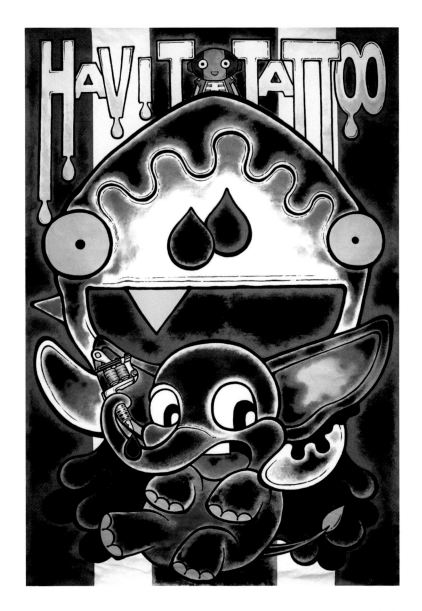

HAVIT TATTOO, 2018.
캔버스에 아크릴, 900×1350.
태국의 국기를 바탕으로 아기 코끼리를 함께 그렸다.
상하이 타투 엑스포 뉴스쿨 아트워크 1위 수상.

27.
자기 관리의 필요성

　타투이스트가 되려는 사람들에게 타투이스트의 장점을 물으면 돌아오는 대답이 있다. "좋아서 하는 일이고 정년퇴직 없이 평생 할 수 있잖아요." 반은 맞고 반은 틀린 이야기이다. 타투이스트는 정신과 육체 노동을 동반한다고 앞서 언급했다. 둘 중 어느 하나라도 문제가 생긴다면 오래 활동할 수 없다. 타투는 사람을 상대해야 하는 서비스직의 성격을 가지면서도 혼자 끊임없이 디자인과 기술에 대해 고민해야 하는 예술과 기술직의 성격도 갖고 있다. 장시간 앉아서 일하므로 허리나 어깨, 목과 손목 등의 육체 피로가 생긴다. 시각적인 표현을 하는 일의 특성상 눈이 혹사당하는 경우도 많다.

　타투이스트는 장점이 많은 직업이지만, 정신과 육체의 종합적인 능력을 요구한다. 정신력과 체력은 단련에 따라서 향상되지만, 누구도 노화는 막을 수가 없다. 시간이 지나면서 아이디어는 고갈되고 집중력과 체력이 떨어지게 된다.

　전 세계적으로 현역 타투이스트 중에 고령자는 많지 않다. 있다 해도 소수를 제외하고는 활발한 활동을 하지 못하는 경우가 많다.

디자인 감각이나 기술 자체가 요즘 세대와 맞지 않는다는 게 가장 큰 이유일 것이다. 비단 체력만의 문제는 아닌 것이다. 한 분야의 거장이자 독보적인 존재라면 꾸준히 찾는 이가 있겠지만, 누구나 그렇게 되지는 못한다. 전통적인 장르에 대한 깊이 있는 이해도를 가지지 못하고 트렌드를 따라가다 보면 시대의 흐름이 바뀌었을 때 적응하지 못하는 상황도 발생한다.

뛰어난 운동선수라 하더라도 현역으로 뛸 수 있는 나이는 어느 정도 선에서 정해져 있다. 아무리 훈련한다고 해도 노화는 막을 수 없고 그로 인해 기량이 떨어지는 것은 사람이라면 당연하다. 새로운 젊은 피는 계속 수혈되므로 언젠가는 세대교체가 이루어진다.

막 축구를 시작하고 재미를 붙인 아이는 이렇게 말할 수 있다. "축구가 너무 좋아요! 평생 축구만 할 거예요!" 이 글에서 이 아이에게 현실적인 잣대를 갖다 대고 꿈을 꺾으려는 이야기를 하려는 것은 아니다. 오히려 내가 하고 싶고 좋아하는 일을 오래 할 수 있는 방법을 말해 보고자 한다.

나는 군 복무 시절에 운동에 관심이 생겨 체력 단련을 시작했다. 단체 스포츠는 관심이 없었지만, 전역 후에는 체육을 전공하며 수영과 헬스 등 혼자 할 수 있는 운동을 꾸준히 했다. 스쿠버 다이빙 강사 시험에서는 체력 검정을 우수한 성적으로 통과하기도 했다. 이후에 종사한 경호업도 체력이 중요한 요건이었다. 그만큼 건강과 체력에는 자신이 있었다.

타투를 시작하고 30대에 접어들면서 운동을 게을리하기 시작했

다. 운동에는 더 이상 흥미가 없었고 지루하게 느껴졌다. 그림을 그리고 작업하며 앉아서 보내는 시간이 많아졌고. 여가 시간에는 누워서 TV를 보는 게 전부였다. 일이 늦게 끝나면 야식을 먹거나 술자리도 찾아지게 되었다. 운동한 후 상쾌한 컨디션보다는 뭔가 정적이고 결핍이 있는 상태에서 그림에 집중이 잘된다는 핑계를 대기도 했다.

시간이 지날수록 몸에 변화가 생겼다. 팔다리는 가늘어지고 배가 나오는 등 전형적인 아저씨의 체형으로 바뀌어 가는 것이었다. 운동을 안 한다고 해서 갑자기 변화하는 것은 아니다. 오랜 시간 동안 서서히 나태함의 결과가 나오는 것이다.

이런 변화는 스스로는 잘 느끼기가 힘들다. 옷을 사거나 다른 사람의 언급 등을 통해 알게 된다. 외모가 변하더라도 크게 놀랄 일도 없다. 평안한 현실에 적응하는 게 더 쉬운 일이다. 운동은 어렸을 때 질리게 했기 때문에 편하게 쉬고 먹고 마시고 싶은 것을 다 하고 사는 게 더 좋았다.

언젠가부터 집중력이 금방 떨어지는 것을 느끼게 되었다. 그전에는 그림을 한 번 그리기 시작하면 완성까지 쉬지 않고 해냈는데, 이제는 마무리를 짓기까지 시간이 더 걸리게 되었다. 어느새 몸의 유연성은 떨어지고 일을 마치면 여기저기 몸이 쑤셨다. 술을 마시면 다음 날은 아무것도 못 하고 쉬어야 했다. 놀아도 피곤하고 일을 하는 데도 피로함을 크게 느끼게 되니 삶의 질도 낮아지는 것을 느끼게 되었다. 타투를 하더라도 금방 몸이 피곤해지고, 몸이 피곤해지면 마음도 피곤해지는 법이다. 컨디션이 안 좋고 피곤한 날이 많으

면 자연히 성격도 예민해지고 활기가 떨어지며 곧 인간관계에도 영향을 미치게 된다.

어릴 때는 멋진 옷발이나 몸매를 위해서 운동을 하지만, 30대부터는 살기 위해 운동을 한다는 말이 있다. '지금도 힘든데 40대, 50대, 60대가 되어서도 타투를 할 수 있을까?' 생각해 보면 답은 뻔했다. 꾸준히 자기 관리를 해 왔다면 적당히 유지해도 됐을 테지만, 이미 망가진 상태에서는 생존을 위해 처음부터 다시 시작해야 한다. 운동을 하려고 해도 기초체력이 떨어진 상태였으므로 거의 재활 수준으로 시작해야 했다. 이 과정에서는 땀을 흘려 운동을 해도 예전의 개운한 느낌이 없다. 오히려 더 피곤함을 느낀다. 그림을 열심히 그린다고 해서 갑자기 잘 그려지지 않는 것과 같다. 꾸준하게 노력해야 조금씩 나아지는 것을 느낄 수 있다.

오랫동안 꾸준히 활동하기 위해서는 자기 관리가 필요하다. 자기 관리는 일의 수명을 늘리는 일이다. 최고의 방송인으로 불리는 '유재석'의 일화를 보면 쉽게 이해된다. 그는 초반에 비실한 이미지였고 애연가였는데, 촬영하다가 체력의 부족함을 느끼고 열심히 운동하고 금연까지 했다고 한다. 현재는 체력이 너무 좋아서 카메라맨들이 따라다니기 부담스럽다고 말할 정도라고 한다. 그가 오랫동안 최고의 위치에서 좋은 모습을 보여 주는 것은 최고의 자기 관리가 뒷받침되었기 때문이라고 할 수 있다.

꼭 타투이스트로서 최고가 되어 오래 활동을 하기 위한 이유가 아니너라도 건강한 삶을 위해서 자기 관리는 필수이다. 정신 건강

이 됐든, 육체 건강이 됐든 지킬 수 있을 때 관리하고 노력하는 자세가 필요하다. 그림을 잘 그리고 기술이 뛰어난 타투이스트만이 오래 살아남는 것은 아니다. 잘나가고 유명한 타투이스트도 손목이 나가거나 허리가 아프면 좋은 타투 작업을 할 수 없다. 컨디션이 안 좋으면 집중력이 떨어지고 타투의 결과물을 보면 티가 나기 마련이다. 자기 관리를 통해 건강한 삶을 사는 것이 오래 살아남는 타투이스트를 만든다.

＊타투이스트는 정신과 육체의 노동을 모두 수반한다.
＊타투 작업은 피로도가 높으므로 체력 관리가 필수이다.
＊불규칙한 생활과 게으름의 지속은 몸의 변화와 체력 저하로 나타난다.
＊건강은 이상이 없을 때부터 꾸준히 관리해야 한다.
＊자기 관리를 하는 타투이스트가 오래 살아남는다.

2019 상하이 타투 엑스포 뉴스쿨 1위 입상.

2019 마리나 타투 페스티벌 트래디셔널 1위 입상.

28.
좋은 습관을 만들자

습관이란 것은 한 번 굳어지면 쉽게 바뀌지 않는다. 좋은 습관이 좋은 결과를 만든다는 것쯤은 누구나 알 것이다. 타투이스트를 준비하고 입문할 때는 타투 습관이 만들어지지 않은 상태이므로 처음부터 좋은 습관을 들인다면 좋은 활동을 오래 이어가는 데 도움이 된다.

창의적인 일을 해야 하는 직업에는 '아이디어(idea)'가 가장 중요하다. 영화에서는 멜로나 범죄 스릴러 등의 장르가 인기가 많다. 하지만 색다른 소재로 만든 영화는 대중의 이목을 끌기에 좋다. 장르가 새롭지 않더라도 스토리나 액션, 장면의 구성에 있어서 새로운 아이디어가 있다면 관객들로 하여금 좋은 평을 이끌어낼 수 있다. 소설도 마찬가지이다. 자기 계발서나 실용서, 에세이 등은 차고 넘칠 만큼 많다. 그중에서 시대의 흐름을 읽는 내용과 소재가 독자들의 선택을 받게 된다. 아이디어가 중요한 시대이고 그 아이디어를 실현하는 사람이 성공한다.

타투에 있어서도 아이디어가 큰 비중을 차지한다. 사람들이 생각

하지 못했던 아이디어의 도안은 금방 작업으로 이어진다. 디자인이나 기술적인 퀄리티를 살펴보기 전에 가장 먼저 공감을 이끌어내는 요소가 바로 아이디어이다. 비슷한 디자인이라도 인체의 굴곡을 잘 활용해서 표현하는 구도도 아이디어에 속한다. 팔을 접거나 어깨를 움직일 때 타투가 살아 움직이는 듯한 느낌이 나는 디자인을 적용하는 것은 부위를 활용한 아이디어이다. 사진이나 영상으로 어떻게 게시물을 표현하느냐 하는 데도 시각적인 아이디어가 필요하다. 배경이나 분위기, 소품 등의 아이디어를 이용해 같은 타투라도 더 돋보이는 콘텐츠를 만들 수 있는 것이다.

아이디어는 갑자기 떠오르기도 하지만, 새로운 생각을 하려는 습관에 큰 영향을 받는다. 여행을 가거나 영화를 보더라도 아무 생각 없이 즐기기만 한다면 타투에 접목할 아이디어는 나오지 않는다. 항상 새로운 아이디어를 고민하고 일상에서 영감을 받아서 소재를 찾는 습관을 들이는 게 좋다. 그렇게 떠오른 생각들은 시간이 지나면 금방 잊히므로 나에게 편한 방법으로 그때그때 기록해두는 게 좋다. 도안은 종이에 아이디어를 옮기는 작업이고 타투는 그 도안을 피부에 옮기는 일이다.

그림을 꾸준히 그리는 습관도 중요하다. 타투가 일이 되고 일상이 되다 보면 작업이 있을 경우에만 그림을 그리는 사람들이 있다. 수많은 타투이스트 사이에서 성실함은 큰 무기가 된다. 당신이 천재가 아니라면 더 필수적인 요소이다. 그림을 많이 그리고 꾸준히 선보인다면 타투 작업으로 이어질 가능성이 높다. 나는 매일 하루 한

개 이상의 도안을 그리는 습관을 들이려 노력했다. 그림을 그리지 않거나 타투를 하지 않고 지나간 하루는 무의미하게 지나간 시간이라고 여겨 왔다. 처음부터 인기가 많고 실력이 뛰어난 편이라면 일부러 노력하지 않아도 매일 도안을 그리게 된다. 하지만 작업 사이에 텀이 있거나 비수기에는 계속 그림을 그리는 게 좋다. 습관이 들지 않으면 억지로 하게 되고 이내 지루함을 느끼게 된다. 그림과 타투는 손에 익을수록 그 능력이 향상된다. 아무리 오래 일을 해 왔어도 손을 놓는 날이 길어지다 보면 다시 적응하는 데 시간이 걸린다. 바쁘거나 피곤한 날에는 스케치라도 하는 버릇을 들이자. 하루 중 타투 작업도 하고 그림도 그린 날은 더 보람차고 성취 있는 기분을 느낄 수 있다.

또한, 타투 장비와 용품을 미리미리 준비하는 습관을 만들어야 한다. 타투 머신 등 장비의 관리를 소홀하게 되면 막상 작업하려고 할 때 정상적으로 작동이 안 되어 난감한 상황에 놓인다. 미리미리 관리하거나 예비용을 가지고 있는 것이 좋다.

타투의 재료는 일회용이거나 소모성인 제품들이 많다. 낱개로는 가격이 비싸지도 않고 그리 중요하지 않게 느껴지는 재료들도 많다. 하지만 단 하나라도 부족하다면 작업하는 데 불편하게 된다. 평소에 한 번씩 살펴본다거나 리스트를 만들어서 재고 관리를 하면 좋다. 여러 명이 함께 일할 경우에는 동료에게 빌리기도 하는데 자주 그런 모습을 보인다면 불만이 생길 수도 있다. 본인이 쓰는 용품은 스스로 관리하는 게 '프로페셔널'한 타투이스트이다.

작업할 때도 필요한 용품은 빠짐없이 사전에 꺼내 놓아야 한다. 타투 위생은 별다른 것이 없다. 장갑을 낀 손으로 일회용 처리가 된 것 외의 물건을 만지지 않는 것에서 시작한다. 반대로 맨손으로는 일회용 처리가 된 물건을 만지지 말아야 한다. 미리 용품을 준비해서 꺼내놓는 습관이 없다면 위생을 어기는 행동을 하거나 작업 중에 장갑을 벗어야 하는 불편함을 초래하게 된다. 정리정돈을 잘 못해서 어수선한 환경에서는 작업의 집중도도 떨어진다.

시간 약속은 인간관계에 있어서 아주 중요한 요건이다. 시간 약속을 지키는 것도 어떻게 보면 습관이라고 할 수 있다. 시간을 지키지 못하는 사람은 상습적인 경우가 많다. 어쩌다 한 번은 넘어갈 수 있지만, 습관적으로 늦는다면 상대방에게 신뢰를 줄 수 없다. 남의 시간도 내 시간만큼 귀중한 것이다. 나로 인해 타인에게 피해를 주는 일을 하지 말아야 한다.

타투를 예약한 작업 날짜와 시간을 타투이스트가 먼저 어기는 일이 없어야 한다. 살다 보면 타투보다 중요한 일들이 생기는 경우가 있지만, 연락 없이 약속을 어기면 안 된다. 불가피한 상황이라면 손님에게 먼저 자초지종을 잘 설명하면 이해하지 못할 사람은 없다. 사람을 만나는 일에서 약속 시간을 상습적으로 지키지 못하는 것은 기본 자격이 없는 사람이다. 스스로 그것을 자각했을 때는 이미 많은 사람에게 신뢰를 잃은 상태일 것이다. 실력 있는 타투이스트가 되기 전에 신용이 있는 사람이 되어야 한다. 신용이 없는 사람에게 내 몸을 맡기고 싶은 사람은 많지 않을 것이다.

그림을 그릴 때는 바른 자세로 해야 한다. 집중하다 보면 스스로는 모르겠지만, 고개를 푹 꺾고 그리거나 허리가 구부정한 상태를 많이 본다. 장시간 안 좋은 자세를 유지하면 쉽게 피로해진다. 실제로 이런 나쁜 자세로 인해 디스크가 오는 사람도 여럿 있다. 심각한 경우에는 수술하거나 다시는 그림을 그릴 수 없게 될 수도 있다.

작업을 할 때도 편하고 올바른 자세를 만들어야 한다. 작업을 하다 보면 손님에게 불편을 끼칠까 봐 타투이스트가 고개를 꺾거나 허리를 구부리고 하는 경우가 많다. 손님의 자세를 편하게 바꿔서 정확하게 머신을 사용할 수 있는 자세를 만들어야 한다. 나이와 경력이 있고 지금까지 활발한 활동을 하는 타투이스트들을 관찰해 보면 행동에 군더더기가 없고 바른 자세를 유지하는 것을 알 수 있다. 이런 습관은 작업의 속도를 빨라지게 하는 효과도 있다. 타투는 고통을 수반하기 때문에 빠르고 정확한 기술을 가진 타투이스트가 인정받는다. 집중력을 유지하고 오래 작업을 유지할 수 있는 것은 바른 자세에서 나온다.

베드나 의자의 높낮이를 나에게 맞게 조절하자. 베드가 높으면 어깨가 올라가게 되고 목을 지탱하는 승모근에 무리가 가게 된다. 의자가 높으면 허리를 필요 이상으로 구부리게 된다. 작업대의 높이가 적당하지 않으면 역시 어깨에 무리가 가거나 효과적으로 작업할 수 없다. 타투에 관련된 가구나 용품을 구입할 때는 무조건 돈을 아끼는 것보다는 합리적으로 내 자세와 동선에 적합한 것을 선택해야 한다.

눈을 의도적으로 깜박이는 것도 좋은 습관이다. 초점을 한곳에

두고 집중하게 되면 자신도 모르는 사이에 계속 눈을 뜨고 있게 된다. 눈은 쉽게 충혈되고 안구 건조가 생길 수도 있다. 심하면 노안이 빠르게 진행되거나 난시 등 시력 이상이 생긴다. 안경을 착용하게 되면 작업을 할 때 땀이나 기름 등으로 흘러내릴 수 있어서 불편하고 집중력을 방해하는 요소가 된다. 눈을 자주 깜박이고 영양제를 꾸준히 챙겨 먹으면 좋다.

작업 중간중간에는 반드시 휴식을 취하자. 장시간 연속해서 하는 작업은 손님에게 무리가 있다. 컨디션이 급격히 떨어지며 면역력이 낮아지게 된다. 타투이스트 또한 집중력과 신체에 부담이 가중된다. 휴식 시간에는 목, 어깨, 손목과 허리 등 관절을 스트레칭하자. 너무 오래 쉬면 작업 부위가 붓게 되고 다시 작업을 이어가기가 어려워질 수도 있다. 컨디션에 따라 1~2시간에 한 번씩 휴식하고 5~10분 내외로 다시 시작하는 것이 좋다.

입문자에게는 포트폴리오 관리가 중요하다. 작업을 시작하기 전에는 도안을 잘 관리하고 작업 후에는 사진을 그때그때 편집해두는 것이 좋다. 포트폴리오를 관리하는 습관이 없다면 필요해서 찾을 때 시간 낭비를 하게 된다. 작업이 많아지거나 바빠지면 누락되는 일이 생기기도 한다. 포트폴리오를 잘 모아두었다가 매일 꾸준히 업로드하는 사람들이 많아졌다. 작업 직후에 당장 사진을 올리지 않더라도 미리 편집해서 보관해두면 편리하다.

타투이스트로 활동하다 보면 여러 가지 기회가 생길 수 있다. 잡지나 영상에 소개되기도 하고 행사에 참여할 기회도 생긴다. 이때

는 대부분 포트폴리오를 첨부하게 되는데, 해상도가 낮은 파일이거나 날짜 순서대로 보관이 안 되어 있다면 기회를 놓칠 수도 있다. 타투이스트의 재산인 포트폴리오를 잘 관리하는 습관을 갖자.

* 일상에서 아이디어를 떠올리려는 습관을 지니고 바로 메모하자.
* 매일 꾸준히 그림을 그리는 습관을 만들자. 습관이 없으면 억지로 해야 하고 금방 지루해진다.
* 평소에 타투 장비를 관리하고 용품의 재고 관리를 하자.
* 위생적인 환경을 유지하는 습관을 만들자.
* 시간 약속은 인간관계에서 기본이다.
* 손님의 자세나 의자, 베드 등의 높이 조절로 바른 자세를 유지하자.
* 눈의 건강을 위해 자주 깜박이고 평소에 관리하자.
* 포트폴리오 관리를 통해 홍보나 다양한 기회를 활용할 수 있다.

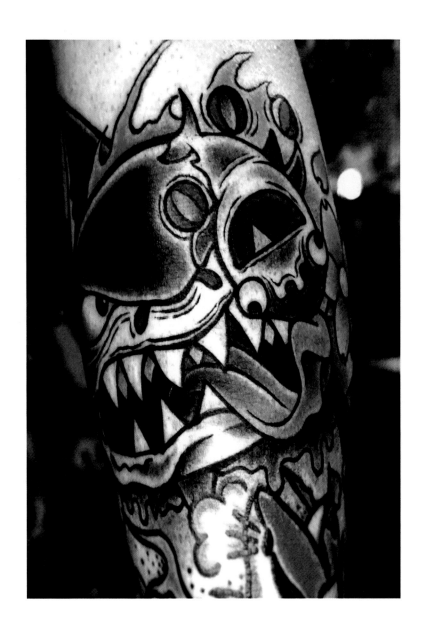

서커스, 2020.

29.
파이프라인 만들기

요즘 유행하는 '파이프라인(pipeline)'이라는 말이 있다. 수익을 '물'로 비유했을 때 일해서 돈을 버는 것은 '물통'을 나르는 것이다. 물통을 나르지 못하면 물을 얻지 못한다. 하지만 파이프라인을 만들면 물통을 나르지 않아도 물이 나온다. 한 번 만들어 두면 지속해서 수입이 발생하는 구조가 파이프라인이다.

타투는 물통을 나르는 것과 파이프라인을 만드는 것 두 가지를 모두 포함할 수 있는 일이다. 하지만 어떤 이는 계속 물통만 나르고 나를 물통이 없으면 쉴 수밖에 없다. 어떤 이는 물통을 나르면서도 쉬고 있을 때 수도꼭지만 틀면 물이 나오는 파이프라인을 만들고 있다. 알게 모르게 두 가지 모두 하는 경우가 많지만 스스로 자각하지 못한 상태에서는 효용성이 없다. 파이프라인을 만들었는데도 이용하지 않고 방치해 두는 것이다.

타투이스트로 활동한다는 것은 타투를 일로 계속해야 한다는 것이다. 그림 그리고, 상담을 하고, 타투 작업을 하는 순환을 지속해

서 반복해야 살아갈 수 있다. 물론 타투가 좋아서 시작했고 평생 타투이스트로 살고 싶은 사람이 대다수일 것이다. 돈을 벌기 위해 서라기보다는 단지 좋아서 타투를 시작하는 사람이 많다. "저는 다른 일은 안 하고 타투로만 먹고살고 싶어요." 누구나 원하지만, 아무나 그럴 수 없다는 것이 현실이다. 시간이 지날수록 현실적인 문제들이 생긴다. 작업이 충분하지 않아서 생활고를 겪거나 다른 일을 병행해야 할 수도 있다. 병행하는 다른 일은 대부분 시간 대비 나의 노동력을 투입해야 하는 단기적인 일이다. 작업이 많아서 돈을 많이 번다고 해도 물통을 나른 만큼 물을 얻는 것뿐이다. 실력과 인지도를 쌓아서 작업비가 높아졌다 해도 더 큰 물통을 나르는 것일 뿐, 물통 나르기를 멈추면 그 즉시 물 공급은 중단된다.

앞 장에서 언급한 해외에 진출하는 등 자신의 경력을 쌓고 저변을 넓히는 것은 물통의 크기를 키우는 것이다. 자기 관리를 하고 좋은 습관을 만드는 것은 물통을 오래 나르기 위한 방법이다. 타투이스트로 살아남아서 좋아하는 타투를 오래 하기 위해서는 파이프라인을 만들어야 한다.

작업이 있을 때만 그림을 그리지 말고 꾸준히 그리라는 것은 이런 이유와도 부합한다. 실력을 쌓기 위해 그림을 그리는 이유가 가장 크지만, 작품이라고 부를 수 있는 아트워크를 한다면 더 많은 기회가 생긴다. 전시회에 출품할 수도 있고 작품집을 만들 수 있다. 해외 유명 아티스트 중에는 '플래시북(flash book)'을 만드는 경우가 많다. 한 번 그린 도안을 작업하고 끝나는 것이 아니라 도안집으로

만들면 그 외의 수많은 사람이 소비하게 된다. 그려놓은 작품으로 티셔츠나 스티커 등의 굿즈를 제작하면 타투 이외의 수입으로 연결될 수도 있다. 이렇게 만들어진 상품들은 내가 일을 하지 않거나 잠을 자고 있을 때도 팔리며 수익을 만들어 준다. 상품성이 있고 팔리는 제품을 만들려면 그에 걸맞은 좋은 그림을 그려야 하는 것이다.

지금 이 글을 쓰는 나도 또 다른 파이프라인을 만들고 있는 것이다. 내가 알고 있는 내용과 경험을 나만 가지고 있거나 단순히 술자리에서 속된 말로 썰을 푼다면 거기서 끝나는 것이다. 하지만 이런 내용을 글로 정리해서 책으로 출판한다면 누군가는 구입해서 보게 되고 타투 작업 이외의 수입이 생기는 것이다. 타투와 관련이 있는 다른 분야를 개척하는 것도 타투이스트로 사는 방법이며 활동 수명을 늘려주는 일이다.

타투샵을 오픈하거나 수강생을 가르치는 일도 타투와 연관된 또 다른 수입을 만들어 준다. 좋은 체계를 구축하는 것은 쉽지 않지만 한 번 만들어두면 계속 타투이스트가 들어오거나 배우는 사람이 생긴다. 본인이 직접 관리하고 가르친다면 물을 틀면 나오는 파이프라인과는 조금 다른 개념이 된다. 관리자를 둔다든가 강사를 고용하면 파이프라인이 만들어진다. 하지만 이런 방법은 타투이스트가 아니어도 할 수 있고 사업적인 부분이므로 모두 그만두었다. 더 많은 경험을 쌓고 은퇴를 앞둔 시점에나 할 만한 일이라고 생각이 든 것도 또 다른 이유였다.

요즘에는 '디지털 노마드(digital nomad)'라고 해서 장소에 구애받지

않고 스마트폰이나 태블릿 PC, 노트북 등으로 일하는 사람도 많다. 주식을 하거나 다른 사업을 병행하는 사람도 많다. 하지만 내가 원하고 말하고 싶은 것은 타투와 관련 있고 타투이스트로 살 수 있는 방법이다.

영상을 촬영하고 편집해서 콘텐츠를 만들 능력이 있다면 '유튜브' 등에 타투 관련 방송을 할 수도 있다. 아이디어를 어떻게 콘텐츠화하느냐에 따라서 타투를 접목할 수 있는 분야는 얼마든지 있다.

예시로 든 내용들은 이미 누군가 하고 있고 나도 시도는 해 본 것들이다. 같은 카테고리라도 나만의 새로운 아이디어가 있다면 도전해 볼 만하다. 하지만 무조건 따라 하는 것은 좋지 않다. 시장 조사와 함께 사람들의 '니즈(needs)'를 파악하고 나와 잘 어울리는 분야를 선택해야 한다. 그렇지 않으면 금전적인 손해를 볼 수도 있고 그저 '카피캣(copycat)'으로 전락할 수 있다. 내가 관심 있고 잘할 수 있는 다른 분야에 타투를 접목해 보자.

파이프라인에 관심을 갖게 되었을 때 한 회사를 만났다. 대기업과 연계된 창업 교육과 지원을 해 주는 프로젝트를 진행하고 있었다. 내 디자인으로 만든 의류 샘플을 중국에 보내기도 했고 나의 브랜드를 만드는 데도 도움을 받았다. 그렇게 만든 브랜드로 '무신사 스토어'에 입점을 했고 어느 정도 판매가 잘 이루어졌다. 이는 나에게는 작은 파이프라인만 주어진 것이고 더 큰 파이프라인은 유통, 제작, 판매, 서비스를 하는 곳에서 구축한 것이다. 한 번 만들어 두어 자동으로 판매가 이루어지긴 했지만, 나에게 돌아오는 수입은

몇 퍼센트 되지 않았기 때문이다. 그래도 직접 관여하는 일은 많지 않았으므로 유지할 만한 가치는 있었다. 나의 샵에서도 판매가 이루어졌고 해외에 갈 때도 굿즈 상품으로 잘 활용했다. 결과적으로 관리를 직접 해야 할 상황이 왔을 때 결국 그만두었지만, 분명 가치 있는 경험이었다.

열매를 따기 위해 나무에 오르다가 중간에 떨어졌다고 해서 같은 나무를 계속 올라갈 필요는 없다. 다른 나무에 오르고 떨어지고를 반복하다 보면 그 와중에도 노하우가 생긴다. 내가 진정 올라갈 만한 가치가 있는 나무를 발견했을 때 그간의 경험은 좀 더 손쉽게 다시 오를 수 있는 힘이 될 것이다.

타투만 해서 타투로만 먹고사는 것은 시간이 지날수록 소수에게만 허락된다. 타투를 하다가 도태되어 없어지거나 다른 일을 하는 사람을 무시할 이유는 없다. 언젠가는 누구나 그렇게 될 수도 있다. 각자 나름대로 타투를 하기 위해서 현실적인 방향을 택하며 살아가는 것이다. 파이프라인을 구축하는 것도 단순히 돈벌이의 수단이라고 색안경을 쓰고 볼 필요가 없다. "타투이스트가 타투만 해야지!" 더 이상 '꼰대'들의 훈계가 통하는 시대가 아니다. 미련하게 버티다가 타투의 꿈을 접을 것인가, 아니면 현명하게 타투이스트로서 나의 수명을 늘릴 것인가. 대부분의 타투이스트가 고민해 보고 시도해 볼 만한 화두이다.

타투이스트 되는 법

＊파이프라인은 일하지 않아도 자동으로 수입이 생기는 구조이다.

＊내가 할 수 있고 관심 있는 다른 분야와 타투를 연계할 수 있다.

＊파이프라인은 오래 살아남는 타투이스트가 되는 데 큰 힘이 된다.

인스파이어 타투 어워즈 2019에서.

인스파이어 타투 어워즈 2019 트로피와 부상.

30.
기회를 활용하기

처음 타투를 받던 때부터 타투이스트가 되어 현재까지의 경험들을 바탕으로 이야기를 해 보았다. 그리 짧은 시간들은 아니었다. 하지만 앞으로 더 길고 재미있는 타투 라이프가 기다리고 있을 것이다. 타투이스트가 되어서 타투이스트로 사는 방법은 요약하자면 크게 두 가지이다. 끊임없이 무언가를 그리며 타투에 대해 고민하는 것, 그리고 내가 표현해내는 타투와 아트워크를 바탕으로 여러 기회를 활용하는 것이다. 타투이스트라면 누구나 거쳐 왔고 계속 이어나가야 할 내용들이다.

처음 타투를 받기로 결심했을 때 고민하는 데 시간을 쓰기보다는 많은 정보와 타투이스트들을 알아보려고 노력했다. 충동적으로 타투를 했다면 만족감이 크지 않았을 것이고 또 다른 타투를 받을 생각을 하지 못했을 수도 있다. 심한 경우에는 '커버업(cover-up)'을 고민했을지도 모른다. 만족스러운 타투의 경험 덕분에 타투이스트가 되어 내가 느낀 것들을 공유하고 싶다는 생각이 들었다. 꾸준히 그린 그림들은 타투이스트의 길로 접어드는 데 많은 자신감을 심어

주었다.

타투이스트와 타투 애호가들의 만남과 교류를 통해서 타투에 대한 애정이 더 깊어졌고, 타투이스트의 생활이나 일에 대한 장단점을 알게 되었다. 타투는 타고난 재능이 있는 사람만이 할 수 있는 일은 아니다. 타투에 대한 애착과 성실함으로 스스로 새로운 인생에 대한 기회를 얻을 수 있다.

초반에는 미숙한 실력으로 부족한 결과물을 만들어냈고, 죄책감으로 인해 술로 하루하루를 보내던 시기도 있었다. 설레는 마음으로 작업하고, 끝나면 다운된 기분으로 술을 마시고는 했다. 많은 것을 내려놓고 남들보다 늦은 나이에 시작했기 때문에 뒤로 돌아갈 수도 없었고 그러기도 싫었다. 부담감 속에서도 새로운 작업의 기회를 발판 삼아 그림과 기술을 더 갈고닦는 방법이 최선이었다. 나를 믿어 준 사람들에게 보답하는 방법은 앞으로 나아가는 것뿐이다.

홀로서기에는 스스로의 부족함을 알았기 때문에 나의 길을 앞서 걸어간 좋은 멘토들을 찾았다. 가끔 슬럼프에 빠지거나 막다른 길에 다다른 느낌을 받았을 때, 그들의 경험과 지혜는 새로운 길을 열어 주었다.

해외라는 새로운 환경으로 나아가는 것에 두려움이 없었고 선진화된 환경에서 좋은 경험을 할 수 있었다. 출국으로 인해 그동안의 일상을 모두 벗어버리고 오로지 타투이스트로서 살 수 있는 토대를 만들었다. 꾸준한 해외 활동은 항상 새로운 자극과 활력을 불어넣어 주었다. 타투 라이프의 더 큰 기쁨을 느끼며 타투이스트로서의 자존감 향상에도 큰 도움이 되었다.

　타투이스트 되는 법

타투 작업을 위한 도안뿐만 아니라 아트워크 작품 활동으로 아티스트로서의 확고한 이미지와 대외 활동의 초석을 만들 수 있었다. 잡지에 작품을 게재하고 방송 출연이나 인터뷰 등도 적극적으로 응했고, 여러 매체에 게재된 사진과 영상들은 지속적인 노출이 되어 또 다른 기회로 이어졌다.

타투 컨벤션에서 입상에 대한 욕심은 새로운 목표를 만들어 주었고, 어떤 타투가 대중의 시선을 끌 수 있는 요소를 가지고 있는지 연구하게 되었다. 해외에 나가는 일은 목돈이 들고 많은 시간과 에너지를 써야 한다. 몇 번 꺾이더라도 포기하지 않는 게 중요하다. 계속 나무에서 떨어졌지만, 한 번 끝까지 오르고 나니 다른 나무에 오르는 것은 쉬운 일이었다. 컨벤션 수상으로 인해 많은 자신감이 생겼고, 대외적인 인지도와 많은 친구도 생기게 되었다.

행사를 기획하여 타투인들을 한자리에 모으는 일은 큰 의미가 있었다. 이미 앞서서 이 길을 걷는 사람들과 그 뒤를 따라 또 다른 시대를 걷는 모두의 만남이 이루어졌다. 내가 서 있을 나의 위치는 남이 만들어 주는 것이 아니다. 스스로 내가 되고 싶은 모습을 설정하고 그 위치에 나를 던져 넣는 것이다. 그 자리에 어울리려고 노력하면 그게 곧 나의 모습이 된다.

모든 것은 만족하는 순간 끝이 난다. 영원히 채워지지 않을 만족을 위해 새로운 나를 만들어가려는 여정을 떠나야 한다. 스스로 무너지지 말고, 그렇다고 자만하지 않는 그 중간 어디쯤에 항상 답은 존재한다. 누구에게나 흐름이 있고 자신의 순서가 있다. 조금 빠르거나 느리다는 차이가 있을 뿐이다. 기회는 쫓는다고 해서 잡을 수

있는 것이 아니다. 묵묵히 내 일을 하다 보면 언젠가 자연스럽게 찾아오고 그때를 놓치지 않는 게 중요하다.

타투이스트의 나와 내 작품을 알릴 수 있다면 모든 것이 기회이다. 내가 누렸던 기회들을 다른 타투이스트에게 만들어 주는 것도 내가 할 수 있고, 해야 하고, 하고 싶은 일이다. 타투이스트가 될 수 있도록 조언해 주거나 글을 쓰는 일, 누군가를 가르치는 일, 어려움에 처한 사람을 돕는 일, 함께 기뻐하는 일, 잘못된 것을 바로잡는 일, 해외에 같이 나가거나 타투 행사를 기획하는 일, 이 모든 일에는 각각의 의미와 가치가 있다. 이런 노력들은 반대로 나를 돕기도 한다. 새로운 것을 깨닫고 앞으로 나아갈 에너지와 영감을 얻게 된다. 타인을 거울삼아 좋은 점은 되새기고 그렇지 못한 점은 떨쳐내려고 노력하게 된다.

타투이스트가 되고자 하는 사람들에게 말하고 싶은 글을 쓰다 보니, 내가 걸어온 지난 길들을 되짚어 보는 시간 속에서 많은 것을 느끼게 되었다. 흔히 말하는 '초심을 되새기는 일'이었다. 나라는 한 명의 타투이스트가 경험하고 생각한 이 글을 바탕으로 또 새로운 타투이스트를 만나는 즐거움을 느끼고 싶다. 앞으로도 타투이스트로서의 본분을 다하며 그림을 그리든, 글을 쓰든, 사적인 자리에서나 행사에서나 다양하고 좋은 모습을 보이도록 더 힘을 낼 생각이다.

누구나 최고가 되지는 못한다. 하지만 누구나 최고가 되기 위한 노력은 해야 한다. 나와 내 주변의 타투이스트 동료, 선후배들이 모

두 초일류가 되지는 못하더라도 각자의 자리에서 본인만의 색깔로 빛을 내기를 바랄 뿐이다. 그러기 위해서는 타투이스트로 살아남아야 한다. 살아남는 사람들이 정답이 되고 그들이 만들어가는 세상 속에서 사는 것이다. 나만의 그림, 나만의 타투, 나만의 방식과 나의 인생. 그 모든 것이 멈추지 않고 오래도록 누군가의 곁에 머무르기를 바란다.

이 글에서 미처 다루지 못한 내용이나 구체적인 사항들은 앞으로 강연이나 실습 등으로 여러 사람을 만나며 채워나갈 예정이다. 함께 즐거운 타투 라이프를 만들어나갈 사람이라면 누구나 환영이다.

"타투는 피부에 남아 눈에 보이는 기억이다. 어떠한 마음으로 타투를 새기고 간직하느냐에 따라 그 기억은 의미 있고 즐거운 추억이 될 수 있다. 단순히 머릿속에 쌓이는 기억이 아닌, 가슴속에 추억으로 남는 타투는 우리의 일생 동안 아름다운 흔적으로 함께한다."

_「MEMORIES 2017」 도록의 서문

'타투이스트 되는 법' 마침.

MEMORIES, 2017.
수채화, 포스터컬러, 420×594.
세 번째로 추최한 전시회의 포스터 디자인.
시와 서예, 그림, 음악에 능했던 '황진이'를 한국 전통의 격자무늬, 올드스쿨 타투의
소재들과 함께 그렸다.